井邊重會

唐滌生《白兔會》賞析

● 朱少璋——著

匯智出版

責任編輯：羅國洪

封面設計：陳曦成

井邊重會

——唐滌生《白兔會》賞析

作　　者：朱少璋

出　　版：匯智出版有限公司

　　　　　香港九龍尖沙咀赫德道二A

　　　　　首邦行八樓八○三室

　　　　　電話：二三九○○六○五

　　　　　傳真：二一四二三一六一

　　　　　網址：http://www.ip.com.hk

發　　行：香港聯合書刊物流有限公司

　　　　　香港新界大埔汀麗路三十六號

　　　　　中華商務印刷大廈三字樓

　　　　　電話：二一五○二一○○

　　　　　傳真：二四○七三○六二

印　　刷：陽光（彩美）印刷有限公司

版　　次：二○一九年九月初版

國際書號：978-988-79782-7-5

謹以此書紀念

唐滌生先生逝世六十周年

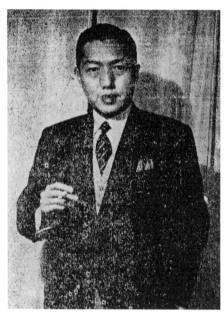

唐滌生
（圖片由岳清先生提供）

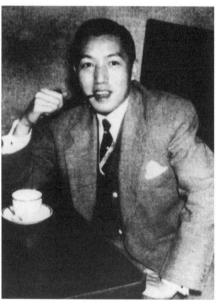

唐滌生

唐滌生簽式

唐滌生用印

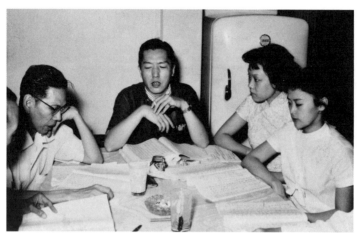

《白兔會》首演前講戲
（圖片由岳清先生提供）

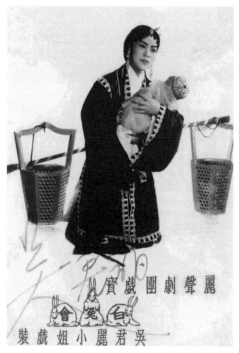

吳君麗的李三娘造型照
（圖片由岳清先生提供）

一九五八年《中聯畫報》上舞台連環劇照（圖片由岳清先生提供）

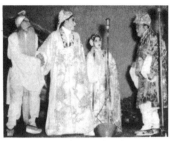

來到鬧鬩二洪「子產磨捱」娘三
。貴之夫與娣姊攜負並，慰相
Sam-neung gives birth to a boy
and her second brother helps her.

追，計狡施又一洪，後去遠智
。非其斥力二洪，人他嫁另娘三
Li continues to press Sam-neung
to divorce Lau and she refuses.

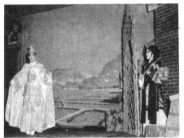

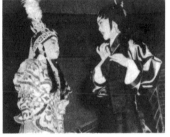

真疑幻疑，會相瓜園婦夫
。勵激為甚娘三，集交喜悲
There is a very touching scene
in this reunion of man and wife.

，（輝兆阮）郎騎咬的後年五十
。知不而會相母與，兔白騎兒
Her son is reunited with her 15
years later but he doesn't know it.

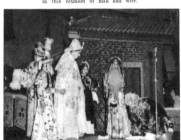

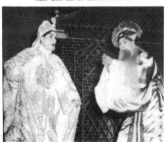

。愿舊念不夫幷娘三，恭後侶前，錯認頭低婦夫一洪
Li & his wife repent and Sam-neung also tries to forget the past.

。圓團家一賀其向，遠智見拜人僕老
The old servant of the house offers his felicitations.

vii

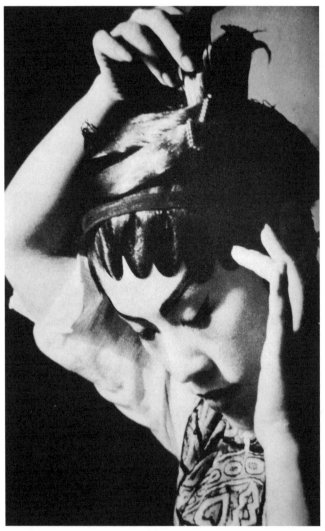

吳君麗

（圖片由岳清先生提供）

何非凡

（圖片由岳清先生提供）

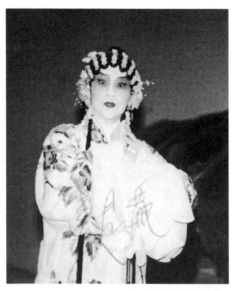

重演《白兔會》

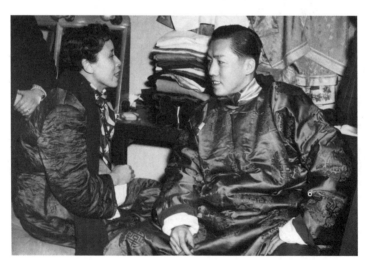

唐滌生與任劍輝
（圖片由岳清先生提供）

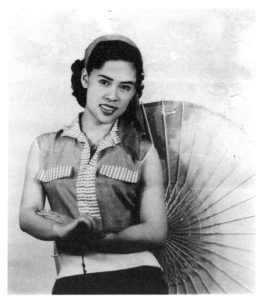

吳君麗
（圖片由岳清先生提供）

吳君麗簽式

目錄

序：井邊重會

朱少璋

年前已部署要寫一部小書紀念唐滌生先生逝世六十周年，想來想去，沒有比介紹他的劇作來得更有意義，於是決定為讀者校訂、整理、分析一個別具價值的唐劇。在眾多唐劇精品中，個人對成劇於一九五八年的《白兔會》情有獨鍾。

二〇一八年二月，「八和」安排在油麻地戲院重演唐先生的足本《白兔會》，主辦單位安排我與田哥（新劍郎先生）、李小良教授同場交流，以「元代南戲《白兔記》與粵劇《白兔會》」為題，分享這齣經典唐劇的特色與價值。在預備分享的過程中，我得以仔細閱讀田哥珍藏的足本《白兔會》劇本，並以之對比南戲《白兔記》，發現兩種文本的關係千絲萬縷，其間的種種異同甚饒學術討論的價值，但由於頭緒紛繁，實在需要有人為這些材料做點歸納、綜合及注釋的工作。我最終決定以此劇為題寫一部小書，紀念唐先生。非常感謝田哥，慨允讓我過錄和參考他自置的針筆藍字油印足本《白兔會》。同時感謝香港文化博物館林國輝先生的悉心安排以及館方同事的專業協助，讓我得以借觀細麗姐（吳君麗女士）二〇〇四年捐贈的《白兔會》泥印本。有

xvii

了以上兩種重要的材料，本書在文本的分析及校訂上，就有了堅實可靠的根據。我還利用個人收藏的《三娘汲水》泥印本，整理出《白兔會》由舞台到銀幕、又由銀幕回歸到舞台的曲折遞變線索，同時讓《三娘汲水》這個濫觴於電影《白兔會》但鮮為人知的劇本，重新煥發它在唐劇研究上的價值。

本書上卷主要通過文本對讀，整理出唐先生改編南戲《白兔記》的種種取捨考慮與承傳心思，並兼論《白兔會》與《三娘汲水》（「寶華粵劇團」版本）的關係。下卷則主要為讀者展示《白兔會》劇本開山首演時的原貌，並對唱詞對白作基本、必要的校訂整理，再略加注釋。至於我為每一個分場所撰寫的六篇導賞文字，長短不一，附刊於每一分場戲文的開首處，用以交代個人的觀劇角度與感受，不一定都對，也不一定都好，聊備一格而已。貫徹個人校訂戲曲劇本的「唱詞序號」體例，我順序列地為每一組唱詞加上編號，原意是方便演員、導演或研究者引用表述。年前校訂南海十三郎的《女兒香》已起例在先，是次校訂《白兔會》仍沿此例，算是個人在戲曲文本整理上的一點堅持或特色。

本書還有一篇非常有份量的附錄文章〈咬臍郎細說當年〉，這篇訪問整理稿詳細記錄了輝哥（阮兆輝先生）對《白兔會》的種種珍貴回憶與評論。輝哥是當年《白兔會》開山演員之一，電影

《白兔會》亦由他飾演咬臍郎，長大後他也常常重演這個戲，他對這個戲可說是既有感情，又有認識。感謝輝哥在頻密忙碌的演期中抽空接受訪問，且知無不言言無不盡。相信無論是一般讀者或專業演員，細讀這篇訪問，都一定得益不少。

那天早上，岳清先生傳來電子圖檔，電腦屏幕亮處，正是細麗姐演出前在後台插戴髮飾的特寫。相片中的細麗姐正用心地梳理額角的片子，臉上粉墨分明，低頭閉目處，氣度閒雅，丰韻逼人。唐叔一九五九年九月英年猝逝，差不多一個甲子，當年演活了李三娘的細麗姐也在二〇一八年九月離世。兩位梨園前輩終於在另一個國度的琉璃井旁重遇：一編一演，話題，恐怕都一定離不開六十年前的那齣好戲。

上卷

唐滌生《白兔會》的承傳、改編與創新

唐滌生簡介

唐滌生（一九一七─一九五九），原名唐康年，廣東中山人，著名編劇家，一生編撰粵劇劇本四百多部，其中超過七十部曾改編成電影。唐氏自小喜愛文藝，十九歲曾加入上海「湖光劇團」，擔任舞台燈光及提場。抗戰期間逃難到香港，曾在名班「覺先聲劇團」擔任抄曲，並隨南海十三郎、馮志芬及麥嘯霞等名編劇家學習撰曲編劇。唐氏曾為「覺先聲」、「勝利年」、「金鳳屏」、「義擎天」、「大好彩」、「鴻運」、「錦添花」、「新艷陽」、「非凡響」、「麗聲」、「利榮華」及「仙鳳鳴」等名班撰寫劇本，所寫劇本多能遷就主要演員之長處，讓演員有更好的發揮，是以名班爭相羅致唐氏為劇團編劇。五十年代是唐滌生編劇事業的高峰期，這時期的唐滌生，真可謂日試萬言，炙手可熱。說上世紀五十年代的粵劇界「無劇不唐」，近乎事實。

唐氏在編劇方面別具天賦才華，加以後天努力，轉益多師，其高峰期的作品，大氣渾然，兼具戲曲與文學之價值，不特在粵劇發展史上佔一重要地位，即在中國戲曲發展史上，亦當佔一重要地位。惜天不假年，一九五九年九月十五日因心臟病猝發逝世，年僅四十二歲，英年早

3

逝，梨園痛失英才。

唐氏的作品，風格雅俗相兼，唱詞優美，選曲悅耳，情節明快，呼應緊密，而劇情故事亦每能引人入勝。唐氏先天上具編劇才華，加上個人後天努力學習，並同時汲取傳統戲曲、地方戲曲以及外國電影等不同元素，融會貫通，自成一家，唐劇之成功，信非偶然亦非倖致。其編劇手法與風格，對後人影響亦深，如葉紹德對唐劇推崇備至，私淑唐門，編劇亦卓有成就。唐氏五十年代的劇作尤見精醇成熟，所編名劇如《帝女花》、《紫釵記》、《再世紅梅記》、《香羅塚》、《雙仙拜月亭》、《白兔會》等等，洵為劇壇瑰寶，至今歷演不衰。唐劇不單於舞台可演可唱，於案頭亦可讀可誦。其戲曲作品錦句華章，深情佳構，當傳世而不朽。

南戲的承傳

著名編劇家唐滌生，擅長從傳統戲曲汲取創作養分，經他改編的北劇、南戲或傳奇，作品既能保留原作之精神，又能注入個人與時代的特色，筆下融鑄古今，屢創經典。

粵劇無論在折數（不限於四折）、演唱（不限於獨唱）、角色（行當角色齊全）或下場（下場詩），與宋元以來的南戲，極為相似。南戲對粵劇的影響，極為明顯，上源下流，可溯可追。

唐滌生的部分劇作，通過改編南戲戲文，使宋元以來的南戲以粵劇的形相腔調，重現舞台。他以改編戲文對南戲加以承傳、發揚、活化，功不可沒。

唐氏把南戲戲文改編成為粵劇劇本，在決定上眼光獨到，在改編上手法高明。以南戲五大名劇「荊劉拜殺蔡」為例，經唐氏改編成粵劇的就有三種，即唐劇的經典作品《白兔會》（劉）、《雙仙拜月亭》（拜）及《琵琶記》（蔡）。這些改編自南戲的粵劇作品，經唐氏點染重組，即見場口緊密，節奏明快，雅俗相兼；開山首演時均由名班名角悉心排演，一唱一做，千錘百鍊，是以一經上演，眾口稱譽，經典名劇，歷演不衰。

唐氏以傳統南戲為個人劇作鋪墊深厚的底氣，並在改編時融入個人的心思與文采，在「時代」與「傳統」的取捨考慮上，取得極佳的平衡，讓粵劇在「繼承傳統」之同時，亦能「適應時代」。

南戲《白兔記》與粵劇粵曲

《白兔記》演劉智遠與李三娘的故事，是宋元南戲的名劇，後世不少劇作家以此為藍本進行改編，改編作品在各種地方戲曲中都常見，單以粵劇而言，即有改編本若干種，而較重要者，是一九五八年由唐滌生改編的《白兔會》。以下就筆者所知，具列一些改編自南戲《白兔記》的粵劇粵曲。

活躍於四五十年代的「永光明」搬演的《三娘汲水》，演的正是南戲《白兔記》的故事。五十年代郎筠玉也演過《白兔記》（二○○五年曹秀琴重演，二○一八年岑海雁重演）。而宋華曼亦很可能編過一齣《劉智遠白兔記》，南海十三郎在《梨園趣談》的「武狀元迫作唱家班」中曾談及宋氏這齣戲：

有一屆班，編者宋華曼，以撰小曲見長，為陳錦棠編《劉智遠白兔記》，編至劉智遠未得志時，為人看守瓜棚，唱南音小曲西皮，把毛瓜、絲瓜、黃瓜、苦瓜、番

7

瓜、冬瓜、西瓜、密瓜，每樣數出來，編劇叫他唱曲兩三頁，陳錦棠對宋說：「我不是跛腳了哥，靠唱得名，要是打武，演至滿場飛，我也演得到，要乾唱就強我以難，這一套戲我不演了。」

根據十三郎的回憶，宋華曼很可能曾為陳錦棠編過《劉智遠白兔記》，但最終卻因唱段太多，陳錦棠拒演。這齣戲最後到底有沒有搬演過？具體劇情又如何？限於材料不足，情況尚未能完全了解。

至於電影方面，搬演劉智遠與李三娘的粵劇電影有三齣，分別是一九三八年首映的《三娘汲水》，這齣電影由高梨痕導演，南洋影片公司出品，主要演員有梁雪霏、羅品超、大口何。另一齣是一九四九年首映的粵劇電影，亦名《三娘汲水》，由洪叔雲導演，四海影業公司出品，主要演員有張活游、周坤玲、容玉意。第三齣是一九五九年首映的《白兔會》，改編自唐氏舞台版本《白兔會》，由左几導演，大成影片公司出品，主要演員有任劍輝、吳君麗、鳳凰女。

至於「曲」（唱片／錄音）方面，則四十年代有一套《三娘汲水》粵曲唱片，由蔡滌凡、溫文及劉碧玉合唱，撰曲者及內容未詳，未知是全本還是折子曲，一九四九年二月二日在電台播放

8

過。又有一套由朱廣編撰的《三娘汲水》唱片，全劇完整，「新聲」出品，由冼劍麗、郭少文主唱，劇情分場角色安排都幾乎與唐滌生的《白兔會》完全一樣，但唱詞口白則全部新寫，這套唱片是一九五九年的出品，電台播出的最早記錄是一九五九年一月。一九六一年娛樂唱片公司的《白兔會》（全本或主題曲），唱的是唐滌生版本，由何非凡、崔妙芝合唱。此外尚有：陳冠卿撰曲，郎筠玉主唱的《三娘汲水》折子曲；蔡衍棻撰曲，文千歲與謝雪心合唱的《白兔會之磨房會》；黃光巧撰曲，溫玉瑜與彭愛華合唱的《白兔會之憐才贈錦》。

附帶一提，廣東一帶也有流傳改編自南戲《白兔記》的木魚書，就筆者所知，有醉經書局機器板刊本《新選三娘汲水智遠全傳》及五桂堂刊本《三娘汲水》（又即《新選正字後漢三娘汲水》），以上兩種木魚書內容相同，均為四卷、四十回：

卷一：

始末陳情、李援棄世、逼邏馬房、唆夫疏妹、瓜園收妖、天賜兵書、別妻到關、岳爺錄用、瓜園產子、兄嫂蓄謀

卷二：

求恩託子、功著邠州、花間龍見、玉英思婚、選婚酬功、關中見子、逼妹重婚、磨

房自嘆、夢報慈悲、功高節度

卷三：

劉高掛帥、剿賊封王、李洪拐妹、咬臍打獵、追尋白兔、三娘汲水、歷苦織書、詢情哭母、磨房相會、責舅斥兄

卷四：

晉王崩駕、契丹興兵、太原敗寇、力破契丹、眾將推尊、晉陽即位、漢帝封臣、差官迎后、咬臍接母、極貴團圓

這些民間說唱文獻，內容大多是傳奇或傳說，這些故事，亦往往成為戲曲的題材。木魚書與粵劇的影響關係，值得研究者注意。

以上所列舉者，大都是以南戲《白兔記》為「母本」而與粵劇或粵曲有直接或間接關係的改編作品。而在這些改編作品中，確是以唐滌生的改編最具影響力。

《白兔會》首演

由唐滌生改編的《白兔會》，於一九五八年六月六日首演，地點在「香港大舞台」，六月十六日移師「新舞台」續演。

這一屆班是「麗聲劇團」的第六屆，劇務是唐滌生，司理是成多娜，主要演員包括：何非凡、吳君麗、麥炳榮、鳳凰女、梁醒波、靚次伯、阮兆輝、鄧超凡、英麗梨及金鳳儀。六月四日《華僑日報》上的演出廣告，以「根據元曲《白兔記》改編倫理動人大名劇」作標榜，並特別提到「《白兔會》三場戲肉」，分別是〈看瓜黯別〉、〈挨磨分娩〉及〈送子求乳〉，強調「動人肺腑賺人熱淚」。廣告上還有三段文字，分別就此劇的文學價值、戲劇價值及詞曲價值作說明：

在文學價值上：《白兔會》是元末明初南戲全盛時代的四大名著之一。

在戲劇價值上：《白兔會》是凡、麗、波繼《雙仙拜月亭》後更進一步的作品。

在詞曲價值上：是唐氏根據原著逐字推敲化成今日粵曲的示範作。

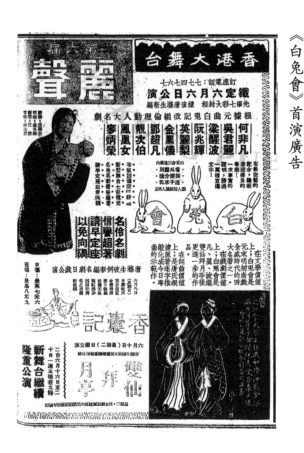

《白兔會》首演廣告

此劇的主要角色安排為：何非凡飾劉智遠，吳君麗飾李三娘，麥炳榮飾李洪信，鳳凰女飾李大嫂、梁醒波飾李洪一，靚次伯分飾李太公及寶火公，英麗梨飾岳繡英，阮兆輝飾咬臍郎。

〈《白兔會》的出處及在元曲史上的價值〉詳釋

一九五八年六月四日，唐滌生在《華僑日報》上發表〈《白兔會》的價值〉，這篇文章詳細講述了唐氏在改編上的種種線索，對了解南戲《白兔記》與粵劇《白兔會》間的改編關係，極為重要。

這篇文章，較全面地反映了唐氏對《白兔記》的相關源流的認識，也說明了與改編相關的種種考慮與取捨，值得重視。唐氏在文中既指出南戲《白兔記》樸素而富於情味的風格特點，又介紹了一些與劉智遠、李三娘有關的歷史文獻與文學作品，並且現身說法，說明如何綜合前人作品而對南戲《白兔記》進行改編。唐文大致可分為三個部分，茲分段迻錄如下，並作詳述：

一

唐滌生〈《白兔會》的出處及在元曲史上的價值〉第一部分：

《白兔記》又名《劉智遠白兔記》，原著人姓氏不詳，然《南詞敍錄》以之列入

於宋元舊篇之中，證明是元末人所作，並因橋段頗巧妙，關目雖有不自然之處，但

野趣盎然，富於情味，頗多惻然迫人之處，在曲詞方面，極為樸素，味亦恬然，古

色可挹，然極多鄙俚之句，無好語連珠之妙，故明清雜劇中，演《白兔記》，對於

〈麻地〉、〈養子〉、〈出獵〉、〈回獵〉等數齣，兩代上演不輟，以其事奇意深，其餘

則不常見演，對於演全部者反未嘗見，元《曲品》評《白兔記》云：「白兔雖不敢望

『蔡』、『荊』（『蔡』為《琵琶記》，『荊』為《荊釵記》），然亦非今人所能作。」此乃

《白兔記》在元曲史上的價值。

（筆者按行文句意，改訂了原文上若干手民之誤，又調節若干標點及分段，不另注

明。下同。）

唐氏在這一段文章中，說明了南戲《白兔記》的著錄情況、創作風格及文藝價值。文章中提及

明代徐渭《南詞敍錄》所著錄者，只有劇目，即《劉智遠白兔記》。《南詞敍錄》把這齣南戲列入

「宋元舊篇」，與《王十朋荊釵記》、《殺狗勸夫》、《朱買臣休妻記》、《鶯鶯西廂記》等六十五種

名劇的劇目同列。事實上《南詞敘錄》中的《白兔記》戲文已佚。至於唐氏提到的「明清雜劇」，指的應是崑曲。崑曲《白兔記》共十七齣，唐氏所舉〈麻地〉、〈養子〉、〈出獵〉、〈回獵〉四齣，都在其中。這四齣同時見諸清代崑曲選輯專書《綴白裘》。正如唐氏所言，崑曲演全本的《白兔記》很少見，演的多是折子。

又南戲《白兔記》的風格特色，依唐氏所言，可用「事奇意深」四字概括。而曲詞則以「樸素」、「恬然」、「古色」、「鄙俚」為其特色。缺點則是情節的安排和構思「有不自然之處」。

唐氏引用《曲品》的話，證明《白兔記》在中國傳統戲曲史上的價值，此劇的藝術水平比諸《琵琶記》、《荊釵記》或有所不及，但實在已十分難得。《曲品》的作者是明代的呂天成，唐氏在文章中說「元《曲品》」，諒誤。那麼，呂天成在《曲品》中說《白兔記》「非今人所能作」，「今人」指的就是明代的劇作家，可見宋元個別舊劇藝術水平之高，到了明代已不是一般劇作家所能企及，唐滌生選擇改編這個宋元舊劇，看來既是有繼承傳統之心，亦頗有挑戰前人之意。又《曲品》對《白兔記》的品評，唐氏所引，或另有據本，筆者所據乃清乾隆五十六年楊志鴻《曲品》抄本，相關文句如下：

15

調極古質，味亦短然，古色可挹，世稱「蔡荊劉殺」，又云「荊劉拜殺」，雖不敢望「蔡」、「荊」，然斷非今人所能作。

文句與唐氏所引者，略有出入，但意思大致不差，讀者在閱讀時，可自行斟酌考量。引文中的「劉」，就是指「劉智遠」，亦即南戲《白兔記》。

二

唐滌生〈《白兔會》的出處及在元曲史上的價值〉第二部分：

「劉智遠」即五代時漢之高祖與其妻李三娘事，詳見《五代史》〈漢高祖本記〉及〈皇后李氏傳〉。高祖起身軍卒，李氏為農家女，即是史實，其他事多與史實不符，大概民間俗說經小說戲曲而後更形發展也。取材於此事之作品，可知有三種，其一為宋無名氏撰《五代平話》（黃氏影宋本）中之《漢史平話》（卷上），其關目情節，略與此記相合，互有詳略，雖無瓜精與白兔二事，然可知「白兔」出於此平話之系統也。其二，則為金代之本無名氏之《劉智遠諸宮調》，與金董解元《西廂諸宮調》

16

相類之說唱是也。原本已為俄國彼得格勒大學史系所珍藏，似為宋之古版，未傳於世，未得深考與此記連絡之機會，世學者嘗以為憾。然余思兩者間留有若何之線索可尋也。其三，為元劉唐卿所作《李三娘麻地捧印》雜劇，今雖散失，僅留其目於《錄鬼簿》中。

唐氏在這一部分主要交代與劉智遠李三娘有關的歷史文獻與文學材料。劉智遠與李三娘是「真有其人」的歷史人物，劉智遠（或作劉知遠）是後漢的君主，李三娘是皇后，新舊《五代史》都有二人的生平事蹟。歷史上的劉智遠曾在李克用的養子李嗣源（即後來的後唐明宗）部下當軍卒，因此唐氏說他「起身軍卒」，是有道理的。而《新五代史》則說李三娘「其父為農」，因此唐氏說「李氏為農家女」，也與史實相符。

唐氏說「其他事多與史實不符」，講的正是戲曲文學中有關劉李故事的虛構情節。唐氏列舉三種與劉氏夫婦有關的文學材料，有小說有戲曲。唐氏提及的「平話」，就是說故事的話本，近乎小說。《漢史平話》是宋元話本，原書缺下卷，幸好上卷保留了劉氏夫婦的故事，從中可見已加入了若干文學的虛構與想像，雖然平話故事還沒有出現戲曲中的「瓜精」和「白兔」，但這個

作品是劉氏夫婦由「歷史人物」過渡為「藝術形象」的證據，是非常重要的參考文獻。

至於唐氏提及的《劉智遠諸宮調》及《李三娘麻地捧印》，才是真正與劉氏夫婦有關的戲曲作品。《劉智遠諸宮調》作者不詳，原書十二卷，今只存五卷。「諸宮調」出現於北宋後期，乃採用不同宮調與曲子合成一組，再加插說白，是把說故事與唱曲合而為一的一種戲曲形式，多用於講唱長篇故事。據學者考證，《劉智遠諸宮調》是金元之間的作品。一九○七至一九○八年間，俄國探險隊在古代西域黑水城發現這部諸宮調的殘本。據鄭振鐸說，《劉智遠諸宮調》是我國最古的一部諸宮調刻本。一九三二年日本學者青木正兒已發表〈《劉知遠諸宮調》考〉。一九三五年鄭振鐸根據國外的傳抄本為《劉智遠諸宮調》作校訂，校訂成果發表於《世界文庫》第二冊。到了一九三七年，北平來薰閣書店據《劉智遠諸宮調》殘本的照片以石印出版，書名是《金本諸宮調劉智遠》。而這部珍貴的諸宮調原件曾收藏於列寧格勒，即唐氏在文中所說「原本已為俄國彼得格勒大學史系所珍藏」的事實。而這部流落在國外的重要戲曲文獻，到一九五八年四月才由蘇聯國家對外文化聯絡委員會贈還中國，同年八月由北京文物出版社以原件影印出版。《劉智遠諸宮調》雖然與南戲《白兔記》的關係非常密切，但唐滌生的改編，在時序上不可能參考過這份文獻，是以唐氏說「未得深考與此記連絡之機會，世學者嘗以為憾」。而

18

《劉智遠諸宮調》

他亦沒有提及鄭振鐸、青木正兒的考證與論述，也沒有提及來薰閣的石印本，看來這些與《劉智遠諸宮調》相關的早期論著，唐氏在改編時還未能參考得到。

而唐文中提及的《李三娘麻地捧印》則是元代劉唐卿所撰的雜劇，元代鍾嗣成的《錄鬼簿》有著錄。據天一閣所藏明代《錄鬼簿》抄本，書中著錄的名目是「李三孃」及「李三孃麻地裡傍郎」。「孃」即「娘」，「傍」「捧」音近，「郎」「印」形近，清代梁廷枏的《曲話》著錄作「麻地傍印」，但由於此齣雜劇已佚，故無從得知具體劇情到底是「傍郎」？是「傍印」？還是「捧印」？

三

唐滌生〈《白兔會》的出處及在元曲史上的價值〉第三部分：

因此，可知劉智遠與李三娘之故事，流傳極夥，因而附會出白兔瓜精，然瓜精涉於神怪，遠不及白兔來得自然動人。故拙編定名為「白兔會」，綜納各地方傳說，根據無名氏之《白兔記》，加上自己的意見和表現方法，而成此劇。縱使改編後面目全非，但求保留光彩，幸識諒之。

這一段清楚說明唐氏改編之各種根據，包括各地傳說、個人意見以及南戲《白兔記》。唐氏交代這齣元代南戲《白兔記》的作者是「無名氏」，信亦合理。據現在能見到的材料，知南戲《白兔

記》的編撰者是「永嘉書會才人」，陳萬鼐〈元代「書會」研究〉說：

元代「書會」是劇作家聚合的場所，也是劇本發行的場所，他們構成的分子，稱謂「才人」。

至於《白兔記》的作者到底是「永嘉書會」中哪一位「才人」？至今無從稽考，研究者亦相信，由「書會才人」創作的戲曲，不少屬於集體創作。

四

綜合而言，唐滌生在改編工作開展時，對據以改編的文本確有一定程度的認識和掌握。我們從《《白兔會》的出處及在元曲史上的價值》一文可以看到，唐氏對劉智遠李三娘的生平與故事，都有認識，與劉李生平相關的文本淵源與文獻脈絡，他在文章中都有觸及：

（一）歷史：《五代史》

（二）小説：《五代平話》

（三）諸宮調：《劉智遠諸宮調》

（四）雜劇：《李三娘麻地捧印》

（五）南戲：《白兔記》

（六）崑曲：〈麻地〉、〈養子〉、〈出獵〉、〈回獵〉

唐氏的改編，是以南戲《白兔記》為據本，而這個據本也涉及若干個不同版本，唐氏在文章中未曾清楚交代，筆者在下文會為讀者再作補充說明。

唐滌生談《白兔會》

「白兔會」的出處及在元曲史上的價值

·唐滌生·

「白兔記」又名「劉智遠白兔記」，係前南人雄氏所作，然無論敘事或分列入於宋元戲文之中，證明是元宋人所作，并因情段頗巧妙，關目雖有不自然之處，然亦恬然，故為明清獵人必論。在關洞方面，撫「白兔記」，閉于演全部者反以素愼見，其事奇特處，共他則不當見，元曲裡每上演不輟……

南戲《白兔記》的版本

唐滌生《白兔會》的改編據本是南戲《白兔記》。

《南詞敘錄》著錄的南戲《白兔記》是失傳的「宋元舊篇」，《白兔記》的「宋元舊篇」只有六十一支佚曲保留在《南曲九宮正始》及《寒山堂曲譜》之中，至於其他與此劇相關的南戲戲文，傳世的都是經明代人改動過的明代版本。明代人改動過的南戲《白兔記》，在流傳過程中又出現過若干版本，這些版本在唱詞、劇情以及風格上，都有或多或少的分別。

南戲《白兔記》的重要版本有四，按版本年代之先後排序，即：成化本、錦囊本、富春堂本、汲古閣本。以下逐一略作介紹：

（一）成化本：

《新編劉知遠還鄉白兔記》，是明成化年間永順堂書坊的刊本，因此簡稱為「成化本」。這個版本保留了若干「宋元舊篇」的佚曲，學者一般認為這版本是由「宋元舊篇」的系統而來。

23

（二）錦囊本：

《新刊摘彙奇妙戲式全家錦囊大全劉智遠》，收入明徐文昭編輯的《風月錦囊》，世稱「錦囊本」。這個版本只有《白兔記》的若干選段，並非全本。

（三）富春堂本：

《新刻出像音注增補劉智遠白兔記》，明萬曆年間金陵三山街唐氏富春堂印行，世稱「富春堂本」。這個版本的曲文以至行文風格，均與「宋元舊篇」系統的「成化本」、「汲古閣本」不同。「富春堂本」較重文藝修辭，遣詞著重文彩，與「宋元舊篇」那種「調極古質」的風格不相類，是經雅化加工的文本。

（四）汲古閣本：

《繡刻白兔記定本》，明末毛氏汲古閣刊本，世稱「汲古閣本」或「汲本」，後收入中華書局排印的《六十種曲》。「汲古閣本」雖然是明末的刊本，但卻保留了不少「宋元舊篇」的佚曲，是「宋元舊篇」系統中非常接近原作原貌的版本。

以上四個版本，除了「成化本」外，其餘三個版本唐滌生都有可能參考過。「成化本」一九六七年才在上海嘉定縣出土，到了一九七三年經上海市文保會與上海博物館彙輯整理，以《明成化

說唱詞話叢刊十六種附白兔記傳奇一種》為總名影印出版。唐滌生早在一九五八年編演《白兔會》，改編過程中不可能參考過「成化本」。而其餘三個版本，以「汲古閣本」最為通行，而且內容完整，風格又接近「宋元舊篇」，唐劇唱詞與之相合相類者亦多，「汲古閣本」對唐劇影響最為明顯，相信這就是唐滌生在改編時主要參考的版本。至於唐氏的《白兔會》在「汲古閣本」的基礎上，在改編時有沒有直接或間接地受「錦囊本」與「富春堂本」影響，則下文作專章討論時，另作分析和說明。

你姑·小河児兩个魚児我和你看去昌嫂·我不去旦白好歹要和你去

昌軍·嫂·我和你看去只休諕了我孩児昌白姑·你放心做擺木科

【旦雲一】唱着也孩児娘将萬苦千辛養不你昌寶令我的孩児恁石碌

···孩児枕的在此旦唱你看頭臉上都是水三魂正是父在軍中誰入報与他

你先帰死了我孩児誰替你娘争口氣正是父在軍中誰入報与他

知···(···)末唱三娘子听啓早是一筒河葉児托住你児假若

沉落水怎能勾得見你他是一个恨心賊他這芽忘恩不念你

同胞意末白奴子不要恁天恨地末只顧花開不遇時李弘一榜

(···)旦唱兄嫂無知逼勒即寫逼書通勒

蝴横行到巴時(···)末唱三娘子听啓有話傷心

投軍去發奴在磨坊裏知生下咬臍児方繞三日去他魚池里

正是人善人欺天不可欺(···)末唱三娘子听啓有話傷心

誰訴你不由老夫流痛淚刀割心肝戲他是一个短命恨心賊他這

芽忘恩不念你同胞意送孩児稍書寄信回(···)旦白寶公

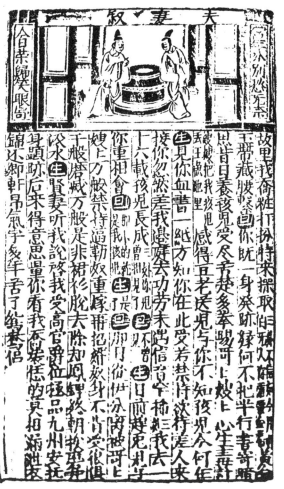

新刊出像

日註增補劉智遠白兔記上卷

豫人　敬所　謝天滋　校

金陵　對溪　唐富春　梓

第一折　開場

【鷓鴣天】（困自）桃花落盡畫鷓鴣啼，春到陶家蝶未知世。事只如春夢奢幾人飢，到白頭時歌金縷醉玉巵暴。天廊地是男兒，爭閒好看眷花眼。听新声唱竹枝

（問）且問後房子弟搬演誰家故事？那本傳奇？劉智遠琉璃井上子母相逢白兔記。床元来此木始終，省官听語道其始終。

【臨江仙】（白）五代沙陀劉智遠，英雄出紐當時皇天作

白兔記上

由南戲到粵劇——唐滌生《白兔會》的改編信息

南戲《白兔記》（汲古閣本）第一齣〈開宗〉，先由「末」上場，交代整個故事的大要，唱詞是：

五代殘唐。漢劉知遠。生時紫霧紅光。李家莊上。招贅做東牀。二舅不容完聚。生巧計拆散鴛行。三娘受苦。產下咬臍郎。知遠投軍。卒發跡到邊疆。得遇繡英岳氏。願配與鸞凰。一十六歲。咬臍生長。因出獵識認親娘。知遠加官進職。九州安撫。衣錦還鄉。

唱詞中的「劉知遠」即「劉智遠」，「知」「智」二字在不同的版本或曲文中有不同用法，即使同一戲文中也有用字不統一的情況，但都同指一人（本文為統一用詞，除引文外，行文表述均用「智」）。故事說五代時沛縣沙陀村人劉智遠幼年喪父，母親帶着他改嫁，他把繼父家業花光，終被逐出家門，流落荒廟，幸得同村李太公收留。李太公見他有帝王之相，乃將女兒李三娘許

30

配給他，而李三娘兄嫂嫌貧，堅決反對。李太公不聽，堅持招贅。李太公夫妻相繼去世後，三娘兄嫂對劉智遠夫婦百般苛待。既逼劉智遠休妻，又設計令劉智遠看守瓜園，企圖讓瓜園中的瓜精害死智遠。但智遠卻戰勝了瓜精，還得到了兵書寶劍，於是告別三娘，去邠州投軍。智遠初在岳節使麾下做一更夫，後岳節使也看出他有帝王之相，招贅為婿。後劉智遠屢立戰功，加官進職，晉升為九州安撫（按撫）。另方面三娘在家受兄嫂百般折磨，白天汲水，晚上挨磨。勞累中在磨房產子，因無剪刀，只好用口咬斷臍帶，故取名「咬臍郎」。兄嫂不仁，將咬臍郎拋入荷池，幸得忠僕寶火公救起。三娘託寶火公將咬臍郎送還劉智遠。十六年後咬臍郎長大成人，劉智遠命兒子率兵回沙陀村探望生母。咬臍郎屯兵開元寺，出外打獵，因追趕一隻白兔，與正在井邊汲水的生母相會，即回去稟知父親。劉智遠遂帶領兵馬回沙陀村，懲治兄嫂，與妻團聚。

學術上談論改編自南戲《白兔記》的各種地方戲，大都忽略粵劇。如浦晗的〈論《白兔記》的現當代改編〉（刊於二〇一五年十月《文化藝術研究》第四期），提及的「現當代改編」就只有越劇、潮劇、柳子戲、婺劇及湘劇五種地方戲。筆者特別重視陳素怡的〈粵劇與改編——唐滌生《白兔會》探析〉。陳文刊載於《嘉模講談錄——兩城對讀》（澳門：民政總署文化康體部，二〇一五），以「抒懷寫憤」為主線，對比這齣經典名劇的南戲版本、唐滌生舞台版本以及電影版

本，內容詳贍，很有參考價值，是「《白兔記》現當代改編」專題中專門論及粵劇改編版本的精篇。此外，二〇一八年二月十日，香港八和會館在油麻地戲院舉辦「喜粵樂敍」導賞講座，以「元代南戲《白兔記》與粵劇《白兔會》」為題，由筆者、李小良及新劍郎主講，探討南戲《白兔記》與唐滌生《白兔會》的改編關係，是次講座由業內人士與學者主講，分享內容結合了戲曲界與學術界的意見，講座又配合《白兔會》「足本」的演出，別具意義。以下就筆者整理所得，縷述唐滌生《白兔會》的種種重要改編信息。

唐滌生的改編版本，保留了南戲整個故事的主要部分，而因應劇情的呼應或情理上的配合，作出若干增刪及調度的安排，以下舉幾個重要而明顯的例子：

刪削

唐氏在改編時刪去了若干枝葉情節，例如劉智遠在受僱留住於李家前，南戲有〈訪友〉、〈報社〉、〈祭賽〉及〈留莊〉四齣，交代劉智遠蹭蹬潦倒、幸遇李太公的故事，唐氏在改編時大刀闊斧，直接由劉智遠入住李家為李家牧馬幹活開始。入李家前好些與劉智遠有關的生平或遭遇，由唱詞略略交代。又例如劉智遠與咬臍郎重會後，在〈見兒〉與〈汲水〉之間，南戲尚有〈寇

反〉、〈討賊〉及〈凱回〉三齣，用以交代劉智遠投軍建功的事蹟。唐氏改編則改用暗場交代，在劉智遠會子之後，即接演三娘汲水、井邊會子。又例如「汲古閣本」在〈送子〉之前，尚有〈巡更〉、〈拷問〉及〈岳贅〉三齣，用以交代岳小姐因贈袍而引起誤會，又由冰釋誤會而與劉智遠締結姻緣的情節，但以上情節在唐劇中一律刪節，只在岳小姐的唱詞中間接交代：

日前隨父西出汾城，見有一員軍漢，暈倒在雪地之中，手持兵書寶劍，是我對他因憐生愛，偷取爹爹紅錦戰袍，蓋在劉�身上，及後爹爹將佢提攜，戰必勝，攻必取，如今已位列參軍，還未報答奴奴情義。

類似以上的刪削安排，一方面令全劇主題更集中，焦點更清晰，另方面是適應現當代觀眾對節奏明快的要求。傳統南戲動輒二三十齣，節奏太慢，既冗長又零碎，唐氏或合併、或壓縮、或芟剪、或間接交代，務使全劇在六至七場間完成。唐劇一氣呵成，不蔓不枝，極受觀眾歡迎。

如果以汲古閣本三十三齣戲文作為唐氏改編的據本，則唐氏經融合提煉，合併重組，活用暗場交代其餘劇情，編成的粵劇成品共六場，即：〈留莊配婚〉、〈逼書設計〉、〈瓜園分別〉、〈磨房分娩〉、〈二郎送子〉及〈白兔會麻地捧印〉。以下附唐滌生《白兔會》與南戲《白兔記》改編關係

一覽表：

第一場：

南戲《白兔記》（汲古閣本）	唐滌生《白兔會》
第一齣〈開宗〉 第二齣〈訪友〉 第三齣〈報社〉 第四齣〈祭賽〉 第五齣〈留莊〉 第六齣〈牧牛〉 第七齣〈成婚〉 第八齣〈遊春〉 第九齣〈保襄〉	取材、改編自南戲的第五齣及第七齣而成第一場〈留莊配婚〉。

南戲《白兔記》（汲古閣本）	唐滌生《白兔會》
第二場： 第十齣〈逼書〉 第十一齣〈說計〉	取材、改編自南戲的第十齣及第十一齣而成第二場〈逼書設計〉。

南戲《白兔記》（汲古閣本）	唐滌生《白兔會》
第三場： 第十二齣〈看瓜〉 第十三齣〈分別〉	取材、改編自南戲的第十二齣及第十三齣而成第三場〈瓜園分別〉。

第四場：

南戲《白兔記》（汲古閣本）	唐滌生《白兔會》
第十四齣〈途歎〉 第十五齣〈投軍〉 第十六齣〈強逼〉 第十七齣〈巡更〉 第十八齣〈拷問〉 第十九齣〈挨磨〉 第二十齣〈分娩〉 第二十一齣〈岳贅〉 第二十二齣〈送子〉	取材、改編自南戲的第十九齣、第二十齣及第二十二齣而成第四場〈磨房分娩〉。

第五場：	
南戲《白兔記》 （汲古閣本） 第二十三齣〈求乳〉 第二十四齣〈見兒〉	唐滌生《白兔會》 取材、改編自南戲的第二十四齣而成第五場〈二郎送子〉。
第六場：	
南戲《白兔記》 （汲古閣本） 第二十五齣〈寇反〉 第二十六齣〈討賊〉 第二十七齣〈凱回〉 第二十八齣〈汲水〉	唐滌生《白兔會》 取材、改編自南戲的第二十八齣、第三十齣、第三十二齣及第三十三齣而成第六場〈白兔會麻地捧印〉。

改動

在改動上，較關鍵而重要的有兩處。

（一）父母之命與自由戀愛

第一個重要改動是李三娘嫁給劉智遠的原因。南戲中主動提出婚事的並非三娘本人，而是李太公，他因為見劉智遠生就貴相，決定在劉智遠微時招贅為婿，南戲中的李三娘本來是反對這頭親事的，戲文如下：

（外）……孩兒。你未曾婚配。趁此漢未發達之時。將你配為夫婦。後來光耀李家

38

莊。我欲招他為婿。你意下如何。（旦）爹爹。他是我家牧牛放馬之人。如何使得。（戲文中的「外」是李太公，「旦」是李三娘。）

南戲中的李三娘還唱了一支「傍妝臺」表明反對婚事的心意：

爹爹做事不思維。他是我家牧牛的。緣何把我與他做夫妻。爹聽啟。兒拜啟。山雞怎與鳳凰棲。

但李太公堅持，接唱：

孩兒你好不思維。難道劉郎窮到底。不記得馬鳴王廟裏現出五爪金龍來取雞。爹言語。兒記取。後來必定掛朝衣。

這大概是在古時女兒婚事由父母作主的真實反映。若說故事中李家兄嫂嫌貧，其實李三娘在婚前也嫌貧，但南戲中的三娘在婚後與夫婿卻異常恩愛，婚前婚後判若兩人。南戲在〈成婚〉後有一齣〈遊春〉，交代劉氏夫婦美滿的婚姻生活，李三娘婚後的心聲是：

門闌多喜氣。豪富意頗濃。褥映繡芙蓉。兩情同。琴調瑟弄。鸞合姻緣會。佳婿近乘龍。人都道喜相逢也囉。伊家感得。感得公公。異日身榮。莫忘恩寵。

這段唱詞，充分表現出三娘十分滿意這門親事，而且對夫婦二人的未來，有着美好的憧憬。南戲中這些安排，現當代的觀眾恐怕都認為犯駁，難起共鳴。唐滌生在改編時，針對劉李的婚事，把南戲的「父母之命」改為「自由戀愛」。唐劇中的李三娘寒夜在馬棚見到劉智遠，已心生愛慕，還極力鼓勵男方主動向父親提親。面對愛情，唐劇中的李三娘顯得主動、熱情、膽大，處處依個人意願而主動爭取，更重要的是沒有嫌棄男方潦倒。而唐劇中的李太公則扮演支持、附和女兒擇婿決定的角色，而並非撮合婚姻的主導者。唐劇〈留莊配婚〉一折有以下的對白：

【太公一才白】哦，咁咩【拉太婆台口口古】太婆、太婆，常言女大不中留，杏熟桃開終要嫁。嘅

【太婆口古】咁就係嘅，不過女兒事一向由老相公作主，對於三女嘅婚事，只要佢心從意願，我哋何不任憑丹鳳落誰家。。

唐滌生筆下的李太公夫婦在女身的婚事上，思想顯得非常開通，基本上是完全尊重女兒的決

40

定。以上種種改動，在強調「自由戀愛」這一點上，相信較能引起現代觀眾的共鳴。

（二）重婚再娶與從一而終

第二個重要改動是劉智遠重婚再娶的情節。南戲中的劉智遠在別妻投軍後，遇上岳節使的女兒，岳節使愛才，要招他為婿，他二話不說就答應了。南戲中劉智遠的唱詞充分表現出他早已忘卻家鄉的髮妻，在〈岳贅〉中他唱道：

深感不棄貧寒。守居在沙陀村裏。受盡迍邅。欣然。平步上九天。姻緣非偶然。

他面對一段新的姻緣，想到的居然只是個人在未發跡前「守居在沙陀村裏。受盡迍邅」，卻沒有想到沙陀村裏還有一位曾與自己同甘共苦的髮妻，說他忘情負義，也不是沒有道理的。

「宋元舊篇」系統中的「成化本」與「汲古閣本」，劉智遠的再婚形象大抵如此。但這一來，劉智遠的形象就變得有點負面，人物性格轉變得有點不自然，當然也不太符合觀眾在常情常理上的「期望」。基於這一點考慮，「富春堂本」已在這細節處作出過改動。「富春堂本」在再婚這回事上，讓劉智遠變得較為被動。「富春堂本」第廿六折，劉智遠在面對岳家招贅時，明確

地說：「恩蒙主帥招舉，奈有前妻，不敢奉命。」那就交代了他心中還是惦念着髮妻的。最終由岳節使提出「既有前妻，我女願居其次」的「讓步建議」，劉智遠才接受再婚。「富春堂本」的改動，在劇中人物的整體塑造上明顯較為合情合理。至於唐滌生的改動就更為徹底，他筆下的劉智遠，是個拒絕再婚、重情重義的人。唐劇中的劉智遠對岳小姐的「錯愛」，顯得異常無奈，他說：「郡主情深，相見正不知如何擺脫。」又說：「正是忍報新恩忘舊義，搜索枯腸計已窮。」最後他把岳小姐介紹給二舅兄李洪信，成就了舅兄與岳小姐的姻緣。唐氏在《白兔會》的第六場借李洪信的口，為劉智遠的高尚人格作出總結：

> 三妹，你唔應該多謝我，應該多謝我妹夫至啱，如果佢唔係不棄糟糠，把良緣割讓，夫妻又點會有團圓之日，我共郡主又點會配結成雙⋯⋯呢

如此一來，唐劇中的劉智遠完全是重情重義、有始有終的男子漢。劉智遠在戲曲中的形象，在唐滌生的改編下變得非常完美、非常正面。這個改動，為劇中「愛情」主線提供了有力的支援，劉李二人為愛情表現出堅貞與不屈的高尚情操──劉智遠拒重婚，李三娘甘捱苦──崇高而浪漫的愛情，令觀眾更投入、更感動。

在情節或人物的調度上，亦有兩處值得注意。

（一）罪魁是李妻

「汲古閣本」《白兔記》中迫害劉氏夫婦的是李家長兄長嫂。「汲古閣本」的李家長兄李洪一，在迫害劉李這回事上，他是主導者、定計者，李妻是在迫害劉李過程中的幫兇，是附和者。例如立意要趕走劉智遠的，是李洪一。「汲古閣本」《白兔記》第九齣〈保襄〉李洪一唱了一支「水底魚兒」：

懊恨爹娘。無知性剛。招劉窮為婿。在家中惹禍殃。爹娘死了。那時我主張。

趕劉窮出去。喜喜歡歡笑一場。

可見李洪一是逼劉氏休妻的主導者，而李妻只在過程中積極參與，例如建議要劉智遠在休書上「五指着實」，這都是在迫害他人過程中加添的苛刻條件，若說主謀、罪魁，始終還是李洪一。

又例如以分家詭騙劉智遠去瓜園送死，這條害人性命的毒計，是由李洪一安排的。「汲古閣本」

《白兔記》第十齣〈逼書〉：

（淨丑弔場）休書被妹子扯碎了。一不做二不休。（丑）怎麼好。（淨）我如今把家私三分分開。（丑）那三分。（淨）我一分。兄弟一分。妹子一分。自從嫁了劉窮。沒有花粉田。我如今把臥牛岡上六十畝瓜園。內有個鐵面瓜精。青天白日。時常出來現形。食啖人性命。白骨如山。着他去看瓜園。那個瓜精出來。把他喫了。那時着我妹子嫁人。（丑）好計好計。（戲文中的「淨」是李洪一，「丑」是李妻。）

這段清楚看到迫害劉李的主導者是李洪一。劉智遠去後，汲水、挨磨及殺子這三道加害三娘的毒計，同樣都由李洪一主動安排，李妻只是附和。「汲古閣本」《白兔記》第十六齣〈強逼〉（即下卷第三齣）：

（旦下淨丑弔場）老婆。叵奈賤人執性不肯。情願挑水挨磨。我如今使個計策。做一雙水桶。兩頭尖的橄欖樣。交歇又歇不得。一肩直挑在廚下去。你便管他挨磨。（丑）水缸鑽些眼。水流了出來。越挑越不滿。（淨）你便打他不挨磨。如今賤人身上將要分娩。你在荷花池邊。造一所磨房。五尺五寸長。罰這賤人進裏面磨麥。

交他頭也抬不起。待他分娩。或男或女。不要留他。這是劉窮的骨血。過了三朝滿月。你把花言巧語。哄那小廝。抱在手中。把他撇在荷花池內淹死了。絕其後患。削草若除根。萌芽再不發。好計好計。（戲文中的「淨」是李洪一，「丑」是李妻。）

唐滌生的改編，卻把迫害劉李二人的主謀換成是李妻。唐劇中的李洪一是個典型的老婆奴，唯妻之命是從。而妻子貪財惡毒，不斷唆使丈夫加害劉李二人。唐劇中的李洪一，本來是無可無不可的糊塗人，但受了妻子唆擺後，就變得惡毒起來，不念親情。如唐劇第一場，李洪一對劉智遠寄住李家的看法是：

大娘子，人哋食，又唔係食我嘅，飲，又唔係飲我嘅，一餐半餐駛乜咁眼緊呢，索性不如睇開吓。（唐劇第一場〈留莊配婚〉）

看來是頗為大方的，但李妻卻對他說：

唉吔，乜你咁講呀大相公，俗語都有話啦嗎，唔怕家添一對手，最怕家添一個口，

45

一日食一斤，三月食一擔，糧倉養白蟻，係唔係想俾佢蛀埋你份身家。。吖（唐劇

第一場〈留莊配婚〉）

經妻子一輪搬弄後，他即時對劉智遠生惡感，並惡言相向，又把劉智遠的飯菜倒入馬棚餵馬。在逼寫休書這件事上，唐滌生也改由李妻主導整個害人計劃。唐劇中的李洪一在逼寫休書時對妻子說：

【洪一憤然白】吓吓，乜你咁講呀，我一生為傀儡，全憑扯線人（唐劇第二場〈逼書設計〉）

借分家為名騙劉智遠去瓜園送死的計謀，在唐劇的定計者也是李妻：

【大嫂口古】唉，如果唔分身家呢，就冇辦法害得死個窮劉嘅叻【介】如果分身家呢，就你一份，小二叔一份，三姑娘一份，女生外向，照例就分唔到花粉良田，而家將計就計，將臥牛崗六十畝瓜園分咗俾佢，瓜園有瓜精，係人都知嘅叻，單係劉窮唔知嘅啫，我哋大可以借刀殺人。。（唐劇第二場〈逼書設計〉）

46

唐劇中迫害三娘的主謀，也是李妻：

【洪一口古】大娘子，女人邊處捱得㗎，我包管唔駛一個月啫，三妹又著嫁衣，紅鸞照命。

【洪一口古】哦，擔水有乜嘢咁辛苦呀，唔會一路擔一路抖咩，呢，等我叫人做一對尖底嘅水桶，戙唔穩嘅，等佢抖都冇得抖，唔駛三日就要改嫁，我哋又可以收番一筆禮金與人情。。（唐劇第三場〈瓜園分別〉）

唐劇中設計殺子的主謀，也是李妻：

【大嫂口古】咁就有辦法嘅大相公，你聽朝一早嚟，話抱佢個仔去拜外祖，經過水塘，詐諦跌一交，搵咗個仔落去唔係算數。囉

【洪一口古】唉，你點話就點啦大娘子，自認一生錢作怪，半世老婆奴。。（唐劇第四場〈磨房分娩〉）

李洪一那句「你點話就點啦大娘子」，明顯是把全劇的「罪魁形象」由李洪一完完全全轉移到李

47

妻身上。唐劇在第六場〈白兔會麻地捧印〉還不忘借火公及李洪一之口，指責李妻不仁、教唆害人：

【火公口古】三姑爺，照我睇李大哥雖云刻薄，心地都尚帶純良，壞就壞在呢個婦人身上。

【洪一執大嫂連哭帶打介口古】至衰就係你，最抵殺就係你，我要勾咗你條胭筋，挖咗你對眼核，唔係娶着你，我點會昧盡天良。

唐滌生在改編時作出這個調度，與「汲古閣本」的安排相異，但無獨有偶，卻跟「富春堂本」極為相似。「富春堂本」的李妻有名有姓，名喚「張醜奴」，「富春堂本」《白兔記》第十一折有一段與張醜奴形象有密切關係的獨白：

為人不自持。常被小姑欺。今日公婆死。奴奴出氣時。公婆在日時。常被三娘小賤人。攻發我的陰私。屢被公婆凌辱。此恨難消。丈夫不在家。公婆主張小賤人嫁與劉窮鬼。夫妻一對。十分氣高【豪】。如今公婆身死。丈夫將次回來。定要千計百較。拆散他夫婦兩人。方消心中之氣。……

「富春堂本」在這段獨白中鋪墊了張醜奴作為全劇罪魁的伏線，接下來的逼寫休書、瓜園害命、凌虐三娘等事，「富春堂本」都由張醜奴作主謀。若說唐滌生在「罪魁」的安排調度上受「富春堂本」的影響，並非沒有可能。唐氏在《白兔會》第一場〈留莊配婚〉李妻上場時，安排了一段

〈急口令〉：

【李大嫂從雜邊台口上介白】吓哈，遠望一枝花，近望爛茶渣，配夫李洪一，把住一頭家【急口令】唉，老公聽話叔仔怕，姑娘驚我唔敢嫁，我做人都算有番咁上下叻【介】可惜家公言，家婆詐，搵個牛郎嚟牧馬，佢一不曉耕田，二不曉吹打，只曉喺馬鳴王廟做叫化，哼，小冤家，真聲價，人人叫我做大嫂，佢見親我連眼都唔望吓，激嬲土地婆，包佢難逃我手指罅【介】鬓醜用花傍，人醜要裝風雅，摘朵紅梨花，用嚟點綴吓（唐劇中的「李大嫂」即李洪一的妻子。）

唐劇中李妻的這段獨白，與「富春堂本」的獨白無論在作用上或內容上，都十分相似。唐滌生在「罪魁」的調度上到底有否受「富春堂本」的影響，尚有討論餘地，上述材料，供讀者對比參考。而唐氏在「罪魁」調度上所作的決定，背後的藝術理由，似乎更值得關注。筆者認為唐氏

在改編時刻意讓李妻成為「罪魁」，藝術理由有二：

（1）以此增加劇力

唐劇《白兔會》在首演時，報上廣告以「倫理動人大名劇」作標榜，說《白兔會》是「倫理劇」，大致不差。「倫理劇」是主要講述現實生活中人與人、人與社會、人與家庭中具有社會關係倫理情節的戲劇，情感、婚姻、家庭、宗教、代溝、社會問題等都可以在倫理的範圍之內。

由南戲以至唐劇，劉智遠李三娘的故事都是典型的「倫理劇」，問題是南戲「汲古閣本」選擇以兄妹間的矛盾營造衝突，而南戲的「富春堂本」則改以姑嫂間的矛盾營造衝突。很明顯，唐氏在改編時選擇了與「富春堂本」相同的決定，在劇力上，筆者認為是有所提升的。一九三〇年首演的名劇《胡不歸》是「倫理劇」的經典，成功因素之一，是婆媳衝突主線既能反映現實，又能引起廣大觀眾的共鳴。尤其以女性觀眾為主的年代，婆媳糾紛真是無日無之，這個主題到今天還能引起不少人的共鳴。倫理關係另一種典型糾紛是由「姑」、「嫂」所引起的衝突。兄妹畢竟同胞，姑嫂則本來異姓，因此當面對利益時，坑害、謀算、威迫等惡思惡行，就隨之而來，凡此種種，對觀眾而言，不但合情合理，而且更能結合現實生活的經驗，產生更大的共鳴，像

唐劇《白兔會》第六場〈白兔會麻地捧印〉，三娘上場唱的一段爽古老中板，就把長嫂凌虐小姑的慘況，曲曲道出：

【擔尖底水桶上介略爽古老中板下句】沙陀汲水李三娘。。兄妹同胞同母養。。姑嫂同室更同堂。。夜推磨，推到紅日上。換得鮮魚肉，再喚嫂離床。。冒雪餐風求嫂諒。等佢食完餐飯治姑娘。。

說「長嫂凌虐小姑」的劇情比「兄妹相煎」更「合理」，並不是說觀眾贊同或支持某種做法，而是說，某種情況或衝突較常發生，較能反映現實。戲劇某方面的功能就是反映現實中的情和事，唐滌生選擇改以「姑嫂」為衝突主線，在提升劇力上，確實有正面幫助。

（2）以此配合演員的優勢

唐滌生對演員的長處有很深入的了解，而且能在劇中為演員製造發揮演技的機會。鳳凰女擅演刁蠻潑辣、風騷惡毒的反派角色，唐滌生在一九五七年為「錦添花」編寫的《紅菱巧破無頭案》，就安排了任正印花旦的鳳凰女飾演春心蕩漾、殺人嫁禍的寡婦楊柳嬌，這齣戲大受歡

51

迎，還在一九五九年拍成了電影。第六屆的「麗聲」鳳凰女是劇團的「幫花」，唐劇《白兔會》中的李妻，演員是幾乎要以「女丑」行當應工。李妻在整個戲有製造衝突矛盾的功能，是非常重要的角色。在對比效果上，李妻越惡毒，三娘在對比下就越可憐。鳳凰女飾演李妻這個吃重角色，演活舊時代那些倚恃「長嫂為母」的傳統封建教條而凌虐家人的婦女，那份氣燄與橫蠻，演得極其生動，極其典型，她的精湛演技，我們今天還能在一九五九年的電影《白兔會》中欣賞得到。新劍郎先生在二○一八年二月十日「元代南戲《白兔記》與粵劇《白兔會》」講座上，說行內盛傳當年《白兔會》首演時，梁醒波在接到劇本後，打趣說唐滌生編的不是《白兔會》而是「鳳凰會」，言下之意是唐劇在角色安排上，讓飾演李妻的鳳凰女有極大的發揮空間。

（二）送子是李二哥

李家兄嫂設計要害死咬臍郎，孩子的處境十分危險。南戲《白兔記》中的李家老僕竇火公仗義，還人骨肉，願意到并州把咬臍郎交還劉智遠。後來演《白兔記》的，都依南戲，演的都是「竇送」。南戲中的竇火公是很有正義感的老人家，「汲古閣本」第二十齣〈分娩〉他上場，說：

青竹蛇兒口。黃蜂尾上針。兩般皆未毒。最毒是婦人心。我是李太公家火公實老兒便。我家老員外在時。何等看承我。前村三老官人收留我在家。

說明他曾受李家恩惠，因此他願意把咬臍郎送到并州，交還劉智遠。唐滌生在改編時卻別出心裁，把送子的任務「轉交」給三娘的二兄李洪信。南戲也有提及李家次子李洪信，但只是提及，基本上沒有任何「戲劇任務」。唐滌生則先在第一場安排二哥李洪信向劉智遠送酒送飯，表明他是賞識劉智遠的。到大哥李洪一把智遠的酒飯扔到馬槽去，李洪信說：

【洪信一才口古】亞哥，所謂人有人糧，馬有馬食，你寧願倒咗碗飯落馬槽都唔肯俾人食，唔通畜牲重貴過人命【一才】你咁做法，未免有乖人道，刻薄成家。。

可見他不值兄嫂所為，是個頗有正義感的人。到三娘的婚事商定後，他又贈劉智遠一襲喜服：

【洪信埋解包袱，拈出紅衣捧住，長花下句】有心送行囊，無意成佳話，囊中幸有紅袍褂，贈與新郎配鳳瑕，運轉不愁風雨打，盍早乘龍把鳳跨。。劉郎換上錦紅袍

【一才替智遠着上介】氣宇不凡真瀟灑。

可見他是贊成劉智遠與李三娘這頭婚事的。到了危急關頭，本來是由火公送子的，而唐滌生筆下的李洪信卻當仁不讓，他說：

【口古】火公年登七十，點能夠捱得雨雪風霜，我愛妹情深，那怕遙遙千里，三妹，交個仔俾我啦，骨肉還人，責由我負。

如此調度非常合理、自然。唐滌生把南戲中一個毫無作用的角色寫成一個有血有肉的角色。唐滌生改由李家二哥李洪信送子，其藝術理由有三：

（1）深化「倫理」本色

《白兔會》既是一齣「倫理劇」，唐滌生讓李家二哥在劇中有更大程度的參與，相信是深化「倫理」觀念的處理手法。

「倫理」雖然包含各式各樣的關係，但以傳統中國文化為思考起點，家庭中的人倫關係，畢竟是倫理的基礎。唐滌生既選擇在家庭倫理上作深刻的反映，則《白兔會》中長兄不仁而二兄卻有情有義，透過對比似更能有效、更切題地發揮這個戲的「倫理」本色。李洪信在瓜園外

知道妹妹平安，沒有遇上瓜精，他說「捨我更誰憐弱質，抱妹狂呼淚未停」，大哥要收回三娘的瓜園讓她生活失去着落，他又說「三妹冇咗佢自己嗰份，都重有我嗰份，我寧願不娶妻，長養妹，你慌佢為兩餐駛向你夫婦跪地哀鳴」，兩兄弟一正一反，對胞妹則一害一愛，兩相對比，把家庭倫理的關係演繹得更為具體。

（2）完成劇情任務

安排李洪信送子，當中包含重要的「劇情任務」。如前文所說，南戲中的劉智遠在投軍後另娶岳節使之女，雖然到頭來還是與三娘團聚，但在重婚這回事上，劉智遠雖或不算負義，但畢竟是忘情，觀眾都替在鄉間捱苦的三娘不值。唐滌生改由李洪信送子，到達岳王府時正好是劉智遠苦思「郡主情深，相見正不知如何擺脱」之際。到李洪信把送子的因由和盤托出，唐滌生安排岳小姐在了解真相之後，說「你不棄糟糠情可恕，難得此人仗義送孩童」，第一句是對劉智遠的愛念已息，第二句是對李洪信的好感漸生。劉智遠（其實也是唐滌生）順水推舟，說「何不與我舅台共飲一杯，佢更是一個知音人，你不妨把瑤琴一弄」，如此就把良緣讓給了二舅兄。

正如楊智深在「唐滌生逝世四十周年紀念匯演」的《白兔會》導賞文章中說：

原作劉智遠後來改贅岳節度女繡英，故事有類《王寶釧》之薛平貴再娶代戰公主，唐滌生則應感新時代一夫一妻風尚，而改為由李三娘二哥李洪信千里送子，為繡英賞識招贅；因應此一改動，將原作由李家老僕火公送子，亦順水推舟改由洪信送子。

可見「二郎送子」這個安排，能有效地完成多項「劇情任務」：唐氏筆下的劉智遠用不着重婚；岳小姐的感情又有着落；李洪信因仗義送子而得結美好姻緣。

（3）分配演員戲份

上世紀三十年代開始，粵劇行當漸漸變成「六柱制」。「柱」指戲班的台柱，即是主要演員。戲班或劇團中的「六柱」，是文武生、小生、正印花旦、二幫花旦、丑生及武生。有經驗的編劇，在創作時一般都會在配合劇情的前提下，合理地兼顧、分配「六柱」的戲份，讓六位主要演員都有一定的發揮機會。以《白兔會》為例，六柱的安排是：文武生飾劉智遠，正印花旦飾李三娘，小生飾李洪信，二幫花旦飾李大嫂，丑生飾李洪一，武生分飾李太公及竇火公。依這個分派角色的安排，如果按照南戲的情節，則飾演李洪信的小生根本無戲可演，恐怕連出場

都不需要。唐滌生巧妙地在改編時讓飾演李洪信的小生分擔寶火公部分「工作」（送子），如此一來，在演出時就能完整地保留「六柱」組合，戲份雖或不能絕對地均分，但「小生」起碼有戲可演，還能在塑造劉智遠忠於三娘這一點上發揮作用（詳參「完成劇情任務」），如此調度，可說是一舉多得。

由舞台到銀幕——電影《白兔會》的改編信息

一九五九年十二月二十二日首映的電影《白兔會》，乃改編自唐滌生舞台版本《白兔會》，電影由左几導演，大成影片公司出品，女主角李三娘仍由吳君麗飾演，男主角劉智遠則改由任劍輝飾演。

唐滌生於一九五九年九月十五日逝世，限於客觀證據不足，無法確定他生前有否參與過十二月二十二日首映的電影《白兔會》的改編工作。看當時電影上映的廣告，都聲明是「唐滌生原著遺作」、「麗聲劇團戲寶改編」，只是不知道「改編」者是否唐滌生本人，亦未知唐滌生有否就電影劇本提過意見。但可以肯定，這齣電影確是在舞台版本的基礎上再作改編的，以之對比舞台版本，有以下幾處改動：

（一）改寫唱詞

粵劇電影始終不是粵劇的「舞台現場錄影」，一般不會保留舞台版本的所有唱詞或介口，反

58

而會多以「主題曲」的形式穿插在影片中，再以對白串連。電影版的《白兔會》已是保留了頗多舞台版的主要唱段，如「古老慢板序」（獨個徘徊魂驚詫）、「到春雷」（一語道破我心慕愛他）、「反線中板」（世無不散筵）、「萬象巍峨」（乞巧相睽別嘆夫婦淚滿桃徑）、「反線白牡丹」（天折痴心劉好漢）。電影版本中有些是經過改寫的唱段，唯整體上唱詞的改動比例並不算大，比例上只能算是「微調」。這些「改寫」，部分卻似乎比舞台版本遜色，如舞台版本第一場劉智遠唱「慢板下句」：

淺草困烏錐，餓虎岩前睡，嘆一句塵污白羽，被人笑作寒鴉。。凜凜朔風寒，七月微霜降，小樓上玉砌銀妝，小樓下寒簷敗瓦。

電影版改訂為「長花」：

落拓在江湖，脫韁為野馬，日受風吹和雨打，夜宿寒庵騙飯茶，失意每供人笑罵，員外憐才將我接入銜，只見小樓上玉砌銀妝，小樓下寒簷敗瓦。

電影版唱詞雖然增補了劉智遠在寄住李家前的某些生活情況，但舞台版唱詞一開腔即以「淺草

困烏錐，餓虎岩前睡」明確道出才人落拓、虎落平陽的意思，有力地為人物的生平遭際定調，反觀電影版唱詞的「落拓在江湖，脫韁為野馬」就顯得有點信息貧乏了。在塑造人物方面，舞台版的唱詞比電影版唱詞好。又例如舞台版本第四場李三娘在磨房一邊受苦一邊唱「花下句」，並接口白：

【三娘推磨不動頹然伏於禾桿草之上花下句】無計解開眉上鎖，難堪日夜兩煎熬。懸樑怕壞腹中兒，逃亡怕誤魚鴻到。【譜子白】唉，樑上掛木魚，苦打無休歇，啞子食黃連，有苦向誰說【介】自從劉郎去後，我日間擔水，夜晚挨磨，先一兩個月姑嫂都重有講有笑，呢一兩個月，嫂嫂反面無情，將我時常打罵，唉，已到足月之期，行動尚且艱難，試問怎能……挨……磨呢

電影版改訂為「得勝令」：

挨磨，似受刑。燈如火螢。宵來尚戀離別情。怨哥刻薄劫殘英。痛胎含豆蔻，徘徊暗驚。哭玉釵無端碎，珠淚凝。何以兒狼是嫂兄。瓜落倩誰倩誰念孤零。

電影版唱段整段都是曲，沒有口白，音樂元素固然比舞台版唱詞要豐富，也更悅耳。可是唱詞內容卻漏掉了非常重要的信息。舞台版唱詞「懸樑怕壞腹中兒，逃亡怕誤魚鴻到」兩句，是合理地解釋三娘為何寧願受苦也要留在李家。她若自尋短見，則劉家便無人繼後；她若逃走，則丈夫可能再也聯絡不上她。在交代劇情的功能上，這一截舞台版唱詞確比電影版好。

（二）添改情節

電影《白兔會》，在舞台版的基礎上，添改的情節有兩處值得注意，即「贈裘」和「秋遊」。

「贈裘」：電影《白兔會》在報上的廣告，聲明「全部戲肉做齊」，電影劇刊的介紹如下：

《白兔會》不論在文學，藝術等各方面，都有其彪炳的不朽聲價！大成以廿萬元重資搬上七彩銀幕，更是美輪美奐，萬丈光芒，由始至終，計有〈夜贈貂裘〉、〈中堂逼分〉、〈瓜園傷別〉、〈磨房產子〉、〈洪信送子〉、〈咬臍射兔〉、〈茅舍會妻〉等。

當中〈夜贈貂裘〉一節的部分節情，為舞台版本所無，電影劇刊詳介紹了這一節劇情：

一夜寒風徹骨，三娘憐志（智）遠衣單被薄，暗取其父火裘贈與志（智）遠，適被

若論南戲的情節，是郡主岳繡英小姐贈袍給劉智遠，因而引起盜袍的誤會，經解釋後岳節使招劉智遠為婿，劉智遠因而重婚再娶。南戲在第十七齣〈巡更〉及第十八齣〈拷問〉交代這段情節，還附會劉智遠受責打時有神靈護身：

洪一窺見，翌日即向員外進讒，謂志（智）遠盜去火衾，又向三娘引誘，要交官懲治，洪一之妻大嫂，更謂偵得志（智）遠睡時鼻息如雷，紅光透頂，而且七孔有蛇穿出，為狀驚人，留之終會禍及李家，員外聞之反而歡悅，謂志（智）遠有此特徵，他日必貴為王，遂招贅東床，以三娘妻之，洪一夫婦弄巧反拙，更含恨焉。

（下淨丑上稟外介）老爺。馬房裏火發。（外）怎麼的。（淨）把劉健兒弔在馬房裏。都是火。把繩索燒斷了。（外）把劉健兒放了放了。火也沒有了。（外）左右。你兩人方纔打劉健兒。見甚麼來。（淨）老爺。放了劉健兒。只見空中五色蛇爪住板子。不容打下。（外）不要則聲。（外）不要做聲。你曾見甚麼。（丑）小人打下。見空中五爪金龍。（外）老爺可曾見甚麼。（外）我不信。自家取板子打下去。果見金甲天神爪住板子。（「外」是岳節使，「丑」「淨」是手下張興、王旺。）

唐劇舞台版則改由岳小姐在第五場以唱詞接間交代贈袍之事。電影版卻改由三娘贈裘「贈裘」，並引起李太公誤會，在拷問時也有類似「神靈護身」的情節。電影版改由三娘贈裘的意圖未明，也不知是不是唐滌生的原意，以戲論戲，安排李三娘「贈裘」，是在劇情上為劉李二人的故事營造多一點「波折」。無論效果如何，總令人聯想到薛仁貴與柳金花相識相戀的民間傳說。清代通俗小說《薛仁貴征東》第十八回「大王莊薛仁貴落魄，憐勇士柳金花贈衣」說柳金花向落拓的薛仁貴送贈火袍，父親誤會她勾引男子，執行家法，最終柳金花與薛仁貴私逃，結成夫婦。傳統戲曲《薛仁貴三戲柳金花》演的正是這段民間傳說。

「秋遊」：電影《白兔會》在交代劉李結婚後，加插了一段新婚夫婦秋遊的情節。這一段戲安排生旦唱一支新撰的「雙飛蝴蝶」（舞台版本沒有此曲），加插水袖身段，表現出新婚夫婦的甜蜜與喜樂，接着由二哥李洪信出場，交代老父病重的消息。電影中這一段「秋遊」，乃依南戲《白兔記》第八齣〈遊春〉而來。南戲中夫婦賞的是春景，並由三娘的叔父李三公報知老人家的病情。南戲「汲古閣本」第八齣李三公說：

天有不測風雲。人有旦夕禍福。劉官人。你夫妻只管在此快活。更不知丈人丈母。久病在牀。請僧人道士。保禳保禳。

電影版則由李洪信以「滾花」交代：

恨無仙藥延父命，佢嘅頑疾今朝重復發，將隨黃鶴返天庭。

電影利用鏡頭轉接，可以節奏明快地交代一些零碎的情節或內容，但舞台版本在濃縮場口的前提下，一般會把較次要的情節刪去，又或者利用「暗場」間接交代。舞台版安排在第二場由婢女狸奴以「白杬」作交代，「昨歲姑娘才出嫁，跟住喪雙親」兩句，算是對應、交代了南戲的〈遊春〉與〈保襄〉的部分信息；安排與處理的手法，與電影版大不相同。

（三）彌縫犯駁

電影《白兔會》最值得注意的，是通過進一步的改編，彌縫、補救了舞台版若干犯駁。電影版在彌縫犯駁上，有兩處極有心思的安排。

（1）劉智遠別妻投軍的決定

唐劇《白兔會》（舞台版）常受人質疑的情節，是劉智遠在瓜園伏妖，得寶劍天書後，即毅

然別妻投軍。質疑者認為既知兄嫂不仁，劉智遠把妻子獨留李家無疑是陷妻於險地，很不近人情，也是很不合理的決定。這一問題，其實南戲本來是沒有犯駁的。南戲「汲古閣本」第十三齣〈分別〉，是由三娘的叔父李三公提出投軍建議的：

劉官人。你與那畜生冰炭不同爐了。我老夫打聽得太原并州岳節使。招軍買馬。積草聚糧。你有武藝過人。如何不去。倘然一刀兩劍。取個前程。有何不可。

劉智遠卻因路費問題，顯得有點猶豫，李三公卻支持到底：

聽吾言道。不須煩惱。你若缺少盤纏。頃刻令人送到。他若昧心。他若昧心。上有蒼天知道。必然還報。自今朝。步輦登程去。堅心莫憚勞。

如此安排，則劉智遠別妻的決定並非不合理，因為李三公既然賞識他、支持他，又是族中的長輩，起碼他有理由相信李三公會在必要時照顧三娘。至於電影版也在「別妻」這一點上做了些「補救」工作。

電影版沒有李三公這個角色，卻由二哥李洪信鼓勵劉智遠投軍，說：「李家本是炎涼地，

65

馬逢飢困永難鳴。投軍尚可博榮封,莫為恩情忘遠景。」到了夫妻分別時,電影版的劉智遠對李洪信說:「二舅兄,我去後,你對三姐要多多關照呀。」而劇中的李洪信是點頭示意的。如此一來,劉智遠別妻是基於相信妻子會得到李洪信的照顧,而不是無情、草率或不負責任的決定。

舞台版最大的問題是在劉李二人分別之後李洪信才出場說「捨我更誰憐弱質」,電影版安排李洪信在夫妻分別前出場,是別具「戲劇功能」的安排。

(2) 劉智遠不回鄉會妻的理由

唐劇《白兔會》(舞台版)常受人質疑的另一情節,是劉智遠在岳王府與親兒團聚後,由送子的李洪信口中得知三娘在家鄉受盡折磨,卻沒有即時或盡早回鄉尋妻,而竟然要多耽八年才與妻相會。南戲在這一點上,交代也是含含糊糊,但因為南戲中的劉智遠是再娶郡主的,是以他不即時回鄉會妻,「重婚」好歹也算是個「理由」。唐滌生顯然也看到這個犯駁,因此在劉智遠會妻之後,舞台版有口白「軍情緊急,還要轉戰西遼」稍作交代,意思是因公事不能立即回鄉會妻。唐氏又在舞台版會妻一節為劉智遠補一句「不該拋低妻你求名渡遠航」,算是對妻表示歉意,但情節安排上畢竟難以完全自圓其說。

66

電影版在母子井邊會之後卻新加入一段交代前因後果的短戲，當中交代的信息，十分重要：

【王爺口古】平遼王，幸喜你平蠻有功，位列封王，真係老夫都光耀不少，更喜小女與賢婿成婚，真係令我老懷歡暢。不過你近日眉宇間好似悶悶不樂咁，到底你有乜嘢心事，能否與我直說端詳。。呢

【智遠口古】唉，想我屢次令人回鄉訪妻，怎奈兵燹年年，佢蹤跡杳然，今日我雖是位列王封，但係糟糠之妻，都未能把榮華共享。

【二郎口古】三妹夫，你又使乜嘢難過呢，我相信你與三妹總有相逢之日嘅

【郡主口古】係囉，況且外甥咬臍都經已長大咯，亦有人侍奉在你身旁。。啦

【智遠白】講起咬臍郎，佢真係頑皮極已，前日出外打獵，至今三日都未歸

【王爺白】細路哥係咁叻

【咬臍郎上白】拜見公公，二舅父，二舅母，拜見亞爹

【智遠口古】哼，畜生，一去三日不回見父面，你可知罪狀。

67

【咬臍郎白】孩兒知罪

【口古】爹呀，我想問吓你叻，咁如果有人身為人夫嘅，十二載不歸家會妻，咁又算唔算喪盡天良。。呀

【智遠白】吓，乜你會咁講呢？咬臍，唔通你見到你亞媽？

【咬臍郎白】爹，我去打獵，因為追一隻白兔，去到一個村莊，見到琉璃井旁，有一位大嬸，佢……佢唔知係唔係我亞媽呢？

【智遠白】你點會以為佢就係你亞媽呢？

【咬臍郎滾花下句】大嬸佢有夫離別去，生兒亦喚咬臍郎。。佢話釵分鏡破十二年，都未見有魚鴻回莊上。

【智遠白】咬臍，琉璃井隔呢度有幾遠呀？

【咬臍白】隔呢度東行三十里

【智遠白】咁個大嬸住響邊處你知唔知呢？

【咬臍郎白】佢住響琉璃井無幾遠個間酒舖嘅後門，隔離有間小茅寮，佢喺個度住

喋叻，爹呀，我諗咽個會係我亞媽都唔定叻

【智遠白】唉吔，係都唔定叻【滾花下句】望天能佑釵重合，好待我琉璃井畔會妻房。。

王爺説劉智遠「眉宇間好似悶悶不樂」，間接表示劉智遠不忘髮妻三娘，是個多情人。劉智遠説「屢次令人回鄉訪妻，怎奈兵燹年年，佢蹤跡杳然」，就把十多年後才會妻的情節變得十分合理。他問咬臍郎「個大嬸住響邊處你知唔知呢」，就表示夫妻將要重會的地方是另一個地方，並不是故鄉沙陀村。

電影版針對南戲以及舞台版本《白兔會》的犯駁做了些調節，把劇情改得較為合理。電影説劉智遠曾派人回沙陀村接回三娘，但時方戰亂，沙陀村十室九空，而三娘與李洪一夫婦早已離去。以上情節由劉智遠在十多年後思妻時直接以口白交代，卻能為南戲以至唐劇舞台版的犯駁作出較合理的解釋。又電影為配合三娘與李洪一夫婦因戰亂而離開沙陀村的情節，更把十多年後咬臍郎與生母李三娘相會的地方，換作「吉祥村」，而不是「沙陀村」。電影劇刊的劇情説明很有參考價值：

洪一夫婦偕三娘逃難異鄉，設一釀酒店，時光似箭，三娘盼夫望子，含辛茹苦，

挑水捱磨，十二年如一日，時智遠雖已為九州巡撫，惜三娘下落未明，仍是悒悒寡歡，洪信亦已與繡英結為夫婦，咬臍郎在繡英悉心撫養下，也長得活潑聰敏。一日咬臍郎出外狩獵，追一白兔，不覺馳騁三十里，抵一村落，白兔隱沒於琉璃井旁，適三娘在此處汲水，以疲困不支，打睡井畔。咬臍郎見她顏容憔悴，衣履破敗，憐而細問所苦，三娘俱告，咬臍郎疑是生母，歸訴諸父，智遠探明地點，即行動往會妻，果於一茅舍中覓得三娘，十數年別離，一朝重逢，恍似隔世，不禁悲喜交併。

改動雖小，卻極為關鍵，因為三娘如果還在沙陀村，劉智遠根本不可能找不到她，而咬臍郎要因着追白兔才與生母巧遇的情節，安排上就變得很不自然。電影版本把母子相遇的地點改在「吉祥村」，那就能較有效地解釋劉智遠不是沒有尋找三娘，而是找不到三娘，而母子能在吉祥村的井旁相會，「白兔」就起了關鍵的引路作用。

70

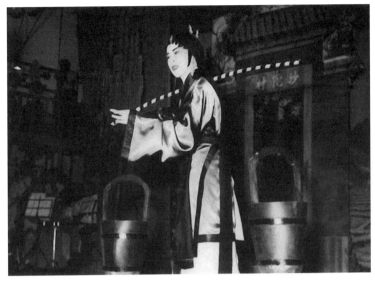

舞台上三娘汲水處是沙陀村

電影中三娘汲水處是吉祥村

（四）角色安排

前文已分析過，舞台版《白兔會》在編排「六柱」的演出時，把南戲的「竇送」改為「二郎送子」，行當上的考慮是把武生的部分戲份分給小生演。由於火公沒有「送子」的任務，角色就變得可有可無。唐滌生顯然也看到這個問題，他盡力安排，讓竇火公留在鄉間與三娘一起，並在舞台版最後一場加上火公大罵劉智遠負情，為三娘抱不平的情節和唱段，但按劇情發展而言，火公這一小段戲其實也是可有可無的。而電影版《白兔會》既依照舞台版安排「二郎送子」，卻又同時安排火公伴隨劉智遠一起投軍，如此一來，竇火公在電影版的「功能」，幾乎等同於零。

其實，電影版《白兔會》大概已沒有「行當」上或「六柱」上的考慮。電影劇刊上的「人物誌」只重點介紹了任劍輝、吳君麗、鳳凰女及阮兆輝四人。電影版不嫌蛇足，仍保留火公這個比舞台版更可有可無的角色，看來並非出於行當考慮，而很可能只是因為南戲以至其他地方戲，都有竇火公這個角色，名劇經長期搬演，火公這角色已帶經典色彩，具代表性，不能或缺。改編名劇的考慮和掣肘都多，像南戲中的火公，儘管唐滌生沒有安排火公送子，但若直接刪去火公，則無論是舞台還是電影，一齣「沒有竇火公的《白兔會》」，恐怕未必能符合觀眾對這齣傳統名劇的期望。

舞台上不朽戲寶！銀幕上彩片之王！

七彩「白兔會」今日隆重獻映

「白兔會」是大成影片公司本年度壓軸一部片王，本院線今天隆重推出！

「白兔會」不論在文學，藝術等各方面，都有其彪炳的不朽聲價！大成以廿萬元重資搬上七彩銀幕，更是美侖美奐，萬丈光芒，由始至終，計有「夜贈貂裘」、「中螢殂分」、「瓜園傷別」、「磨房產子」、「洪信送子」、「咬臍射兔」、「茅舍會妻」等，前與君麗以此劇欣賞藝壇，澄回原庄演出「李三娘」，鑿色技巧，均臻化境，而戲迷情人任劍輝更以新姿態演「劉智遠」一角，未達時被諧演出為「劉智遠」，鑿色顯技，不忘糟糠，不念舊仇，與君麗連場對手戲，十分成功！除由任劍輝和吳君麗兩大紅伶擔任這兩要角，此外尚有鳳凰女師李大嫂、蘇少棠飾李洪信、馮峯飾李洪信、阮兆輝飾古人，本劇是其遺作，更添珍貴性質。大成影片公司一貫在七彩片製作上是首屈一指的，其光榮的微號已有無數影迷擁護，而「白兔會」更是該公司的特有榮譽出品，製作的精良，觀眾當有目共覩！

「白兔會」其主題的精確，在是下幾罕有其四！它除寫出了布衣英雄劉智遠一生的可歌可泣所遇之外，更發揚了我國東方婦女的固有賢淑于食貧精神，而在本片中構成的每一環，都十分恰合于任何基層口味，而它的多采多姿情節之中，更混合情義，倫理各項感人題材，使任何人都為劇中人的身世而有感于中！而其更強調善昌惡歿的主題，則尤為對人心有所種益！一流七彩大片，無敵陣容演出至佳彩片，無美不臻，在「白兔會」上映的今天，謹調誠向每一影迷作衷心的介紹！

— 1 —

由銀幕回歸舞台——《三娘汲水》的「綜合」信息

唐滌生以南戲名劇為據，改編成粵劇經典《白兔會》，《白兔會》又曾改編成電影；而這個「改編」系列中，尚有一齣與唐劇《白兔會》關係密切的《三娘汲水》。

筆者個人收藏的粵劇材料中，有一冊曾由梁瑛收藏過的泥印劇本，封面上署「寶華粵劇團」，相信就是當年劇團散出的故物。據封面所署，知道此劇就是《三娘汲水》。封面有「場次：全曲」及「劇中人：音樂」的說明，由此可知這齣戲應曾正式搬演過。這冊泥印劇本共六十七面，版面乾淨，字色清楚，內容完整。

《三娘汲水》雖沒有交代誰是編劇者，但一看劇本內容及唱詞，即可肯定是在唐劇《白兔會》電影版的基礎上進行改編的作品。

《三娘汲水》在何時編演，無法確知，但既然這個劇本主要根據電影《白兔會》而寫成，合理推測是在一九五九年十二月（電影首映）之後才出現。「寶華粵劇團」的相關資料很少，筆者只在一九六八年十月十三日的《華僑日報》上找到一則「寶華粵劇團」赴台演出兩個月的報道，

74

可惜報道沒有提及在台演出的劇目。

《三娘汲水》基本上是把電影版《白兔會》稍作改編，再搬上舞台，全劇分為八場，各場均沒有齣目，今按劇情作歸納，並以關鍵詞作標示：第一場是〈贈釵招贅〉，第二場是〈逼寫分書〉，第三場是〈瓜園分別〉，第四場是〈磨房分娩〉，第五場是〈二郎送子〉，第六場是〈井邊會母〉，第七場是〈稟父尋母〉，第八場是〈麻地捧印〉。這基本就是電影《白兔會》的內容，特別是第七場「稟父尋母」，舞台版《白兔會》向來都沒有這一幕，這是後來電影版補加上去的。這一幕說咬臍郎回家後，向父親說出與井邊婦人相會的事，劉智遠估計井邊人就是三娘，於是連夜前去井旁會妻。《三娘汲水》沿承電影版本而來，亦保留了這一幕。其他電影版特有的安排如「贈釵」與「火公隨劉智遠投軍」，《三娘汲水》都完全保留。

雖說《三娘汲水》與電影《白兔會》大致相同，但《三娘汲水》也有綜合借用舞台版《白兔會》的部分。比如第二場「逼寫分書」，《三娘汲水》就用上了電影版刪掉的一段舞台版「白杭」。舞台版那段「白杭」原是用來交代劉李婚後李家的劇變，唱詞如下：

世事如轉燭，變幻不可問，昨歲姑娘才出嫁，跟住喪雙親，街頭嘈，街尾恨，共指姑爺無福份，三娘悲，大娘狠，家中無日得安穩，今日是對年，滄桑添百感。

這段唱詞本來是安排給李家婢女「狸奴」唱的，《三娘汲水》則改由李洪一唱：

世事如轉燭，變幻不可問，昨歲三妹才出嫁，跟住喪雙親，街頭嘈，街尾恨，共指

三妹無福份，今日是對年，滄桑添百感。

以上唱詞，可證《三娘汲水》與舞台版《白兔會》也有關係。

《三娘汲水》在綜合《白兔會》的舞台版與電影版之同時，也加入了小量新元素。如第四場「磨房分娩」，舞台版本李三娘在磨房唱「花下句」，並接口白，電影版改訂為「得勝令」：

挨磨，似受刑。燈如火螢。宵來尚戀離別情。怨哥刻薄劫殘英。痛胎含豆蔻，徘徊暗驚。哭玉釵無端碎，珠淚凝。何以兇狠是嫂兄。瓜落倩誰、倩誰念顧孤零。

《三娘汲水》則仍唱「得勝令」，但改動了唱詞：

唉天茫是愁圍。燈明如豆。苦時想起離鸞情調。怨哥刻薄女流太不應。我胎含豆蔻，徘徊暗自驚。觸目淒然無照應，珠淚盈。將我折磨是嫂兄。花落倩誰憐，倩誰念孤零。（按：首句唱詞疑有誤字。）

而類似的新元素，在《三娘汲水》中並不多。

《三娘汲水》中尚有些細微處值得注意，例如《三娘汲水》的男主角是「劉志遠」而不是「劉智遠」，但劇本上咬臍郎在井邊會母的口白卻仍然沿用首演舞台版的「此志不同彼智」。又《三娘汲水》〈井邊會母〉，劇本上有場景描述：「郊外景，有井可汲水。（八年後）」。「八年」很可能是據首演舞台版三娘唱詞「參軍八載別了鄉」一句，但《三娘汲水》中咬臍郎的唱詞則沿用電影版的「佢話鏡破釵分十二年」，前後曲文顯然不一致。以上所指出的雖是《三娘汲水》的瑕疵，但亦因這些看似微不足道的信息，讓我們知道首演舞台版《白兔會》、電影版《白兔會》與綜合版《三娘汲水》的微妙關係。

《三娘汲水》乃綜合唐滌生《白兔會》的舞台版及電影版而成。誠然，這個「綜合」的「決定」或「安排」，肯定與唐滌生無關，但若說《三娘汲水》是「唐滌生原著」，證諸事實，則無論在情或在理，都可以成立。

「一」

第一场　（后园景，衣边有楼阁）

（良台上排子头起幕）

（志远柳丝罗古上）

志远：（长句滚花）落拓在江湖，脱疆为野马，日受风吹和雨打，庵宿寒庙骗饭茶，失意每供人叫骂，员外怜才将我接入衙，只见小楼上玉砌艮装，小楼下寒鸦败瓦。（介，白）自从员外收留咗我之后，我都得到两食温绝，不过大少爷对我甚好，尤其是三小姐，对我另垂青眼，伹唔晓得她住卑微，轻视我，重时与同我讲的说话，好似有意无意之间咁，唔通伹……（介）哈？，我等人篱下，都唔敢作非之想劫。

《白兔會》之繼承、創新與貢獻

（一）繼承：保留《白兔記》的質樸風格

唐劇《白兔會》的唱詞風格頗具特色，這種風格，與南戲《白兔記》一脈相承。

唐滌生的唱詞風格，向以典雅著稱，證諸唐氏五十年代後期的多種劇作，典雅風格已大致形成。自一九五六年編成了《牡丹亭驚夢》後，其他唐氏名劇如《香囊記》、《蝶影紅梨記》、《帝女花》、《紫釵記》、《雙仙拜月亭》、《九天玄女》、《花月東牆記》、《西樓錯夢》《百花亭贈劍》以至其最後作品《再世紅梅記》，唱詞曲白莫不以典雅而富書卷氣息著稱。在這批五十年代後期的典雅劇作中，《白兔會》一劇卻以樸素率真、平白自然的風格，在高峰期的唐劇中別樹一幟，並且得到觀眾的接受，一甲子後的今天，《白兔會》依然是演員樂演、觀眾愛看的一齣好戲，可見此劇的唱詞雖不走唐氏擅長的典雅路線，但其平實自然的特色，一樣具有動人的藝術魅力。

唐氏在〈《白兔會》的出處及在元曲史上的價值〉以「野趣益然，富於情味，頗多惻然迫人之處，在曲詞方面，極為樸素，味亦恬然，古色可挹，然極多鄙俚之句，無好語連珠之妙」總

結南戲《白兔記》的曲詞風格，而唐氏改編此劇，在唱詞的撰作上，亦刻意保留了南戲《白兔記》這方面的特色。但南戲《白兔記》因着版本不同，風格亦有不同，這點是需要分析清楚的。以唱詞風格而論，南戲《白兔記》的「汲古閣本」通俗，「富春堂本」則傾向典雅。唐氏説「極為樸素，味亦恬然，古色可挹」等特色，指的該是「汲古閣本」的語言風格，而他繼承的，也是「汲古閣本」的風格。試看「汲古閣本」第一齣〈開宗〉的曲文：

【滿庭芳】五代殘唐。漢劉知遠。生時紫霧紅光。李家莊上。招贅做東牀。二舅不容完聚。生巧計拆散駕行。三娘受苦。產下咬臍郎。　知遠投軍。卒發跡到邊疆。得遇繡英岳氏。願配與鸞凰。一十六歲。咬臍生長。因出獵識認親娘。知遠加官進職。九州安撫。衣錦還鄉。

以之對比「富春堂本」第一折〈開場〉的曲文：

【鷓鴣天】桃花落盡鷓鴣啼。春到鄰家蝶未知。世事只如春夢杳。幾人能到白頭時。歌金縷。醉玉卮。幕天席地是男兒。等閒好着看花眼。為聽新聲唱竹枝。

【臨江仙】五代沙陀劉智遠。英雄冠絕當時。皇天作合李為妻。嫂兄因奪志。苦節

不依隨。汲水還挨磨。房中產下嬰兒。當時痛苦咬兒臍。別離十五載。井上有逢

期。

兩個版本的「開宗明義」所交代的內容信息分別不大，但遣詞造句上的風格就有很大的差異。「汲古閣本」的曲文有明顯的散文化、口語化的傾向，風格質樸平易；「富春堂本」的曲文則較具濃厚的文藝氣息，風格典雅華麗。唐劇《白兔會》唱詞的語言風格，說樸實、說自然、說平易，主要都是繼承「汲古閣本」的風格而來。

楊智深「唐滌生逝世四十周年紀念匯演」的《白兔會》導賞文章中說：

文字保留了《白兔記》原著不事華美，古樸白描的氣味，尤其李大嫂一角的說白，非常俚俗活潑，保留了大量廣東方言的諺語和巧喻，清新可愛。

相信看過《白兔會》的觀眾，都有同感。在劇中，李洪一夫婦的戲份不輕，兩人的口白唱詞很值得欣賞。劇中二人分別以男丑女丑應工，唐氏給二人安排的唱詞，最為活潑、通俗。唱詞風格，極能配合劇中人物的身分與性格。如李洪一重遇衣錦還鄉的劉智遠時，又勢利又謙恭地說：

81

【洪一急口令】李三娘嫡親長兄李洪一，聽見王爺駕到就慌失失，笑又唔敢笑，咳又唔敢咳，只望禮下一時，成世過骨，叩頭重叩頭，拜乞復拜乞

遠，說：

唱詞又詼諧又達意，很能配合丑生的演出風格。至於李妻則潑辣惡毒，她反對三娘下嫁劉智

【大嫂口古】唉吔，周時好嘅靈醜嘅靈㗎，幾多沖起、沖起，沖唔起，就沖死啫，乜嘢都唔怕，最怕係今日穿紅著綠，明日戴孝披蔴。。

完全是村婦口吻，對白寫得又急又密，李大嫂的長舌形象，通過這段口古，完全突顯，而且用語極為生活化，遣詞不避通俗，配合鳳凰女的戲路，真是天衣無縫。又李大嫂以為三娘在瓜園遇害，假作慈悲，說：

【大嫂暗喜詐喊介口古】唉吔，係咁就真係飽死瓜精，傷害人丁，等我喊番幾聲，唸番句經，從今以後，冤仇冇清。。

用語又押韻又達意，又簡單又樸素。把妖魅傷害人命說成「飽死瓜精」，惹笑之餘，亦具體表現

82

出李大嫂不重視姑夫與小姑的死活，其心腸之歹毒，可見一斑。她說「喊番幾聲，唸番句經」則又具見其假慈悲。另一段李大嫂在磨房責罵將要臨盆的三娘，罵三娘做事不夠勤快，唱詞是：

【禿頭爽中板下句】害到我夜難眠，食而無味，夫婦間屋閉家嘈。。瓜園外約法三章，嫂為姑憐，暗向我夫郎擔保。夜無一籮穀，日無三百擔，我要代你補夠厘毫。。你都算夠黑心，故意偷懶停磨，無非係想借刀嚟殺嫂。

同樣是平白如話的一段精彩唱詞，當中「嫂為姑憐」真是強詞奪理，說黑成白，完全是劇中人物性格的有力呈現。誣說三娘「借刀殺嫂」就更是「欲加之罪，何患無辭」的無理指責。

至於劇中的李三娘是「生長沙陀百畝家」的小姐，劉智遠則是「溫文又風雅」的未遇才人，都應該是頗有教養的。因此，男女主角的唱詞在淺白清新中略帶點書卷味的安排，是為了配合角色的需要。例如李三娘向意中人表示愛慕之意，唱詞是：

【三娘羞介輕輕以袖掃開，正線木魚】三娘自有千金價，生長沙陀百畝家。妾非文君憐司馬，更不是朝雲戀落霞。。

83

這組唱詞緊接劉智遠「情不自禁暗牽三娘翠袖」的介口，因此曲詞中「反用」卓文君與司馬相如的熟典，重點是說明三娘沒有「私奔」的念頭，並不是隨隨便便的人，慣看傳統戲曲的觀眾都能理解這層意思。同樣運用熟典，劉智遠向李太公提親時，說：

【智遠口古】李公，本來我今朝一早就走嘅叻【望三娘一眼】而家又唔扯叻⋯⋯不但唔扯，重想長住落去添⋯⋯李公、李公，我有一個非份之求，因為蕭史無家，想叩問弄玉何時下嫁。

唱詞中用上了劉向《列仙傳》的典故，以「跨鳳乘龍」比喻夫妻雙宿雙飛：

蕭史善吹簫，作鳳鳴。秦穆公以女弄玉妻之，作鳳樓，教弄玉吹簫，感鳳來集，弄玉乘鳳、蕭史乘龍，夫婦同仙去。

劉智遠以蕭史自比，以弄玉代指三娘，但傳意的重點始終在「無家」與「下嫁」，觀眾即使不認識蕭史弄玉的典故，但唱詞的信息還是很清楚的。男女主角的唱詞也有平白自然的一面，切合整個戲的總體風格，如劉智遠在寫休書時，「虎悼可憐蟲，貓兒哭老鼠，惺惺作態賣慇懃」是在

84

唱詞中融入俗諺「貓哭老鼠」，十分傳神。又李三娘汲水一場，唱「古老中板下句」：

沙陀汲水李三娘。。兄妹同胞同母養。姑嫂同室更同堂。。夜推磨，推到紅日上。換得鮮魚肉，再喚嫂離床。。冒雪餐風求嫂諒。等佢食完餐飯治姑娘。。

句句平白如家常話語，句句白描毫不曲折。「等佢食完餐飯治姑娘」一句完全是劇中人心聲的直接流露，「治」是「整治」之意，又兼指「刻薄」、「凌虐」，淺白而信息清楚。像這類唱詞，均以「意」動人，而非單單以「文采」吸引觀眾，故能引起共鳴。一個以農村為背景的倫理劇，配以樸素自然而貼近日常生活的唱詞，是合理而正確的藝術決定。

（二）創新：重塑劉智遠的形象

田仲一成在《中國戲劇史》談過南戲《白兔記》不同版本的相異點，他概括地歸納、比較了較早期的「元末明初」版本及較後期的「明代後期」的版本，指出其分別在於，較早期的「元末明初」版本是「側重描寫劉智遠的豪俠」，而較後期的「明代後期」版本是重點描寫「李三娘苦守節操」。據此可知，南戲《白兔記》的不同版本其實說到底就是不同的「改編」版本，故事梗

概儘管差異不大，但劇中的主要人物卻往往成為改編的重點。唐滌生改編《白兔記》，在重塑劉智遠的形象上也最見心思，這一點重塑的心思，在在可以看成是唐劇《白兔會》藝術上一大亮點——他強調了劉智遠對愛情的忠貞。

唐劇《白兔會》雖說沿承南戲《白兔記》而來，但唐劇中的主要角色劉智遠，與南戲中的劉智遠是兩個迥然不同的藝術形象。南戲《白兔記》的劉智遠，以「汲古閣本」為例，在重婚一節上，其形象並不討好。南戲中的劉智遠別妻到邠州投軍，立了戰功，當岳節使提出將女兒嫁給他時，他二話不說就接受了招贅，把髮妻三娘拋諸腦後。當火公向他交還咬臍郎時，他才不得已向新娶的夫人岳氏說出真相：

夫人。實不相瞞。前日府中說沒有妻子。下官不才。我有前妻李氏三娘。生下一子。着火公實老送到這裏來。夫人肯收。着他進來。夫人不肯收。早早打發他回去。

這番話就連他新娶的夫人也覺得不妥，岳氏對他說：

相公說這不仁不義言語。既是前妻姐姐養的孩兒。着人千山萬水送來。怎麼說收也不收。前妻姐姐養的。就是我養的一般。快着人抱進來我看。

86

從這些言行看來，南戲中的劉智遠在投軍後，忽然變成了薄倖、負心的人。南戲「富春堂本」對劉智遠這形象已作了一些改動，比如把劉李的姻緣、別妻投軍以及再娶岳氏等情節，都強調是冥冥中上天的安排，既是上天安排，劉智遠縱有種種不是，由於是「命運安排」，就變得較為「被動」。劉智遠在接受岳家的招贅前，「富春堂本」安排他先向愛才的岳節使聲明「恩蒙主帥招舉，奈有前妻，不敢奉命」，面對逼人而來的富貴榮寵時，心中起碼還有髮妻。但無論是哪一個版本的南戲，劉智遠最終還是「雙美團圓」，享齊人之福。

唐滌生筆下的劉智遠卻是一個非常正面的人物，在愛情上十分專一，他把本來屬於自己的姻緣讓給二舅兄，讓二舅兄與岳小姐結合。看電影《白兔會》的劇刊對劉智遠的介紹，可見其形象與舞台版如出一轍，是非常正面而偉大的形象：

這是一個布衣出身的大英雄，負薪勤孜不倦，終成一代霸業，真可媲美薛平貴及朱元璋，而其一生的傳奇所遇悲歡離合有過之而無不及，在未達之前夤緣獲愛於李三娘，慧眼早識英雄，後來終能一洗舊態位居至尊，以這一個不忘舊愛的大英雄，其一生功業與其獨到性格均臻可歌可泣！

「不忘舊愛的大英雄」是唐氏筆下的劉智遠，卻不是傳統南戲中的劉智遠。唐滌生對劉智遠所作的改動，當年電影放映後，「江明」在〈原劇要比影片好──談《白兔會》〉提出批評：

所以說影片的內容欠佳，是因為它與原劇《白兔記》的意思相去甚遠，有些情節而且是改成相反了。原劇中寫得最成功的地方，是刻劃出劉智遠那種竭力向上爬、忘恩負義的醜行，他發跡後不獨忘卻向李洪一報仇和救妻出火坑的諾言，而且還遺棄妻子，另娶岳繡英為妾，說是不如此又「怎得我身榮？」他的享樂和忘恩負義，與李三娘的受苦和忠貞如一，形成了鮮明的對比。可惜劉智遠在這部電影裏已變成個不忘舊愛的大英雄，三娘也不再是個頑強的農村婦女，而郡主岳繡英則變成個深明大義，甚至代人養子也盡心盡力的好姑娘了。（《大公報》，一九五九年十二月二十八日）

看來劉智遠的形象無論是正是反，都有人接受也有人不接受。我們當然不能說唐滌生把劉智遠的藝術形象改塑為正面人物的做法就是正確，這充其量只能說是編劇的個人選擇，但選擇的背後原因，卻值得觀眾或評論者注意。

在改編過程中，唐滌生傾向把男主角改塑成從一而終、對愛情堅貞不二的人，究其原因，

與時代思想不無關係，如〈《白兔會》二十年來首次足本上演〉說：

（二十五日）

南戲《白兔記》中的主角知（智）遠不太得觀眾心，揮霍也負心，像流氓，最終娶了兩個妻子，但唐滌生因應當時社會環境和價值觀，摒棄一夫多妻的結局，將智遠一角寫得更上進、更男子漢。三娘等了八年，丈夫不止拒絕了再娶郡主的誘惑，更打勝仗回來，是唐滌生故意為現代社會設計的團圓。（《明報周刊》，二〇一八年一月

唐滌生對劉智遠這個人物進行改編，乃「因應當時社會環境和價值觀，摒棄一夫多妻的結局」，說法頗有道理。且看一九五九年六月十日首映的《王寶釧》就改掉了故事中重婚的情節。電影《王寶釧》由左几及李少芸編劇，演的是家喻戶曉的薛平貴與王寶釧的傳奇舊故事，這個經典舊戲一直以來都演薛平貴留落西涼後與代戰公主結婚，後來接得髮妻王寶釧鴻雁傳書，乃回鄉會妻，代戰公主深明大義，願與寶釧共事一夫，並由寶釧執掌昭陽正院。京劇名段《大登殿》演的正是這段「雙美團圓」的故事，粵劇一直以來演的也是這版本。但由左几及李少芸編劇的電

影《王寶釧》則在薛平貴重婚一節上進行了改編，電影的情節是薛平貴被困西涼，獲代戰公主垂青，但平貴堅拒再婚，更藉鴻雁所傳血書打動公主，得以回鄉與寶釧再續前緣。看來「摒棄一夫多妻的結局」的安排，在上世紀五十年代應該頗能引起觀眾的共鳴。那個年代，戲曲中的薛平貴和劉智遠，都在改編中拒絕享受齊人之福。

我們若轉換另一個思考角度，稍稍追溯一下，卻又同時發現唐氏這種改塑男主角形象的「傾向」，除了順應潮流外，亦有其「戲曲淵源」。我們先看元末高則誠的《琵琶記》，《琵琶記》改編自南戲《趙貞女》。《趙貞女》寫蔡伯喈上京應舉，貪戀富貴功名，撇下雙親與妻子，蔡妻趙五娘獨力照顧蔡家，兩老死後，五娘到京師尋訪伯喈，伯喈不認妻，還以馬踏五娘，劣行令上天震怒，雷轟蔡伯喈。高則誠在改編時，卻把《趙貞女》中忘恩負義的蔡伯喈，改塑成不忘髮妻的多情漢，把背親棄妻又貪圖富貴的蔡伯喈改寫成全忠全孝大仁大義的大丈夫。高則誠筆下的蔡伯喈雖然已給改塑成不忘髮妻的正面形象，但最終還是另娶牛小姐，結局是他帶着趙牛兩位妻子回鄉守墓。唐滌生也曾改編《琵琶記》，他在高則誠的基礎上把角色改塑得更「徹底」。唐劇中的蔡伯喈削髮拒婚，最終並沒有與牛小姐結合。再看明代湯顯祖的《紫釵記》，湯顯祖把《霍小玉傳》中負情負義、始亂終棄的李益重塑成不慕權貴、吞釵拒絕重婚的大丈夫。

唐滌生也曾改編李益與霍小玉的愛情故事，改編過程中他選擇完全保留湯顯祖《紫釵記》中李益的正面形象，而非《霍小玉傳》的負心形象。一九五七年，唐滌生在〈在「仙鳳鳴」第四屆裏我為什麼選編《帝女花》和《紫釵記》〉一文中說過「我不很歡喜《霍小玉傳》所描寫的李益性格」，又在〈改編湯顯祖《紫釵記》的經過〉說：

湯氏之《紫釵記》故事梗概，與《霍小玉傳》如同一致，所稍異者是李益之性格不同而已，《霍小玉傳》寫李十郎是薄倖兒，而《紫釵記》寫李君虞是忠於情愛者。

湯顯祖改塑李益為正面人物，其決定其做法，都明顯對唐滌生有很直接的影響。唐滌生一九五六年改編《琵琶記》，一九五七年改編《紫釵記》，在改編過程中大概掌握了高則誠與湯顯祖對男主角形象改塑的原則與方法，到一九五八年改編《白兔記》，已能駕輕車就熟路，只調節了若干情節（新情節如李洪信送子並因而得到岳小姐垂青），就把劉智遠改塑成唐氏理想中的堅貞男子，一九五九年的電影版也沿承了這個形象上的設計。如果說唐滌生在重塑男主角的考慮上深受高、湯兩位元明戲曲大家影響，證諸事實，不是沒有道理的。

91

（三）貢獻：以改編活化南戲

唐滌生對傳統舊戲進行「改編」的做法到底是好是壞，值得深思。

稱唐滌生為「弟子」的名編劇南海十三郎，在上世紀六十年代就曾批評唐氏根據元曲改編之《拜月亭》、《劉智遠白兔記》等作品，他說：「均抄襲元人撰作，固不能謂為個人創作。」

《浮生浪墨》（九三）可見唐氏的「改編」作品，並非都一面倒地得到「行家」的認同或肯定。

黃兆漢在〈粵劇縱橫談〉中認為：

> 唐氏改編之才多，創作之才少，只有通過他的改編劇本才可以看出他的戲曲造詣。

「改編」成為了唐滌生的專長或亮點。而劉燕萍、陳素怡合著的《粵劇與改編：論唐滌生的經典作品》則認為「改編」也同時可以是「創造」，改編者往往賦予作品以時代性演繹。另一位戲曲學者潘步釗在《五十年欄杆拍遍》也對此正面作出回應，他說：

> 今天論者愛說唐滌生「改編之才多，創作之才少」，恰恰就正指出唐滌生在粵劇劇本的貢獻和成就。中國傳統小說、戲曲，本來就是以改編為主流……。這種改編，印證於文學發展的常途，亦暗相牽合。

潘步釗進一步把唐氏的「改編」成果置於整個大傳統中作審視，指出「中國傳統小說、戲曲，本來就是以改編為主流」，是較全面而持平的角度，值得重視。

黃健庭（塵紓）曾在〈追本溯源談《白兔記》——寫在粵劇《白兔會》演出前〉談及唐滌生的創作成就，其說法亦甚為中肯。黃氏指出唐劇的成就既在於提高粵劇的曲趣及文學性，同時又能延續中國戲曲的命脈，黃氏說：

宏觀方面，唐滌生編撰粵劇時，以一大批古典戲曲作為藍本，經增刪潤色後成為令人耳目一新的佳作。值得注意的是，古典戲曲經歷數百年後，大部分不是散佚、便是殘缺不全，不能在舞臺上續放光華……唐滌生卻以驚世才華，把這些戲編撰成完整的粵劇版本。從這層面看，他最大功勞是為我國戲曲提供有價值的延續。

而在唐氏眾多的改編作品中，唐劇《白兔會》在「延續」方面的貢獻，尤為突出。黃健庭認為：

此劇（按：指南戲《白兔記》）在眾多劇種中都缺乏一個完整演出本，而唐氏編珠綴玉，以一個粵劇版本為我國戲曲填補空白，可說是功德無量。

93

筆者十分認同這個說法。當然，與其以「延續」作為唐氏貢獻的關鍵詞，倒不如改用「活化」。以《白兔會》為例，此劇無疑是唐氏「活化」南戲的成功例子。唐氏通過種種改編心思與藝術手段，把一齣無論在節奏、情節、感情以及修辭都已不合時宜的傳統南戲，活化成一齣自二十世紀中葉以來，劇團爭相搬演、觀眾津津樂道、唱家樂意演唱的名劇。唐氏曾說：

由《香羅塚》起，繼而《雙仙拜月亭》和上一屆的《白兔會》，這都是從極有價值的古典戲曲改編而成，最低限度，已影響了香港粵劇的新風氣。雖然不敢說把文化帶到粵劇裏，但，這風氣是如何的皎潔、高尚，沒有些微的綽頭作用，沒有半點欺瞞觀眾，嚴肅而認真地把文學與傳統藝術依照着每一劇的情節發展，貢獻於每一位觀眾之前，負起並完成了粵劇工作者所應有的責任。

（引自一九五八年《百花亭贈劍》演出特刊，筆者按句意調節部分標點。）

可見唐滌生的改編對象是「極有價值的古典戲曲」，而證諸事實，他並非以個人的改編取代原作，而是恰如其份地為原作注入新生命與時代氣息，活化的手段正是「把文學與傳統藝術依照着每一劇的情節發展，貢獻於每一位觀眾之前」。因此，經唐氏改編的作品，總能重新喚召不

94

同年代的觀眾或研究者，對原劇原著以及傳統戲曲藝術的關注與景仰：《白兔會》如是，《紫釵記》如是，《帝女花》如是，《六月雪》如是，《牡丹亭驚夢》如是，《蝶影紅梨記》如是，《雙仙拜月亭》如是。

參考材料

參考書籍選目（年份序）：

（1）毛晉編：《六十種曲》（北京：中華書局，一九五八）

（2）《劉知遠諸宮調》（北京：文物出版社，一九五八）

（3）汪協如校：《綴白裘》（台北：中華書局，一九六七）

（4）陸侃如、馮沅君：《南戲拾遺》（台北：古亭書屋，一九六九）

（5）《明成化說唱詞話叢刊十六種附白兔記傳奇一種》（上海：上海博物館，一九七九）

（6）徐文昭編：《風月錦囊》，收入王秋桂編：《善本戲曲叢刊》第四輯（台北：台灣學生書店，一九八七）

（7）《劉智遠白兔記、白兔記》（台北：天一出版社，一九九〇）

（8）胡舒婷：《劉知遠還鄉白兔記研究》（台北：黎明文化出版事業公司，一九九二）

（9）黎鍵：《香港粵劇口述史》（香港：三聯書店，一九九三）

（10）彭飛、朱建明：《戲文敘錄》（台北：施合鄭民俗文化基金會，一九九三）

（11）俞為民：《宋元南戲考論》（台北：商務印書館，一九九四）

（12）黃兆漢：《粵劇論文集》（香港：蓮峰書舍，二〇〇〇）

（13）潘兆賢：《粵藝鈎沉錄》（香港：科華出版社，二〇〇一）

（14）黃竹三：《六十種曲評注》（長春：吉林人民出版社，二〇〇一）

（15）黃仕忠：《中國戲曲史研究》（廣州：中山大學出版社，二〇〇一）

（16）田仲一成著、黃美華校譯：《中國戲劇史》（北京：北京廣播學出版社，二〇〇二）

（17）徐子方：《明雜劇史》（北京：中華書局，二〇〇三）

（18）盧瑋鑾主編：《姹紫嫣紅開遍——良辰美景仙鳳鳴》（纖濃本）（香港：三聯書店，二〇〇四）

（19）徐朔方、孫秋克編：《南戲與傳奇研究》（武漢：湖北教育出版社，二〇〇四）

（20）俞為民：《宋元南戲考論續編》（北京：中華書局，二〇〇四）

（21）岳清：《錦繡梨園——1950 至 1959 年香港粵劇》（香港：一點文化，二〇〇五）

（22）中國戲劇家協會廣東分會編：《粵劇劇目綱要》（一、二）（廣州：羊城晚報出版社，二〇〇七）

（23）金寧芬：《明代戲曲史》（北京：社會科學文獻出版社，二〇〇七）

（24）俞為民：《南戲通論》（杭州：浙江人民出版社，二〇〇八）

（25）《粵劇大辭典》編纂委員會：《粵劇大辭典》（廣州：廣州出版社，二〇〇八）

（26）俞為民、劉水雲：《宋元南戲史》（南京：鳳凰出版社，二〇〇九）

（27）黎鍵：《香港粵劇敘論》（香港：三聯書店，二〇一〇）

（28）潘步釗：《五十年欄杆拍遍》（香港：匯智出版，二〇一一）

（29）王勝泉、張文珊編：《香港當代粵劇人名錄》（香港：香港中文大學音樂系粵劇研究計劃，二〇一一）

（30）俞為民：《宋元南戲文本考論》（北京：中華書局，二〇一四）

（31）劉燕萍、陳素怡：《粵劇與改編：論唐滌生的經典作品》（香港：中華書局，二〇一五）

（32）陳守仁：《唐滌生創作傳奇》（香港：匯智出版，二〇一六）

（33）阮兆輝：《弟子不為為子弟》（香港：天地圖書，二〇一六）

（34）李少恩：《唐滌生粵劇選論：芳艷芬首本（1949-1954）》（香港：匯智出版，二〇一七）

（35）南海十三郎著、朱少璋編：《小蘭齋雜記》（香港：商務印書館，二〇一七）

（36）胡振：《廣東戲劇史》（一至十冊）（香港：粵劇研究計劃，各冊由一九九一—二〇〇五）

參考文章選目（年份序）：

（1）唐滌生：〈《白兔會》的出處及在元曲史上的價值〉，《華僑日報》（一九五八年六月四日）

（2）趙景深：〈明成化本南戲《白兔記》的新發現〉，《文物》（一九七三年第一期）

（3）葉開沅：〈《白兔記》的版本問題（一）富本系統〉，《蘭州大學學報》（一九八三年第一期）

（4）葉開沅：〈《白兔記》的版本問題（二）汲本系統〉，《蘭州大學學報》（一九八三年第二期）

（5）黃健庭（塵紆）：〈追本溯源談《白兔記》——寫在粵劇《白兔會》演出前〉，《大公報》（一九九九年十二月一日）

（6）陳素怡：〈改編與傳統道德：唐滌生戲曲研究（1954-1959）〉（碩士論文，香港嶺南大學，二〇〇七）

（7）陳素怡：〈粵劇與改編——唐滌生《白兔會》探析〉，《嘉模講談錄——兩城對讀》（澳門：民政總署文化康體部，二〇一五）

（8）汪天成：《《白兔記》的演變》，《浙江藝術職業學院學報》（二〇一五年第四期）

（9）浦晗：〈論《白兔記》的現當代改編〉，《文化藝術研究》（二〇一五年第四期）

（10）〈《白兔會》二十年來首次足本上演〉，《明報周刊》（二〇一八年一月二十五日）

下卷 —

唐滌生《白兔會》賞析

《白兔會》校訂凡例

（一）本書以吳君麗女士自置的泥印本《白兔會》（二〇〇四年捐贈香港文化博物館）為底本，進行校訂。

（二）「泥印本」：指吳君麗女士自置的泥印本《白兔會》。

（三）「油印本」：指新劍郎先生自置之親筆手抄藍字油印足本《白兔會》。

（四）「泥印本」上有刪除某一唱段口白、改動音樂指示及改動曲牌等手寫附加內容，概不過錄。

（五）「泥印本」有殘缺或漫漶不清者，筆者參考「油印本」作必要及合理的補訂，並附說明。

（六）南戲《白兔記》的四個主要版本，分別題為《新編劉知遠還鄉白兔記》（成化本）、《新刊摘彙奇妙戲式全家錦囊大全劉智遠》（錦囊本）、《新刻出像音注增補劉智遠白兔記》（富春堂本）及《繡刻白兔記定本》（汲古閣本）。為便表述，本書一概簡稱各書為《白兔記》（汲古閣本）」，即指《繡刻白兔記定本》，餘此類推。並附加版本說明，如「《白兔記》（汲古閣本）」，即指《繡刻白兔記定本》，餘此類推。

103

（七）南戲《白兔記》（汲古閣本）明末刻本原分上下兩卷：上卷由第一齣至第十三齣，下卷由第一齣至第十九齣。本書在引述時為免上下卷齣目編號混淆，乃據一九五八年中華書局排印本（一九三五年上海開明書店《六十種曲》原版重印），不分上下卷並調整齣目編碼順序，由第一齣順排至第三十三齣。

（八）本劇由南戲戲文到粵劇劇本，故事中的男主角或作「劉智遠」（如「富春堂本」）、或作「劉知遠」（如「汲古閣本」）、或作「劉志遠」（如《三娘汲水》）。本書除個別引用的特殊情況外，其餘行文均依唐滌生《白兔會》的用法，統一作「劉智遠」。

（九）凡引用南戲戲文，只引錄唱詞；曲牌、詞牌從略。

（十）劇本中的專有名詞、行業術語、隱語及方言，予以保留，不以現行的規範標準統一修改。又縮略用語如「花」，不改作「滾花」；「長花」不改作「長句滾花」。

（十一）唱詞中的重文符號「々」，過錄時一律依原意復原本字。唱詞中以「雙」代表重複詞句者，過錄時予以保留。

（十二）筆者折衷處理部分方言用字及專門術語中的用字，統一處理，如：排子（牌子）、雜邊（什边／什邊）、圓台（完台／園台）、二王（二黃）、首板（手板）、力力古（叻叻古）、

鑼古（罗古／羅古）、譜子（宝子／寶子）、快點（快点）、白杬（白欖）、慢板（万板）、斷頭（夺头／奪頭）、先鋒鈸（先鋒鈸／先鋒拔）、一才（一鎚／一槌）、三才（三鎚／三槌）、七才（七鎚／七槌）、古攊（鼓攊）、級翻／大翻（級番／大番）。上面所舉括號外的選用字形，是綜合、兼顧粵劇行內使用習慣及一般讀者閱讀習慣而斟酌選定，校訂劇本中所選用者，並非等同為漢語字詞系統中的規範字形。

（十三）以下幾個在劇本中較常見的選用字，是綜合、兼顧粵劇行內使用習慣及一般讀者閱讀習慣而斟酌選定，校訂劇本中所選用者，並非等同為漢語字詞系統中的規範字形。說明如下：

（1）「亞」、「阿」、「呀」（粵音aa5）：綴加在稱謂前的詞頭。如「亞爹」、「亞嫂」、「亞哥」。「亞」取代「阿」或「呀」。

（2）「俾」、「畀」（粵音bei2）：「給予」的意思。「俾」取代「畀」。

（3）「駛」、「使」（粵音sai2）：「唔駛」（不用）、「駛乜」（那還用）、「駛錢」（花錢）、「駛眼色」（用眼睛示意）。「駛」取代「使」。

（4）「番」、「返」（粵音fan1）：「番去」（回去）、留番（留下）、俾番我（還給我）。「番」

105

取代「返」。

（5）「咁」、「噉」（粵音 gam2）：讀去聲 gam3 的「咁」字意指「這麼、那麼」，而意指「這樣、那樣」讀上聲的 gam2，在不同年代有不同寫法，或寫作「敢」，或寫作「噉」。筆者參考上世紀初中葉的方言作品（《歡喜果》、《新粵謳解心》及《魯逸遺著》），歸納所得，在選用上傾向統一用「咁」，即一字兼上去兩聲，按配詞而定音定義。考慮到「咁」字常見，又上聲去聲在配詞時雖會遇上異音異義的問題，但原則明確，不易混淆，本書統一作「咁」。

（十四）劇本字詞如在合理情況下需作改動者，諸如錯別字、異體字及句讀問題，經筆者仔細考慮後並參考出版社的用字原則，在校訂時逕改，不另説明。

（十五）原劇本中部分唱詞附工尺譜，本書從略。

（十六）小曲的斷句：小曲唱詞原無句讀者，筆者按句意斷句，方便讀者閱讀。

（十七）梆黃、口古的上下句：上句指唱詞句末押韻字為仄聲，下句指唱詞句末押韻字為平聲；上句末標以「。」號，下句末標以「。。」號。

（十八）南音的上下句：上句指用陰平聲作結，下句指用陽平聲作結，都要押韻。南音上句末

106

標以「。」號，下句末標以「。。」號。

（十九）木魚的上下句：上句指用陰平聲作結，下句指用陽平聲作結，都要押韻。木魚上句末標以「。」號，下句末標以「。。」號。

（二十）筆者為所有唱詞介口加上獨立編號，方便引用或表述。各獨立編號稱為「唱詞序號」。

《白兔會》泥印本概述

二〇〇四年吳君麗女士捐贈大批粵劇文物給香港文化博物館，捐贈文物當中，有《白兔會》泥印本一種（捐贈文物清單編號四二九號），本書以此為底本，進行校訂。

《白兔會》由唐滌生先生編劇，是吳君麗女士開山的首本，此劇由她擔綱的「麗聲劇團」於一九五八年首演。吳君麗女士捐贈給文化博物館的這個泥印本，在內頁角色分配表上的演員名字，正是一九五八年首演時的班底陣容：

何非凡：飾劉智遠　　　　吳君麗：飾李三娘

麥炳榮：飾李洪信　　　　鳳凰女：飾李大嫂

梁醒波：飾李洪一　　　　靚次伯：先飾李太公，後飾竇火公

英麗梨：飾岳繡英　　　　阮兆輝：飾咬臍郎

金鳳儀：飾狸奴　　　　　鄧超帆：飾岳勳（掛鬚）

108

說這個泥印本是最接近成劇年代的文本，理由充分，而劇本的內容，亦相信能更準確地反映唐劇的真實面貌。劇本中最值得注意的是「岳勳」一角。演員表上說明「岳勳」由鄧超帆飾演（「帆」應作「凡」），而且標明要「掛鬚」。查南戲《白兔記》，岳勳正是劇中郡主岳繡英的父親，但唐劇《白兔會》全劇共六場戲，都找不到岳勳的唱詞或介口。筆者曾向當年開山演員阮兆輝先生請教，得知此劇確沒有「岳勳」這個角色，而鄧超凡首演時是飾演劉智遠的手下，但到底是飾張興還是王旺，則因年代久遠，阮先生未能確定。唯阮先生說鄧超凡既在劇本上有名字記錄，算是主要演員，口白是較多的。以此證諸劇本的口白安排，鄧氏所飾應是張興。

《白兔會》泥印本共一百四十頁（包括封面、封底、白頁及殘頁），直紙直書，線裝，右揭書，劇本封面除劇名外，其餘意思明確的手寫字詞有「打鑼」、「李洪一新海泉」及「狸奴」，書寫字跡並非出自同一人之手，相信這個泥印本曾在不同年代經劇團中不同人士使用過。而據封面的用紙及書寫格式，封面應是後加。「打鑼」就是音樂團隊中的「掌板」，「李洪一」和「狸奴」都是劇中的角色，而「新海泉」則是七八十年代「新麗聲劇團」的丑生。又劇本封面的左下方鈐印一枚，上有「檢訖」、「戲劇檢查委員會」字樣，鈐章下有手寫字「1970-2-3」及簽署。圖章上有外文「Visado pela Comissão de Censura aos Espectáculos」（印文各字母均用大

楷），經查考知是葡萄牙文，中譯正是「經由戲劇檢查委員會檢查」的意思。合理推測，這該是一九七〇年澳門當局在劇團送審的劇本上所鈐蓋的核實圖章。綜合以上各項信息，這個泥印本自一九五八年首演後經多次重用，直至七八十年代。

泥印本一至五場內容完整，第六場首六頁注明是「《白兔會》第六場插曲」、「何非凡、吳君麗合唱」，內容是「香山賀壽」、「白牡丹」、「仙女牧羊」、「陳姑追舟」、「到春來」幾支小曲的唱詞及工尺譜。又第六場在【洪一一才大驚哭白】三妹救我」一句後尚有兩頁嚴重褪色的唱詞，已幾乎看不到字畫。封底已殘，封底內頁殘紙上有後加四行硬筆補抄的唱詞。

第一場〈留莊配婚〉賞析

故事開始，話說劉智遠失意，懷才未遇，寄居於李家為牧馬郎，一夜得李家二哥送飯送酒，又馬棚下得與李家三娘邂逅，互生情愫，三娘慧眼憐才，願意下嫁。李家長兄長嫂嫌貧，極力反對，太公則慧眼識英賢，知劉智遠終非池中之物，願招郎入舍，妻之以女。

這一場主要是男女主角的對手戲。三娘憐才，在追求愛情這回事上，顯得十分主動、十分勇敢。劉智遠當時寄人籬下，懷才未遇，雖然對三娘亦極有好感，但自慚身世，頗感自卑，不敢談婚論嫁。三娘鼓勵他要發奮，又鼓勵他主動向家長提親。這一段生旦戲唱情十分豐富，唱詞優美，難怪社團演唱或演折子戲者，都喜歡點唱或點演這一段。最巧妙者是唐滌生在這段對手戲中加入若干活潑、調皮的元素，令觀眾看得開懷，也為接下來的幾場「苦情戲」先作一點「中和」，不至令整齣戲「一苦到尾」。活潑、調皮的元素，如三娘有心要吵醒劉智遠，開台口故意大聲地說：「唉吔，我繡緊幅鴛鴦，究竟吹咗去邊處啫，啲風都冇解嘅。」真是欲蓋彌彰。

劉智遠裝傻扮懵，說：「呢三尺烏絲欄，我在半醒半睡之中，覺得第一次係被風吹埋嚟嘅，第

二次係人送埋嚟嘅。」一語道破少女懷春心事，之前假裝睡覺無非是要看清楚三娘的心意。像這些細微小節，為有情男女初邂逅的平凡情節平添了跳脫、逗趣的氣氛，值得觀眾細意欣賞。

這一場戲雖說以生旦為主，但小二哥李洪信也不能忽視，他的戲份雖少，但唐滌生藉着小二哥向劉智遠送飯送酒的情節，表現出人情溫暖的一面，亦用以反襯長兄長嫂的惡毒與不仁。

不少劇團重演《白兔會》，第一場都會刪去小二哥的戲，誤以為壓縮刪節令劇情緊湊，殊不知辜負了唐先生的細緻安排。二〇一八年演足本《白兔會》，藝術總監新劍郎先生就十分強調要保留這一段戲，認為對人物塑造以至對劇情推演，都有積極作用。小二哥與劉智遠相知相得，小二哥後來更為劉智遠千里送子，劉遠智感恩圖報撮合小二哥與郡主的姻緣。這些情節都是南戲《白兔記》沒有的，卻都是唐滌生新加的元素，值得留意、欣賞。

當然，甫一開場亮相的李大嫂也要留意。李大嫂在唐滌生的《白兔會》中是「罪魁禍首」，是策劃、設計迫害劉智遠夫婦的主謀。可以說，她在劇中是一個很有影響力的大反派，是為全劇營造矛盾衝突的重心人物。唐滌生安排這位大反派最先出場，先聲奪人一段「急口令」只百餘字，就清楚交代了她的外貌、她的性格、她在李家的地位以及她對家人的種種不滿。這位李家的「強勢媳婦」，丈夫是又窩囊又不顧念親情的李洪一，夫妻二人一個惡毒而精明，一個惡

而愚蠢，相映成趣。李大嫂這個角色由劇團的二幫花旦擔演，但事實上是要以「女丑」行當應

工，才可以演得好。當年劇團中的幫花正是擅演潑辣刁蠻戲的鳳凰女，唐滌生開戲每能相體裁

衣，李大嫂這個角色由鳳凰女擔演，真的不作第二人想。

這一場戲有一段「中板」，寫得非常出色，既有戲曲聽賞的價值，復有案頭文學的閱讀價

值，觀眾或讀者都不應忽視。這段是序號77的唱詞是：

【智遠乙反中板下句】灩灩紫羅綢，高高銀蟾月，飄飄離繡戶，冉冉降寒衢。。樓外

有殘燈，燈影照劉窮，敢抑辛酸，軒軒昂昂去論嫁。足未踏華堂，心已浮浮蕩蕩，

未曾開口說，意亂已如蔴。。【白】拿，梗係【食住禿頭轉子規啼唱】拜揖求跪向黃

堂下，我話玉女思歸結，馬俟欲置家，跪拜乞婚嫁，道出蝶戀花，怕妙想天開顧住

會打【介】

這段唱詞的複疊技巧與敍事手法，與古詩〈迢迢牽牛星〉極為相似：

迢迢牽牛星，皎皎河漢女。纖纖擢素手，札札弄機杼。終日不成章，泣涕零如雨。

河漢清且淺，相去復幾許。盈盈一水間，脈脈不得語。

唐滌生唱詞取法於大傳統，是以唱詞底氣極深，很有文藝深度。這段唱詞節奏明快，與上一段節奏略為緩慢的「木魚」，形成對比。唱詞多用複疊字「灩灩」、「高高」、「飄飄」、「冉冉」、「軒昂昂」、「浮浮蕩蕩」，別具音樂美與節奏美。「灩灩紫羅綢，高高銀蟾月，飄飄離繡戶，冉冉降寒衙」是對偶；而「樓外有殘燈，燈影照劉窮」兩句又以「燈」字頂真，拈連綿密。此外，以「中板」敍事是唐滌生所擅長，以這段敍事式中板為例，由風吹羅帕寫到蓋在劉智遠的臉上，再寫劉氏雖自慚身世，但還是鼓起勇氣去提親，「足未踏華堂」一句轉入預想假設。一段中板，既寫劉智遠滿懷希望，又寫滿懷失望。敍事有虛有實、有喜有憂、有自信有自卑，把劉智遠當時患得患失的心情，描寫得十分複雜，又十分細緻。

第一場：留莊配婚

【佈景説明：花園小樓連馬棚景，雜邊佈小樓，小樓上有欄杆迴廊伸出台口，衣邊馬棚，有矮簷篷，壓在小樓迴廊之下，有馬槽及活動馬頭及馬匹，近衣邊角處有一矮破牆，破牆內為土坑，小樓與馬棚當中隔開一小路，直通底景轅門，可以出入，小樓迴廊掛有鳥籠及鳥一隻。】

1 【排子頭一句作上句起幕】[1]【譜子小鑼】

2 【李大嫂從雜邊台口上介白】吘哈，遠望一枝花，近望爛茶渣，配夫李洪一，把住一頭家【介】【急口令】唉，老公聽話叔仔怕，姑娘驚【去聲】[2]我唔敢嫁，我做人都算有番咁上下叻【介】可惜家公盲，家婆詐，搵個牛郎嚟牧馬，佢一不曉耕田，二不曉吹打，只曉喺馬鳴王廟[3]做叫化，哼，小冤家，真聲價，人人叫我做大嫂，佢見親我連眼都唔望吓，激嬲土地婆，包佢難逃我手指罅【介】髻醜用花傍，人醜要裝風雅，摘朵紅梨花，用嚟點綴吓【食住小鑼正面轅門下介】

115

3 【劉智遠（牧馬童裝）衣邊台口上介慢板下句】淺草困烏錐，餓虎岩前睡，嘆一句塵污白羽，被人笑作寒鴉。。凜凜朔風寒，七月微霜降，小樓上玉砌銀妝，小樓下寒簷敗瓦。

【開邊作風起落花介】【白】唉，所謂驅寒只要一杯酒，我失運難求半碗茶，不如就在土坑之上，小睡片時，還可以忘飢忘食【介】

4 【李洪信（以朱盤載酒一壺、飯一碗）雜邊台口上介花下句】應備深山藏虎豹，斷難杯水活魚蝦。。一壺暖酒壯劉窮，一碗殘羹療瘦馬。【將朱盤放好後向馬棚叫白】劉窮、劉窮

5 【智遠起身出馬棚一望一才白】哦，二爺

6 【大嫂（戴滿成髻花）正面轅門卸上見狀閃埋一旁偷看介】

7 【洪信口古】咳，唔駛叫我做二爺叻，沙陀村內係人都叫我做小二哥，以後我索性叫你一聲劉窮，你索性叫我一聲小二哥，何必主僕相稱，甘居人下。呢

8 【智遠口古】哦，小二哥，係咁沙陀村內，你就係我同心知己【故作神秘的】李大嫂就係我對眼冤家。。

9 【大嫂一才反應介】

10 【洪信食住一才細聲白】細聲啲，細聲啲，你寧撩青竹蛇兒口，莫惹黃蜂尾後針

116

11 【大嫂食住反應介】

12 【洪信口古】呀，劉窮，呢處有酒一壺、飯一碗，你且去飽食一餐，然後再來講話。

13 【智遠一才見酒食驚喜慢的的苦笑搖頭口古】唉，小二哥，今日你贈我酒一壺、飯一碗，正不知何日恩還錦繡家。。

14 【洪信白】傻嘅【花下句】一啖高粱抵得棉十兩，好過你單衣素袖薄如紗。。見否梧桐葉落打寒蟬，陣陣朔風搖鐵馬。

15 【作風起鐵馬響叮噹效果】

16 【智遠白】哦，係咁我就唔客氣叻小二哥

17 【大嫂向觀眾作一狠毒表情，急足正面卸下介】

18 【智遠拈起酒壺花下句】二郎賜我一壺酒【一才】義比桃花送藥茶。。[9]二郎贈我盤中粟，粒粒珍珠難估價。【飲完一杯復一杯介】【譜子小鑼】

19 【大嫂拉李洪一（滿面酒疤）一路咬耳朵指是非衣邊台口上介】

20 【洪一白】唏，我知叻，我知叻【口古】大娘子，人哋食，又唔係食我嘅，飲，又唔係飲我嘅，一餐半餐駛乜咁眼緊呢，索性不如睇開吓。

21 【大嫂口古】唉吔，乜你咁講呀大相公，俗語都有話啦嗎，唔怕家添一對手，最怕家添一個口，一日食一斤，三月食一擔，糧倉養白蟻，係唔係想俾佢蛀埋你份身家。。吁

22 【洪一才白】嘻嘻，大娘子想得到 10 【介】

23 【智遠飲完酒抬起飯欲扒介】

24 【洪一先鋒鈸走埋搶飯碗，將飯倒於馬槽，並在馬槽拂馬料一碗火介口古】劉窮，正話嗰碗唔係你食嘅，而家呢碗至係你食嘅，你食咗佢啦【一才】哼，所謂大富由天，小富由儉，白米養閒人，容乜易會被雷轟天打。

25 【智遠接碗重一才慢的的望碗忍氣介】

26 【洪信一才口古】亞哥，所謂人有人糧，馬有馬食，你寧願倒咗碗飯落馬槽都唔肯俾人食，唔通畜牲重貴過人命【一才】你咁做法，未免有乖人道，刻薄成家。。

27 【洪一一才白】吓，小二，人命同畜牲，邊樣貴你唔知咩？

28 【洪信白】梗係人命貴啦

29 【洪一緊接白】你同我就係【齊才】佢就唔係【齊才】【木魚】養隻追風能練靶，養狗看門會管家。養隻貓兒防灶下，養大劉窮蝕飯茶。。養隻肥豬求善價，養老乞兒辱祖家。養雞會

生蛋唔在話，天唔怕，地唔怕，最怕加多半摻牙。。[11]【搶回碗介白】你唔食就連呢碗都唔好嘅咗佢

30【智遠重才慢的的忍淚悲憤花下句】劉窮尚有青山在【一才】不向朱門騙飯茶。。辛酸淚向眼中藏【一才】低迴未作求憐灑。[12]【先鋒鈸埋土坑取回海青欲走介】

31【洪信食住攔介】

32【大嫂冷笑白】唉吔，好心你叻二叔【花下句】劉窮相貌終貧賤，難為你重自比鍾期遇伯牙。。[13]玉堂公子養乞兒，仗義反遭人笑罵。【白】你唔係我嘅叔仔我都唔話你

33【智遠口古】唉，小二哥，你重留住我喺處做乜嘢呢，你正話都講過嘅啦，(?)大英雄有邊個肯屈居人下。【介】

34【洪信口古】唉，劉窮，唔係我留你番嚟住嘅，係我亞爹留你番嚟住嘅，大丈夫來得清，去得明，你應該在明日清晨向佢老人家親行告別，萬不能漏夜離家。。

35【智遠一才白】照呀，大丈夫來得清、去得明，我要明天至走【晦氣將海青擲回土坑介】

36【洪一見狀心軟介口古半句】咁就唔講話你要住埋今晚，就算你再住多三、五、七……【齊才】

37【大嫂怒目視洪一介細聲白】喂……

【洪一連隨轉火介口古半句】就算你住多三五七個時辰，都唔算得係英雄好漢，大娘子，你同我搵定一把掘頭掃把。

38

39 【大嫂嘻嘻笑介白】唉吔，哮，咁又唔駛，做人要有啲分寸至得嘅【口古】人哋都應承聽朝一早扯叻，一晚時候蝕得乜嘢去吖，唔好激氣叻大相公，等我同你番入去房順番條氣，飲番啖茶。。罷啦【與洪一衣邊台口下介】

40 【初更，小樓着燈介】【風起落花介】

41 【智遠一才嘆息詩白】如此難熬風露夜

42 【洪信接詩白】待把衷情訴爹媽【白】劉窮，你好好地瞓番一晚啦，我兄嫂有炎涼白眼，我爹媽有菩薩心腸，冇事嘅【黯然雜邊台口下】

43 【智遠花下句】唉，縱有慈雲憐落魄，愧我無心對月華。。銀燈空照斷腸人，何必施恩欲鎖無韁馬。【譜子小鑼埋睡於土坑上介】

44 【智遠睡時有紅光罩頂效果注意】[14]

45 【李三娘食住拈緞一幅一路繡鴛鴦，從小樓繡出欄杆迴廊用一的起慢板下句】鐵馬響叮咚，冷月破簾櫳，繡到鴛鴦魂欲斷，憑欄細看並頭花。。[15]【無意中望見雀籠介白】唉呀，咁大

風都唔□番隻雀嘅【將緞搭在欄杆上然後□雀介】

【開邊風起，軟緞用扯線扯落馬棚屋簷，再從馬棚吹落土坑，蓋在智遠面上介】[16]

【三娘發覺白】唉吔唉吔，顧得隻雀又唔顧得塊緞，吹咗落馬棚添，咁點呢？夜叻，啲丫鬟

又瞓晒，不如等我自己拈盞燈落去執番至得【卸入拈燈復上從梯級食住譜子小鑼落台[17]

口埋馬房一照掩面羞介白】唉吔，又有咁啱嘅，幅緞又唔吹入馬棚之內，又唔吹向屋簷之

外，偏偏□住劉智遠塊面喎【介】怕乜嘢啫，攞番佢【靜靜行埋以手掀緞一角一拖則行[18]再

一想，回身拈燈偷照智遠慢慢的的越照越低介】

【智遠略一轉側介】【其實智遠此時已醒】[19]

【古老慢板序唱】獨個徘徊魂驚詫，綠帕掩紅霞，再偷偷看一下，【介】失意暫寄人籬下，

【三娘大驚急足走開台口微喘白】唉，往日見劉窮，一見已作罷，燈下看劉窮，一見一驚詫

毀葬了才華，佢似風塵辱司馬，我似蕊珠還未嫁，好一對鴛鴦也，少個接線與牽芽，差[20]

答答醉風華，欲暗裏向他垂愛憐，怎奈禮教樊籬防風化【一才白】有乜好意思叫醒佢呢，[21]

佢又瞓得咁稔【介】呀，有啦【譜子小鑼拈緞走埋靜靜□在智遠面上，再躡足行出馬棚將燈

放在馬槽邊，然後開台口故意大聲白】唉吔，我繡緊幅鴛鴦，究竟吹咗去邊處啫，啲風都

冇解嘅

51 【智遠故作惺忪伸懶腰狀介，拈綴慢板唱，出馬棚】夜夢正惺忪，忽覺鶯啼驚醒夢，借一借半滅銀燈，照一照花前月下。²² 【故意一照兩照白】哦，原來是三姑娘

52 【三娘微笑作羞狀點一點頭，故意作搵物介】

53 【智遠白】三姑娘，你失咗乜嘢呀？

54 【三娘笑一笑口古】我正話喺樓上繡緊一幅鴛……【不好意思介】繡緊一幅牡丹圖，²³ 被一陣狂風吹咗落小樓之下。

55 【智遠口古】哦，咁就冇錯啦，三姑娘，我正話好夢正甜，忽有香羅蓋面，原來就係三姑娘你嘅閨中刺繡【介】不過有一點唔啱嘞，三姑娘，何以閨中所繡，卻是鴛鴦不是花。呢

56 【拈圖作欣賞介】
【三娘羞笑斜視智遠，偷偷以手牽回軟綴介白】鴛鴦同花都係一樣嘅啫【介口古】劉大……哥，真係出乎意料叻，三尺烏絲欄，²⁴ 又點會無端端被啲風吹咗入馬棚，又無端端冚咗喺你面上，所謂風雨無知，近乎神化。

57 【智遠笑一笑白】咁就唔係神化嘅，三姑娘，我認為今晚香羅蓋面，芳澤能親，²⁵ 乃係一憑

122

風力，一憑人力……

【三娘愕然白】吓，點解會一憑風力，一憑人力呢？

【智遠口古】三姑娘，呢三尺烏絲欄，我在半醒半睡之中，覺得第一次係風吹埋嚟嘅，第二次係人送埋嚟嘅【一才】所謂風力何足貴，難得是春鶯近落霞。。

【三娘重一才嚶然嬌嗔白】唉吔，原來你……【以袖掩面起小曲到春雷唱】一語道破我心慕愛他，【介】問君兩句話，為乜要自貶千金價，慰君在簷下

【智遠接唱】相看似夢也，莫非為憐落魄匍伏在柳莊下

【三娘搖頭接唱】非關我憐才在柳衙，閨裏人未離父母家，怕只怕一宵招蜂惹蝶去戀花

【智遠接唱】何以偷送柔情動愛芽，鳳凰夜裏驚棲鴉【加序】

【三娘序白】唉，劉君劉君，所謂情天有意，倩女無心，你知否古人有綵樓擇配之事

【智遠序白】三姑娘，何謂綵樓擇配

【三娘接唱】設鴛鴦花結擲向瓊樓下，良緣賴佢分真假，接得牡丹花，顯貴貧窮莫究查，配

【智遠接唱】此亦天差也，配合了不分身價，乞兒都得抱月向樓台下【加序】

了婚，須當嫁

26

【三娘微羞點頭食序白】咁就係嘅叻，一任風送綵球，飄向東則東，西則西，中者為郎，許

以百年之約【介】今晚風送綵綾，不向東時不向西，偏偏落在牛郎身上，故然有感

68

【三娘微羞點頭食序白】咁就係嘅叻，一任風送綵球，飄向東則東，西則西，中者為郎，許

【智遠序白】吓，三姑娘感從何來呀

69

【三娘序白】你真係唔明抑或假唔明呀

70

【智遠攝白】唔明

71

【三娘微嗔輕輕頓足白】哬……【接唱】說話太羞家，【介】實太羞家，【介】風送淑女針繡拋

72

開錦繡家，或者有天意代替奴奴今生招嫁，代拋繡球下

【智遠攝白】哦，我明白叻【接唱】三更裏鳳燭照廊下，撮合定有天差也，高攀天女花，午

73

夜怕聽艷情話【情不自禁輕拖三娘翠袖介】

【三娘羞介輕輕以袖掃開，正線木魚】三娘自有千金價，生長沙陀百畝家。妾非文君憐司

74

馬，[27] 更不是朝雲戀落霞。。你速向高堂談婚嫁【一才】

【智遠食住一才白】哝哝，劉窮不敢

75

【三娘微笑接唱】數幾個歷代君王去說動他。你話高祖微時曾牧馬，齊王甘乞食，舜帝採山

76

茶。。[28]

124

【智遠乙反中板下句】灩灩紫羅綢，高高銀蟾月，飄飄離繡戶，冉冉降寒衙。。樓外有殘
燈，燈影照劉窮，敢抑辛酸，軒軒昂昂去論嫁。足未踏華堂，心已浮浮蕩蕩，未曾開口
説，意亂已如蔴。。【白】嗳，梗係【食住禿頭轉子規啼唱】拜揖求跪向黃堂下，我話玉女[29]
思歸結，馬佚欲置家，跪拜乞婚嫁，道出蝶戀花，怕妙想天開顧住會打【介】底景漸露曙
光介】

【三娘白】唔怕嘅【接唱】你話莫欺少年窮，他朝得志跳龍門增聲價，你話愛惜玉女花，乞
于歸我以身贅李家

【智遠禿頭食住轉乙反中板上句】得折紫蘭花，抱得月回衙，弄玉嫁蕭三[30]，此亦緣呀緣份
也。旭日上東籬，添我七分志，眉梢和眼角，明媚似朝霞。。[31]【花】招來喜鵲噪庭前，我
便要拜上黃堂談婚嫁。【昂然行兩步，卒不敢，回身執三娘手白】三姐、三姐，劉窮不敢去

【譜子小鑼】

【洪一雜邊內場白】我要去睇劉窮扯咗未

【智遠聞人聲則驚慌欲縮手介】
【三娘示意不須驚怕介】

【洪一、大嫂雜邊台口上，見二人愕然台口偷聽介】

【三娘口古】劉郎，你話去又唔去，我父母斷不至有嫌貧之心，你何以欲行又罷。

【智遠緊執三娘手口古】唉，三姐、三姐，你唔聽見小二哥話咩，佢話爹娘兩位皆菩薩，可惜你大哥似呆人戴頂[32]【一才】你大嫂似妖怪簪花。。

【大嫂白】唉吔，大相公，我重話一晚蝕得乜嘢去喎，你睇……你睇……

【洪一重一才喝白】劉窮【磨拳擦掌長花下句】是笑還是罵，是真還是耍，邊個叫劉窮你去牧胭脂馬，三妹你狗齒唔應當象牙，碧玉斷難憐敗瓦，貶盡千金價，反向乞兒討禮茶。。

【洪信引二梅香扶李太公、李太婆雜邊台口卸上，見狀愕然，同時止步看介】一梅香拈包袱，內有紅衣，為洪信贈智遠之物】

【洪一花上句】留得山雞引鳳凰，養大姑娘偷叫化。。【以拳打智遠介】

【太公一才喝止介白】洪一【長花下句】是笑還是罵，是真還是假，劉窮伏了烏錐馬，我將佢養在田莊獻飯茶，你緣何對壯士揮拳打，從無刻薄可持家。。寧欺白髮翁，莫欺少年窮，枉費我把招賢榜掛。

【洪一口古】亞爹，你睇籓下有殘燈，當頭有紅日，證明三妹由昨晚一直同佢混到今朝早，

92 【太公一才對銀燈注視介】
我哋讀聖賢書，習聖賢禮，佢兩個如此行為，算唔算有傷風化。

93 【洪信口古】亞爹，三妹住小樓之上，劉窮住馬廊之下，相距不過是一牆之隔，朝見口晚見面，傾吓講吓都好平常啫，點能妄加諸罪，話佢無端偷折隔牆花。。

94 【智遠口古】李公，本來我今朝一早就扯嘅叻……【望三娘一眼】而家又唔扯叻……不但唔扯……重想長住落去添……李公、李公，我有一個非份之求……因為蕭史無家，想叩問弄玉何時下嫁。33

95 【洪一一才嘩然白】亞爹，你聽吓，你聽吓，不打自招，不打自招

96 【太公喝白】咪嘈

97 【三娘羞答答口古】亞爹……我想劉窮終非池中物，若論將來歸結……願隨黃葉去，不望托紈袴之家。。

98 【太公一才白】哦，咁咩【拉太婆台口口古】太婆太婆，常言女大不中留，杏熟桃開終要嫁。

嘅

99 【太婆口古】咁就係嘅，不過女兒事一向由老相公作主，對於三女嘅婚事，只要佢心從意

願，我哋何不任憑丹鳳落誰家。。

【太公一才點頭撫鬚微笑白】劉窮過來

【大嫂一才白】唉吔，慢着慢着【介口古】老爺亞老爺，奶奶亞奶奶，本來事不關己，己不勞心，不過我既然係你李家嘅大心抱咯，不能不講番幾句話。

【洪一插白】應該講嘅

【大嫂口古】所謂至親莫如姑共嫂，明知燈係火，唔通睇住佢踏錯行差。。咩【洪一在旁附和介】【催快用火】【洪一每句附和】劉窮動靜得人怕。我一早就留心看住他。。身腥口臭唔在話。瞓着有七條蛇仔向面爬。。鼻鼾響到好似天雷炸。重有紅光罩頂霞。。姑娘若是將他嫁。包管要番頭過別家。。

【太公一才白】吓，大家嫂，你講呢幾句嘢真唔真㗎？有冇親見眼睇見㗎？

【大嫂白】係，我可以誓願

【洪一搶白】我都可以誓願

【太公白】咪嘈，【介】係咁就三女非嫁佢不可叻【木魚】言詞倘若無虛假，便有真龍養在家。蛇穿五竅尚且能稱霸，七竅能通將相芽。。紅光罩頂持天下，夜響從無井底蛙。。我

嫁女毋庸千金價，只要一盒檳榔兩盒茶。。

108 【智遠白】謝岳丈【長花下句】青眼看劉窮，未説炎涼話，反把千金來下嫁，一盒檳榔代禮

【介】大哥背人低聲罵【介】嫂氏搥心咬銀牙。。深深拜謝嫂成全，成全多賴你幾句荒唐話。【介】

109 【大嫂搥心切齒介】

110 【洪一埋怨大嫂介】

111 【洪信埋解包袱，拈出紅衣捧住，長花下句】有心送行囊，無意成佳話，囊中幸有紅袍褂，劉郎換上錦紅袍【一才替智遠著上介】氣宇不凡真瀟灑。

贈與新郎配鳳瑕，運轉不愁風雨打，盍早乘龍把鳳跨。。

112 【太公口古】三女，今日係馬鳴王廟祭賽之期，堂上早已安排香燭，不如就趁今日招郎入舍，花燭成婚，註成佳話。

113 【三娘一才慢的的含羞點頭介】

114 【太婆口古】春桃，秋菊，快啲上小樓替你三姑娘取下鳳冠瑕珮，因為今日有神恩庇佑，正合宜室宜家。。

【梅香卸上小樓取鳳冠瑕珮復卸出介】

【洪一哭喪面口吟沉咒罵口古】嘿嘿，咪話我唔出聲，今日係祭賽之期，點起對花燭一沖

【一才】沖我唔死，又肥又大，大娘子都沖唔死，因為有三叉八卦，最怕沖死了爹娘，嗰陣都就望天打卦。

【大嫂口古】唉吔，周時好嘅靈醜嘅靈㗎，幾多沖起、沖起，沖唔起，就沖死嗟，乜嘢都唔怕，最怕係今日穿紅著綠，明日戴孝披蔴。

【太公一才白】呸【花下句】長舌焉能成讖語，35【一才】狗口焉能出象牙。。二郎暫且作冰媒，引妹歸堂完婚嫁。【起譜子一錠金攝小鑼介】

【洪信將鸞鳳綵球交與智遠、三娘手中介白】三妹，三妹夫，隨我來【引三娘、智遠衣邊台口同下介】

【太婆、梅香隨下，太公將入場時再回頭介】

【洪一、大嫂依然屹立用口咒罵不止介】

【太公喝白】洪一，今日係你嫁妹之期，緣何不參與婚禮【介】你哋兩個去唔去？

【洪一細聲白】大娘子，我哋去唔去？36

124【大嫂白】哼，佢係姑來我係嫂，鬼叫姑娘唔識寶，嫁個牧牛郎，想請我都幾難請得到【作狀介】

125【洪一學大嫂動靜白】哼，我係哥來佢係妹，鬼叫佢嫁個亞威共亞水，招個牧牛郎，將個乞兒娶【作狀介】

126【太公一才白】嗟【拂袖下介】

127【洪一口古】大娘子，你唔識講說話就唔好講，俾你講幾句說話就送咗個妹俾人叻，如果三丫頭係出嫁嘅，就至多蝕份嫁妝啫，入舍招郎，將來身家都要分多一份，唉，千錯萬錯都錯在你幾句荒唐說話。叻

128【大嫂口古】放心啦大相公，我包管太公太婆死咗之後，剩落一條草都係你嘅，只要你以後服服貼貼，孝順奴家。。

129【洪一嘻嘻笑介花下句】老婆說話將軍令

130【大嫂花下半句】計策從來未有差。。【作恩愛狀下介】

【落幕】

131

1 撰寫曲詞一般以上句起，以下句結束。唐滌生習慣由下句起，因此每每以「排子頭」或「銀台上」代替上句，以符合撰曲「上起下收」的要求。

2 「驚」字「泥印本」夾注：「去聲」，未詳其義，或是異讀的提示，因「驚」字在此處演員都不讀「ging1」，而會異讀成「geng1」。

3 說劉智遠牧馬是有根據的。南戲《白兔記》（汲古閣本）第六齣，李太公說：「踏破鐵鞋無覓處，得來全不費工夫。前日在馬鳴王廟中賽願，收留一個漢子，叫做劉智遠。此人鋤田耕地都不曉，止會牧牛放馬。我家有一匹暴劣烏追（又作「錐」或「騅」）馬，諸人降他不伏。此人一降一伏……。」

4 說劉智遠「馬鳴王廟做叫化」是有根據的。南戲《白兔記》（汲古閣本）第二齣，劉智遠自謂：「自家姓劉，名皓，字智遠，本貫徐州沛縣沙陀村人氏。自幼父親早喪，隨母改嫁，把繼父潑天家業，盡皆花費，被繼父逐出在外。日間在賭坊中搜求賚百，夜宿馬鳴王廟安身……」

5 「烏錐」馬名，即「烏騅」。這兩句盡見劉氏當時困境，所謂龍游淺水，虎落平陽，英雄氣短。

6 「塵污」暗示「黑」，下接「寒鴉」，天下烏鴉，其「黑」自現，用筆如此乃妙。

7 小樓上與小樓下作強烈對比，亦「朱門酒肉臭，路有凍死骨」之意。

8 「一杯酒」、「半碗茶」，下接小二哥「以朱盤載酒一壺、飯一碗」，一者見小二哥盛情，一者見劉智遠喜出望外。查唐劇中小二哥送酒飯一節，乃移用《白兔記》（汲古閣本）第二齣，說史弘肇對落難的好友劉智遠特別關照，史氏有唱詞云：「大哥流落天街，我已懷揣賚百，不免尋訪他，買三杯五盞，與他敵寒。有何不可？」唐滌生改編因方借巧，把南戲中史弘肇送酒飯改寫成李家二哥送酒飯。

132

9　古腔粵曲有〈桃花送藥〉，多情男子思念桃花妹成病，病中唱出愛恨之情。此處借指小二哥送酒飯，及時活命，如桃花之送藥。

10　李洪一老婆奴性格，事事唯妻之命是從。

11　一段「木魚」，以馬、狗、貓、豬、雞作類比，全是禽畜，而以人為類比則是「乞兒」，其口齒刻薄可知。

12　「求憐灑」可能是「求憐灑落」的意思。宋代釋仲皎〈歸雲亭〉：「無心憐灑落，到處自清涼。」「灑落」，瀟灑不拘小節的意思。

13　「鍾期遇伯牙」，意指知己知音相遇，「鍾期」即「鍾子期」。典故見《列子·湯問篇》：「伯牙善鼓琴，鍾子期善聽。伯牙鼓琴，志在登高山，鍾子期曰：『善哉，峨峨兮若泰山！』志在流水，鍾子期曰：『善哉，洋洋兮若江河！』伯牙所念，鍾子期必得之。」

14　「紅光罩頂」，是一種異象，暗示劉智遠是帝王之身。南戲《白兔記》（汲古閣本）第一齣說：「五代殘唐，漢劉知遠，生時紫霧紅光。」

15　「繡到鴛鴦魂欲斷、憑欄細看並頭花」，少女思春思嫁，了然明白。

16　「從」字「泥印本」作「重」，諒誤，疑作「從」或「由」，今改訂作「從」。

17　若不說「丫鬟又瞓晒」則不合理，唐滌生思路縝密，處處彌縫。

18　「泥印本」作「則」，疑是「側」。「油印本」作「欲」。

19　「其實智遠此時已醒」，劉智遠是詐癲納福。

20　「蕊珠還未嫁」，未詳典出，查宋代趙彥端〈鷓鴣天〉：「有女青春正及笄，蕊珠（一作「蕊宮」）仙子下瑤池，簫吹弄玉登樓月，絃撥昭君未嫁時……。」詞中同時有「蕊珠」及「未嫁」兩組關鍵詞。

21　「樊」字「泥印本」、「油印本」均作「築」，諒誤。查唱片本唱詞作「樊」，音義兩合，今參考唱片本改訂作「樊」。

22　「伸懶腰狀」「泥印本」作「伸懶狀」,「油印本」作「伸懶腰」,今綜合改訂為「伸懶腰狀」。

23　「烏絲欄」是指絹紙類上有織成或畫成之界欄者,紅色者謂之朱絲欄,黑色者謂之烏絲欄,是用來寫字或繪畫的。此處講的卻是「繡物」,說「緞」或「帕」,均可;若說是「烏欄」,諒誤。

24　女兒家心事,怕人取笑,明明是繡鴛鴦,卻推說繡牡丹。

25　親芳澤,一語雙關。

26　此處用王寶釧、薛平貴「綵樓配」典事。王寶釧拋繡球選丈夫,落拓的薛平貴拾得繡球,但王父嫌貧反悔,寶釧卻堅持下嫁,以至弄到父不認女。薛平貴別妻上戰場,寶釧苦守寒窰十八年,終於與夫團聚。此處寫劉智遠與三娘初見面,三娘即以王寶釧故事作話題,是唐滌生借此預告二人將要遇到的種種波折,而寶釧守寒窰,三娘苦守磨房,遭遇亦極其相似。

27　卓文君與司馬相如私奔,事見《西京雜記》。此處明言三娘雖然熱情,但不接受私奔。

28　開腔舉例,即以「歷代君王」為題,可見三娘對劉智遠甚為欣賞,也同時預告劉智遠日後的功業。「高祖微時曾牧馬」,見《舊五代史·漢書》:「高祖皇后李氏,晉陽人也。高祖微時,嘗牧馬於晉陽別墅,因夜入其家,劫而取之。及高祖領藩鎮,累封魏國夫人。」引文講及的正是後漢高祖劉智遠,引文中的「皇后李氏」就是李三娘。但當時(舞台上、劇本中)的三娘不可能「預先」引用《舊五代史·漢書》的典事。「齊王乞食」,韓信未顯達時窮困潦倒,三餐不繼,漂母飯信,千古美談。《史記·淮陰侯列傳》云:「信釣於城下,諸母漂,有一母見信飢,飯信,竟漂數十日。信喜,謂漂母曰:『吾必有以重報母。』母怒曰:『大丈夫不能自食,吾哀王孫而進食,豈望報乎?』」韓信後來為建功立業,封為齊王。「舜帝採山茶」,《史記》說帝舜「耕於歷山」,唱詞典故或本此。

29　「黃堂」,一般指古代太守衙門中的正堂或借指太守。故事中李三娘的父親不是當官的,唱詞用「黃堂」,大概是要表達「尊貴」的意思,並非實指官階。

134

30 「弄玉嫁蕭三」，用「跨鳳乘龍」的典故，劉向《列仙傳》：「蕭史者，秦穆公時人也。善吹簫，能致孔雀白鶴於庭。穆公有女，字弄玉，好之，公遂以女妻焉。日教弄玉作鳳鳴，居數年，吹似鳳聲，鳳凰來止其屋。公為作鳳台，夫婦止其上，不下數年。一日，皆隨鳳凰飛去。故秦人為作鳳女祠於雍宮中，時有簫聲而已。」

31 是時「漸露曙光」，唱詞「眉梢和眼角，明媚似朝霞」，是用眼前景為比喻，即景即情，十分貼切。

32 「呆人戴頂」，小人得志，實則虛有其表。

33 戲曲用典如此最妙。知典者但看「蕭史」「弄玉」，不知典者但看「無家」「下嫁」。

34 唱詞中提及的各種異象，亦有根據。南戲《白兔記》（汲古閣本）第六齣，説劉智遠入睡後，李太公看見好些異象：「見一人高臥，見一人高臥，倒在蒿蓬，鼻息如雷振也。咳！自古道：『草廬隱帝主，白屋出公卿。蛇穿五竅，大貴人也。』我家一窪之水，怎隱得真龍在家？眉頭一皺，計上心來。我小女三娘，未曾婚配他人。趁此漢未發達之時，將女兒配為夫婦，後來光耀李家莊。」呀！元來是霸業圖王一大雄，更有蛇穿竅定須顯榮，振動山河魚化龍。蛇穿七竅，五霸諸侯。我把兩眼摩挲，覷他貌容。

35 「長舌焉能成讖語」，「讖」字「泥印本」作「朕」，「油印本」本作「聯」，諒誤，應作「讖」。「讖語」，指事後應驗的話。

36 又是唯妻之命是從，個人毫無主見。唐滌生以這些小節塑造李洪一的性格，又自然又具體。

135

第二場〈逼書設計〉賞析

劉智遠得太公賞識，入贅李家，可惜好景不常，太公太婆先後去世，兄嫂為佔家產，逼劉智遠寫分書，要他與三娘離婚。三娘得悉，於雙親靈前痛哭，指責兄嫂不仁，兄嫂乃另設毒計分家，以有妖魅作祟害人之瓜園分予劉智遠。劉智遠不虞計毒，前往接管瓜園。

這一場戲是文武生與丑生的對手戲，再以正印花旦及二幫花旦穿插輔助。一般編劇家都樂意寫生旦對手戲，因為生旦是劇團的主角，有號召力，對觀眾有吸引力，加上一男一女對手，或唱或做都離不開男歡女愛，寫起來較容易掌握，也較容易討好。但這一場戲唐滌生卻安排兩個男人做對手戲，這個安排對慣看「鴛鴦蝴蝶」的觀眾來說，可說是耳目一新。李洪一氣燄逼人，與妻合謀向劉智遠軟硬兼施，務要拆散姻緣。劉智遠雖說已入贅李家，但畢竟仍是寄人籬下，對李洪一夫婦的脅迫，處於下風。劇中兩郎舅在離婚一事上針鋒相對，唱詞句句「火氣十足」又「頂針頂線」，節奏緊湊，劇力逼人。劉智遠在這一場充分表現出有志難伸的無奈，但在窘境中又同時表現出「一不休妻，二不賣子，三不妄寫休書」的原則與堅持，是「威武不能屈

的最佳演繹。而李洪一對劉智遠的威迫，處處得勢不饒人，既說劉智遠拜死雙親，又由劉智遠在廟內偷雞說到他在李家「偷香」，總之是欲加之罪何患無辭。唐滌生安排郎舅二人交替唱一段「古老中板」（唱詞序號156-165），交代二人口角辯答的內容，完全是「剛」、「硬」的氣息。接下來長嫂出場，見劉智遠不肯就範，就譏諷他寄居李家，享外家福蔭。唐滌生安排長嫂唱一段「西皮」（唱詞序號177-181），曲式風格是「慢條斯理」，與前面那段剛陽味極濃的「古老中板」成強烈對比，「西皮」又「柔」又「軟」，但句句都觸及劉智遠的痛處，真是棉裏藏針。

這一場戲除了一段「四季相思」是小曲外，其餘都是白杬、滾花、中板，小曲比例不大，整體音樂風格是樸素平實一路，加上自然而貼近生活的口語，傳統戲曲的通俗本色，表露無遺。而這場戲口白亦多，而且口白寫得非常好。事實上，對編劇而言，口白難寫得好；對演員而言，口白難講得好。例如劉智遠向李洪一打招呼，說「舅兄早晨」，李洪一即時說「一句舅兄，俾你搵一世丁，劉窮劉窮，以後叫番我一句大相公倒還罷了」，劉智遠不以為然，反駁「三娘是我妻，大郎是吾舅，認舅作相公，豈不是把妻房辱沒」；所謂名不正則言不順，稱「舅兄」還是稱「大相公」，一句稱呼，一個選擇，唐滌生就能藉此具體表現出二人對立的立場，確是高手。又李洪一上場時的一段叶韻的口白（唱詞序號134），寫得活潑生動，很能配合「丑生」的路

數：

劉窮拜死我雙親，一年啞忍到如今，三百六張枕頭狀，七十二次要離婚，【白】唉，想劉窮入舍招郎之日，向我爹爹一拜、娘親一拜，唔夠一個月啫，就害到我擔兩次幡，買咗兩次水，發咗兩次訃聞，上咗兩次山墳，唔怪得大娘子日又唔瞓，夜又唔瞓，日日吟沉，宵宵遞稟，佢話如果唔趕咗個劉姑夫，就點都唔肯【介】好，為免黃蜂耳畔針，我要一刀劈碎鴛鴦枕……

這段口白是日常口語，通俗而具生活氣息。唐滌生在這段口白中刻意加入大量與數字有關的用語，如「雙親」、「一年」、「三百六張」、「七十二次」、「一拜」、「一個月」、「兩次」、「一刀」。數字矚目，「三百六張枕頭狀」就是每天一次，「七十二次要離婚」就是每五天一次，這些口白中的「數字遊戲」，在導引趣味之外，更令人印象特別深刻。其中「兩次」更複用多次：「我擔兩次幡，買咗兩次水，發咗兩次訃聞，上咗兩次山墳」。這四句其實講的都是「喪雙親」的意思，但一經分拆為「擔幡」、「買水」、「發訃聞」及「上墳」，並刻意複用「兩次」一詞，則李洪一那種愚蠢而又絮絮不休的形象，就表達得異常具體、鮮活。

附帶一提，劉智遠寫分書時唱的那一段「反線中板」（唱詞序號193-196），葉紹德先生當年也曾在電台節目中談過這段曲，他留意到何非凡在唱片版的演繹特色，是仿效名曲〈斷腸碑〉的唱法，筆者極贊同德叔的分析。〈斷腸碑〉是女伶燕燕的首本名曲，曾於上世紀二十年代灌錄成唱片。〈斷腸碑〉的唱詞，唱者要採用半古腔配合字音變調的唱法，才能應付。亦正因如此，造就了此曲在唱腔上的特殊風格。〈斷腸碑〉唱詞中好些字是要變調的，如「秋風秋雨撩人恨」與「愁城苦困斷腸人」兩句，「恨」字要由原來的陰去聲變調唱成陰上聲，「人」字要由原來的陽平聲變調唱成陽上聲，聽起來又有氣派又有古味，令人有意外的懷舊享受。唐滌生寫的這段「反線中板」，用韻正好與〈斷腸碑〉的「反線中板」相同，可能因為如此，何非凡在唱腔設計上，巧妙地融入了〈斷腸碑〉的經典唱法。

第二場：逼書設計

【佈景說明：佈華麗莊嚴之廳堂景，正面松鶴屏風橫擺一檯，上有太公太婆之神位，衣雜邊紅柱欄杆隔開苑外與廳內，雜邊出場處佈轅門口，請塵影注意，此景以簡潔為主，切勿庸俗】

131 【狸奴、四家丁拈棍棒，四梅香企幕】

132 【排子頭一句作上句起幕】

133 【狸奴白杬】世事如轉燭，[37]變幻不可問，昨歲姑娘才出嫁，跟住喪雙親，街頭嘈，街尾恨，共指姑爺無福份，三娘悲，大娘狠，家中無日得安穩，今日是對年，滄桑添百感【譜子小鑼】

134 【洪一上介台口韻白】劉窮拜死我雙親，一年啞忍到如今，三百六張枕頭狀，七十二次要離婚，【白】唉，想劉窮入舍招郎之日，向我爹爹一拜、娘親一拜，[38]唔夠一個月啫，就害到我擔兩次幡，買咗兩次水，發咗兩次訃聞，上咗兩次山墳，唔怪得大娘子日又唔瞓，[39]夜

又唔瞓，日日吟沉，宵宵遞稟，佢話如果唔趕咗個劉姑夫，就點都唔肯【介】好，為免黃

135 蜂耳畔針，我要一刀劈碎鴛鴦枕，狸奴，去西樓叫你三姑爺嚟見我

【狸奴白】哦【雜邊台口下引智遠上介】

136 【智遠台口花下句】親情好比梧桐雨，化作寒冰冷入心。。 [40] 山鴉欲棄鳳凰巢，怎奈三娘淚

滴鴛鴦枕。【入介白】舅兄早晨

137 【狸奴欲擔櫈被洪一怒目阻止介】

138 【洪一冷然白】哼，一句舅兄，俾你搵一世丁，劉窮劉窮，以後叫番我一句大相公倒還罷了 [41]

139 【智遠重一才慢的的忍氣苦笑白】哎，三娘是我妻，大郎是吾舅，認舅作相公，豈不是把妻

房辱沒

140 【洪一白】劉窮，你著邊個嘅，食邊個嘅

141 【智遠一才白】哦，我劉窮著泰山嘅，食泰山嘅

142 【洪一才白】泰山死後呢

143 【智遠一才這個介慢的的忍氣苦笑白】泰山死後……就係著大舅嘅，食大舅嘅 [42]

144 【洪一一才口古】劉窮，食咗落肚嘅就攞唔番【一才】著咗上身嘅重除得落【一才】從今日

起，我將你所食嘅拈去餵狗養豬，將你所著嘅拈去賣作故衣，李氏家中，當如冇咗你嗰份。 43

145【智遠重一才慢的的冷笑口古】大郎，如果客氣啲講句，我就係著大舅嘅，食大舅嘅，如果唔客氣講呢，一份家財分三份【介】我衣食全憑枕畔人。。 44

146【洪一重一才火介白】劉窮可曾讀過詩書

147【智遠冷笑白】讀過又如何，未讀過又如何

148【洪一口古】呸，開講都有話，娶得入門謂之妻，未曾過門謂之女，我個三妹過咗門未【介】嗱，講完道理又講詩書吶，書云，家無主則長兄當父，室無主則長嫂當母，今日父母不能容，為女者重敢唔敢招郎入乎。

149【智遠憤然反駁口古】大郎，劉窮是入贅於泰山未死之前，並不是入贅於泰山已死之後，任你有刀和斧，難逼兩離分。。

150【洪一重一才白】哦哦，逼你離婚大郎可有權？

151【智遠白】無權

152【洪一白】官衙可有權【加重語氣】

142

【智遠白】嗱，李三娘又未曾做壞事

【洪一白】呸，我三妹閨中女子，我告劉窮……

【智遠白】呸，我劉智遠一不曾偷，二不曾搶，三不曾為非作歹

【洪一白】吓，你一不曾偷？我要告【禿頭古老中板下句】臥牛崗有個姓劉人。。鳴王廟內將身隱。。五爪偷雞騙人神。。[45]夜宿南園偷酒飲。。山雞混入鳳凰群。。小樓月夜偷脂粉。。裙帶尊榮享十分。。偷偷偷，三罪難容忍。。去去去，燒香送鶴神。。有道是禾田不許蝗蟲混。。

【絃索續玩迫介三批】

【智遠接唱古老中板下句】休煮鶴，莫焚琴。。代替山神收祭品。。莫枉貪杯買醉人。。泰山賜我鴛鴦枕。。二郎贈我鳳凰衾。。錦上花，花上錦。。合歡花結合歡盟。。好一比桃花有渡漁郎問。【絃索續玩三批介】[46]

【洪一接唱下句】要告劉窮拜死老雙親。。

【智遠緊接唱】老雙親，壽緣天作梗。。

【洪一緊接唱】鄉有例，休棄不祥人。。

【智遠催快唱】釵分人去留空枕。。[47]苦卻春閨夢裏魂。。鏡破為誰添脂粉。。[48]應念同胞共母

身。。卻憐未老紅顏恩先泯。【絃索續玩落】

162【洪一浪裏白】嘻嘻，劉窮亞劉窮，官係人，我係人，做人要知機，做官求發達，黑眼睛最怕見黃黃白白，唔怪得你聲都細咗叻，劉窮，如果你唔敢官休嘅，不如就私休

163【大嫂食住衣邊卸上偷看介】

164【智遠浪裏白】吓，何謂私休？

165【洪一催快接唱】一張白紙寫條文。。恩恩義義成虀粉。永斷高門半子親。。寫休書，心要狠。字字分明句句真。。【包一才】

166【智遠大花上句】怕只怕抽刀斷水水更流【一才】藕斷絲連絲更韌。【先鋒鈸擸椅正面台口包

三才坐介】

167【洪一一才大怒白】劉窮，你寫唔寫？

168【智遠白】吓，我劉窮一不休妻，二不賣子，三不妄寫休書 49

169【洪一重一才力力古暴跳連哭帶罵白】唏，咁乜都得啦乜都得啦【花下句】鄉例不容奴反

主【一才 50】你是否想混入祠堂把肉分。。堂前高叫兩三聲【一才】棒打劉窮三十棍。

170【四家丁舉棒吆喝介】【琵琶譜子】

144

【大嫂以眼色及袖風制止後故意作狀台口白】唉吔大相公，你做乜嘢事幹要咁難為三姑爺啫

【洪一氣喘喘催快白】噎，佢一不肯官休，二不肯私休，我叫佢寫休書，佢唔肯寫休書，

【大嫂故意怒白】哼，大相公，你真係越食越懵叻，老爺奶奶臨死之時，千吩萬咐話要家和萬事興，千祈唔好衰口不停，你一不念兄妹之情，二不念郎舅之親，你為乜嘢事幹要逼三姑爺寫休書【一才】你話啦【一才】你話啦【一才】以上口白請一口氣講完

我……我

【大嫂白】哚，眼白白你都冤嚹得我嘅，我幾時叫你逼三姑爺寫休書呀【介】我叫你勸三姑爺寫休書之嗎，勸同逼就差得遠啦，三姑哎[51]

【洪一懵然白】吓吓，乜你咁講呀，我一生為傀儡，全憑扯線人【火介】又係你叫我咁做嘅

【智遠冷然白】勸亦唔寫，逼亦唔寫

【大嫂白】唉吔，好心你聽我勸吓啦劉姑夫【西皮連序唱】暫說鄰共里，祠堂聚滿人，笑談牧馬牽牛身，憑外家靠紅裙【介】睡人家高床暖枕，小災瘟，好似蝸牛附寄生，蠶蟲把桑侵，揮不去，煤唔噷，神憎鬼憎【絃索玩士合士上合工尺工六尺上尺無限句】

【智遠這個面紅介】

【洪一浪裏白】哼，你咁勸佢有乜嘢用吖，好柴好米，好床好蓆，靠外家著高靴，離開外家穿木屐，搵柳枝打佢都唔扯呀

【智遠重一才這個嗲氣介】

【大嫂浪裏白】唉吔唉吔，唔好嬲，唔駛咁難過㗎三姑爺【續唱】兩兩兩家一線親，姑爺是至親，盡奴心，勸一勻，休痛離鸞恨，博一個際會風雲，離合有因，樹搖葉落，怎得一世倚憑

【洪一白】哼，你唔係害咗你自己呀，害咗我個妹咋

【智遠重一才慢的的花下句】夫離婦去名還在【一才】戀巢鸞鳳志消沉。。斷腸一語醒南柯 [52]

【洪一白】我唸一句，你寫一句

【一才】傷心願賦離鸞恨。【憤然白】哼，要寫便寫，如何寫法？【起譜子】

【劉智遠冷笑白】你唸幾句俾我聽吓

【洪一白】聽住【介】大晉國沙陀村劉智遠，茲因身伴無依，終日流離放蕩，勒娶李太公之女成親【介】記不起搔首弄耳細聲問大嫂白】唔記得叻，重有乜嘢呀大娘子

【大嫂白】㖭，你唔會睇吓咩

【洪一白】哦哦【在懷中拈出稿紙一口氣讀完白】成親之後，不合拜死丈人岳母，自知有罪，今日無力養活妻孥，寧願拋離妻子而去，並無親人勒迫，休書寫罷，五指着實，並無反悔 53

【智遠一才冷笑白】哦，原來你夫婦早有此心

【洪一白】久有此意 54

【智遠一才切齒恨白】如此說文房侍候

【洪一、大嫂連隨改容，歡天喜地白】唉吔，文房侍候喎，你哋聾咗聽唔到咩？【梅香收椅並擺檯介】

【智遠拈筆一才詩白】一枝頹筆重千斤，未曾落紙淚已淙，閨婦那知人意苦，尚備盤杯候酌斟【鑼古起反線中板下句】世無不散筵，情有仳離日，斷腸花配斷腸人。。愧青衫，配紅裳，估話風送滕王花送錦。55 斷情書，忘情字，碑題薦福遇雷轟。。56 揮淚第一筆【彈墨介】已是滿紙辛酸淚，淚飄飄情難再忍。【包一才掩面啾咽介】

【狸奴見狀心殊不忍躩足雜邊卸下介】

【大嫂白】唉吔唉吔，三姑爺傷風呀，好心俾條手巾仔佢啦大相公【介】

【智遠續唱】虎悼可憐蟲，貓兒哭老鼠，惺惺作態賣慇懃。。【催快】七月薇花零落恨。一年

情義化煙雲。。從此後髮斷情休再問。可憐秋雨掃殘燈。。【花】寫罷了休書【的的撐】打手印。【拉嘆板腔舉手欲打指模短古擂包才手震介】

197 【大嫂執住智遠手白】打啦、打啦

198 【洪一白】打啦、打啦

199 【大嫂用力撳底智遠手因智遠力強絲毫不動介】

200 【高邊鑼快七才】【狸奴閃閃縮縮隨後跟上介】

201 【三娘雜邊上介台口古老快中板下句】悲切切，點點淚珠含。。蘭房聽得分釵恨。嚇壞了深閨夢裏人。。走走走，走上華堂問。哭一聲來鬧一勻。。【花】未許一紙休書斷碎情和份。

202 【入介先鋒鈸埋檯搶休書先鋒鈸單三才撕碎休書怒立介】

203 【洪一、大嫂同時分邊欲搶不及作失望狀介】

【智遠悲咽白】三姐【起小曲四季相思，一路喊一路唱出台口】誰憐憫，日來被圍困，餘情還可憤，你兄憎嫂厭笑劉窮被胭脂困，無情棒，堂前遭驅擯，休書將愛斷，忘舊約、退婚姻【啾咽介】

204 【三娘悲怨白】唉，你做乜嘢事幹要咁忍心呢？你知唔知道一啖檳榔劉家婦，一紙休書異姓

人呀劉郎夫【接唱】心肝非鐵石，夫婦原無憾，何事斷玉釵背恩負義寧鑄離鸞恨

205　【智遠接唱】佢哋斷斷斷我名和份，笑我靠依外姓人，要我捨棄溫香抽懶筋，渡遠行

206　【三娘泣白】佢叫你就寫喇咩，【介】大哥大哥，【哀懇介接唱】我去年去年才廿歲，佢遭驅

擯，孤孀一世失靠倩誰憫

207　【洪一白】老公你慌冇麼

208　【三娘白】大嫂大嫂【哀懇接唱】孽緣孽緣猶未泯，心悲憤，你姑夫一去倩誰收青鬢【喊白】

你叫我點呢亞嫂

209　【大嫂狠狠然白】喘，一雞死，一雞鳴，丈夫之嗎，一個辭工一個上任，幾咁唔閒啫【洪一

愕然反應介】好嘅就話啫，唔好嘅就早離早着

210　【三娘悲咽口古】咁就唔係咁講勸大嫂，女子從一而終，苦樂皆憑夫賜【用火】大哥，你為

乜嘢事幹要逼寫休書，置我終身幸福於不聞不問。

211　【洪一一才發火口古】喂，三妹，你唔好以為我忍咗你一年，會忍埋你今日，就算你唔怕街

坊鄰里偷偷笑，我都唔肯讓蚝米蝗蟲密密侵。。

212　【三娘火介白】吓，有乜好笑呀，俗語都有話女子出嫁從夫【一才】

【洪一食住一才火介白】從夫、從夫，你而家出嫁咗未，你而家腳踏住嘅是李家還是劉府

213

【一才】我教精你吖，女子在家從父，父死從兄，兄要離則離，兄要合則合，兄要休則休，兄要寫則寫

【三娘頓足快古老中板下句】高聲怨，兄嫂兩不仁。。飽暖莫欺人太甚。他不過暫時潦落暫時貧。。兄妹廿年相倚凭。夫婦同衾更同墳。。願效微勞求護蔭。【絃索續玩落】

214

【洪一浪裏白】吓，願效微勞？劉窮做得乜嘢？好，而家我俾嘢佢做，做得到收留佢，做唔到，難饒佢

215

【智遠浪裏白】舅台請講

216

【洪一白】嗱，我要你……要你……【接唱】打魚三百網，一夜到清晨。。東向龍王求賜贈。

217

【三娘緊接】夫郎不是九天神。。牽衣再罵心腸狠。富乾河水好耕耘。。再上西天求雨造福沙陀郡。

218

【洪一緊接】那得閒衣閒米養閒人。。

219

【三娘緊接】知否奴奴身有孕。

220

【洪一緊接】一服紅花了舊痕。。[57]【包一才】

221

【三娘食住一才先鋒鈸捧神主牌台口花】哀哀含淚問先靈【一才】是否外嫁兒孩無關份。。拉

嘆板腔痛哭叫頭】爹爹【介】親娘【介】媽媽呀

【智遠扶住三娘悲咽白】三姐【長花下句】淡薄舅郎情，對此空搖憾，忍淚再承妻護蔭，

不如亡命逐閒雲，糟糠有意憐失運，壯士難甘受制人。。天空海闊好揚眉，綺羅鄉內徒遺

恨。【介】

【洪一白】好聲行呀，唔送呀

【三娘冷笑白】大哥【花下句】欲把休書逼我恩情斷【一才】

【洪一白】點吖點吖，放低個神主牌至講【梅香接神主牌介】

【三娘續唱】除非我不是同胞父母身。。我依舊是食爺茶飯著爺衣【一才】父業遺財分三份。

【拖住智遠白】我食少一碗飯，我丈夫就有得食，我著少一件衫，我丈夫就有得著，佢依然

係食泰山嘅、著泰山嘅【介】劉郎夫，你同我番去，以後舅兄叫你，置之不理，舅兄請你，

【智遠白】哦，原來我唔係食大舅嘅，著大舅嘅，係咁就莫管他人瓦上霜叻，大哥、大嫂請

敷衍一下，各家打掃門前雪

了，以後你搵人叫我，我置之不理，搵人請我，我敷衍一下，哈哈【隨三娘下介】

229

【洪一搥心口古】大娘子大娘子，枉我聽死你一世話，到頭來有邊樣唔係自討沒趣，唉，究

230

竟三妹都亦是李家兒，我有乜嘢辦法將個劉窮驅擯。【嚟介】

【大嫂口古】唉吔大相公，三姑娘話一份身家分三份吁嗎，好喳嘅、好喳嘅，我哋不如馬上

231

分派家產，把鄉例執行。。

【洪二才口古】也話，身家係我㗎嗎，話分就搵把口嚟分嘅啫，你係唔係俾個劉窮激懵咗

232

呀，枉你一世聰明，做乜忽然間咁傻咁笨。

【大嫂口古】唉，如果唔分身家呢，就冇辦法害得死個劉窮嘅叻【介】如果分身家呢，就你

一份，小二叔一份，三姑娘一份，女生外向，照例就分唔到花粉良田，而家將計就計，將

233

臥牛崗六十畝瓜園分咗俾佢，瓜園有瓜精，係人都知嘅叻，單係劉窮唔知嘅啫，我哋大可

以借刀殺人。。[58]【咬耳朵介】

234

【洪一白】好計、好計，狸奴，恭恭敬敬去請三姑爺嚟【譜子托小鑼】

235

【狸奴下雜邊一路揖引智遠上介】

236

【智遠台口詩白】若有騰雲日，定報此仇根

【洪一偷聽奸笑白】你講乜嘢呀，好妹夫、好妹夫，哎哎哎

【智遠見洪一客氣改口白】哦，右，我話若有騰雲日，定去此窮根啫

【洪一口古】哎哎，好妹夫，我俾三妹教訓咗幾句，而家醒咗叻【喊介】又係嘅，雙親死後，剩落我兄妹一共三人，切肉不離皮，我做乜嘢事幹要咁難為自己個妹呢【啾咽】我而家即刻分家，彌補我對妹夫一時不慎。【嚎啕大哭介】

239 【智遠直腸直肚白】哎，分家小事，舅兄何須難過

240 【大嫂口古】唉，三姑爺亞三姑爺，俗語講得好，唔見神主牌又邊處流眼淚呢【哭介】而家將臥牛崗六十畝瓜園分咗俾三姑娘，三姑娘就即係你嘅啦，望你代妻創業，誇耀親朋。。

241 【智遠大喜花下句】倘若代妻能創業，瓜田十畝亦可以種黃金。。一揮酸淚看瓜園，好把良田來策運。【白】多謝兄嫂恩賜

242 【洪一白】係咯，好妹夫，你而家即刻去瓜園睇吓吓，睇完至番去話俾三妹聽都未遲

243 【智遠白】對、對，如此劉窮便去【急下介】

244 【洪一花下句】劉窮一去無歸日，瓜精梅妖未饒人。。

【落幕】

37 轉燭，指在風中搖曳晃動的燭火，比喻世事無常，變動迅速。杜甫〈佳人〉：「世情惡衰歇，萬事隨轉燭。」

38 「泥印本」作「娘娘」，諒誤，今據「油印本」改訂作「娘親」。

39 「泥印本」作「……日又份」，諒誤，今據「油印本」改訂作「……日又唔瞓」。

40 南戲《白兔記》（汲古閣本）第十齣：「（生上）蓋世英雄一旦休，不知和他有甚冤讎？猶如秋雨，一點一聲愁。」（按：「生」是劉智遠）

41 南戲《白兔記》（汲古閣本）第十齣：「（淨）不要叫大舅。今日為始，只叫老相公。」（按：「淨」是李洪一）唱詞本此。

42 南戲《白兔記》（汲古閣本）第十齣：「（淨）劉窮穿那個的？吃那個的？（生）穿泰山，吃泰山。（淨）泰山亡後，穿大舅，吃大舅。」（按：「淨」是李洪一，「生」是劉智遠。）唱詞本此。

43 南戲《白兔記》（汲古閣本）第十齣：「（淨）偏要你叫。吃人一碗，服人使喚。把身穿的衣服還我。」

44 南戲《白兔記》（汲古閣本）第十齣：「（生）泰山與我的，決不脫下來。」（按：「生」是劉智遠）唱詞本此。

45 劉智遠偷雞，唐劇以此句唱詞交代。南戲《白兔記》（汲古閣本）第四齣有劉智遠在廟內偷雞的情節。

46 「劉窮拜死老雙親」，亦有根據。南戲《白兔記》（汲古閣本）第七齣，說劉智遠與三娘成婚之日，向太公太婆跪拜，因劉智遠是真龍皇帝，兩老受不起一拜，不久死去：「（拜堂介）外、老旦作倒介）不要拜了。……（老旦下。外末吊場。外）兄弟，我有言語囑咐你，可牢記在心。方才拜堂，我頭量二次，我早晚不測……。」（按：「外」是李太公，「老旦」是太婆，「末」是李三公。）

47 「釵分」，前人若夫妻離異，則分釵、斷帶，袁宏《後漢紀》：「婦人見去，當分釵斷帶。」

48 「鏡破」，一語雙關，既指鏡破而不能照影以添脂粉，亦同時用樂昌公主與徐駙馬夫妻離合的典事，用以表示夫妻分離的意思。唐代孟棨《本事詩》：「陳太子舍人徐德言之妻，後主叔寶之妹，封樂昌公主，才色冠絕。時陳政方亂，德言知不相保，謂其妻曰：『以君之才容，國亡必入權豪之家，斯永絕矣。倘情緣未斷，猶冀相見，宜有以信之。』乃破一鏡，人執其半，約曰：『他日必以正月望日賣於都市，我當在，即以是日訪之。』及陳亡，其妻果入越公楊素之家，寵嬖殊厚。德言流離辛苦，僅能至京，遂以正月望日訪於都市。有蒼頭賣半鏡者，大高其價，人皆笑之。德言直引至其居，設食，具言其故，出半鏡以合之，仍題詩曰：『鏡與人俱去，鏡歸人不歸。無復嫦娥影，空留明月輝。』陳氏得詩，涕泣不食。素知之，愴然改容，即召德言，還其妻，仍厚遺之。聞者無不感嘆。仍與德言、陳氏偕飲，令陳氏為詩，曰：『今日何遷次，新官對舊官。笑啼俱不敢，方驗作人難。』遂與德言歸江南，竟以終老。」

49 以上一段官休、私休的對辯戲，情節與唱詞均取材、改編自南戲《白兔記》（汲古閣本）第十齣：「（淨）如今要官休私休。（生）官休便怎樣？私休便怎樣？（淨）官休寫一紙狀兒，告你不合拜死丈夫丈母，該一個死罪。（生）私休寫下休書，離了我妹子，再不許李家莊上來打攪。（生走）李三娘不曾做歹事。（淨）我妹子閨門女兒。做甚麼歹事？（生）我在那裏做賊。（淨）馬鳴王廟裏這福雞，可是你偷的麼？（生）飲食之類，不在其內。（淨）酒店裏的東西，都吃他別，一個錢也不要與他。不要説閒話。休書寫也不寫？（生）飲食之類，不在其內。（淨）你不曾做賊。怎麼寫休書與你？（生走）你不曾做賊？（淨）你偏要你寫。」（按：「淨」是李洪一，「生」是劉智遠。）唐滌生改編時對南戲的情節及唱詞有取有捨……；有師其意者，亦有師其辭者。

50 「泥印本」作「不從」，諒誤，今據「油印本」改訂作「不容」。

51 「勸」説「逼」，其實就是一軟一硬，目的都是要拆散人家夫妻。

52 唱詞序號171-182是李洪一夫婦一唱一和，一方面要令劉智遠自卑，一方要用「激將法」令他自願與三娘離

異。最後李洪一說要二人離婚是顧及三娘的利益，終於打動了劉智遠。

李洪一所唸的分書內容，是取材、改編自南戲《白兔記》（汲古閣本）第十齣：「（生）愁拈班管，展花箋盈盈淚漣。夫妻指望同百年，誰知付與花箋？畫一畫滿懷愁萬千，丟一丟頓覺心驚戰。怎寫得休書盡言？你既要我寫，可打稿兒來。（淨）不打緊，你寫我念。大晉國沙陀村住劉智遠，只因身伴無依，每日在沙陀村裏放刁，勒要李太公女成親。成親之後，不合拜死丈人丈母，情知有罪。養膳妻子不活。（生介。淨）情願棄離妻子前去，並無親人逼勒，各無翻悔。如先悔者，甘罰花銀若干若干。若干年月日時，寫個花字。（淨、丑介。生）權歇三年。（丑）丈夫權歇三年，第四年老婆原是他的。休書要五指着實。」（按：「淨」是李洪一，「生」、「丑」是李大嫂。）

「久有此意」諧音「狗有此意」，以此插科打諢。

「風送滕王」，見《醒世恒言》〈馬當神風送滕王閣〉，傳說初唐王勃乘船赴滕王閣盛會，風神使大順風把王勃的船送到目的地，後人說「風送滕王」就是時來運到的意思。「花送錦」就是錦上添花的意思。

「碑題薦福遇雷轟」，洪惠《冷齋夜話》〈雷轟薦福碑〉條云：「范文正公鎮鄱陽，有書生獻詩，甚工，文正禮之。書生自言天下之至寒餓者無在某右，時盛行歐陽率更書，薦福寺碑墨本值千錢，文正為具紙墨打千本，使售於京師，紙墨已具，一夕雷擊碎其碑……。」後人以此故事指一個人到霉失運到了極點，幾無運轉翻身之可能。「雷轟薦福碑」是宋代典事，《白兔會》的故事背景是五代，以五代人而預用宋人典事，似不恰當。

唱詞序號215、221與原著相近，南戲《白兔記》（汲古閣本）第十齣：「（淨）非因小佞怒生嗔，那得閒衣閒飯養閒人。又不會鋤田車水與耕耘，夫妻兩口長歡慶。因此上逼他寫下休書退了親。（旦）哥哥，這個怎麼使得？奴家有半年孕了。（丑）叫一個收生婆落了他身孕。劉窮若是身發跡，直待黃河水澄清。」

（按：「淨」是李洪一，「丑」是李大嫂。）又「那得閒衣閒米養閒人」、「一服紅花了舊痕」兩句，舞台劇本

58

安排是由李洪一唱的，但唱片版本則改由李大嫂唱。

夫妻設毒計，見南戲《白兔記》（汲古閣本）第十齣：「（丑）怎麼好？（淨）我如今把家私三分分開。（丑）那三分？（淨）我一分，兄君一分，妹子一分。自從嫁了劉窮，沒有花粉田。我如今把臥牛崗上六十畝瓜園，內有個鐵面瓜精，青天白日，時常出來現形，食啖人性命，白骨如山。着他去看瓜園，那個瓜精出來，把他吃了。那時着我妹子嫁人。（丑）好計！好計！計就月中擒玉兔，謀成日裏捉金烏。」（按：「淨」是李洪一，「丑」是李大嫂。）

第三場〈瓜園分別〉賞析

　　三娘得知兄嫂設計害夫，即往瓜園，勸夫勿自投鬼門關。劉智遠天生神勇，膽識過人，冒險深夜入瓜園，降伏瓜精，更因此而尋得寶劍與天書。劉智遠不願株守瓜園，決定別妻投軍，建功立業。

　　這一場有文有武，十分豐富。武場方面，《白兔會》的劉智遠，應以小武行當應工，在這一場戲他威風凜凜，明知山有虎卻偏向虎山行，在瓜園內降伏妖怪。舞台上北派武師扮演瓜精，與劉智遠對打，有小武底子的演員演這一幕，份外精彩。文場方面，唐滌生安排劉智遠在伏妖前與伏妖後與三娘做對手戲，這兩段生旦戲的主要唱段前有「南音」後有「萬象巍峨」，唱情豐富而又悅耳動聽。伏妖前的唱段三娘要表現出近乎「死別」的感情，伏妖後的唱段三娘則要表現出與丈夫「生離」的無奈，兩種悲情要同中有異，無疑是對花旦唱功與感情安排的一大考驗。

　　現時劇團演出多已刪去，估計是受唱片版本的影響，因為唱片生旦對唱的那支「萬象巍峨」，現時劇團演出多已刪去，估計是受唱片版本的唱詞也刪去了這段曲。幸好電影《白兔會》保留了這一段曲，電影中的任劍輝雖不是原唱

158

者，但她的演繹一樣動聽悅耳。事實上，任劍輝對這支「萬象巍峨」應該十分熟悉，因為早在一九五八年三月首演的《九天玄女》中，唐滌生已用過這段小曲，一九五九年電影《九天玄女》也保留了這支小曲。如此看來，任劍輝對演繹「萬象巍峨」，真可謂駕輕就熟。

這一場戲除了交代必要的劇情外，更重要的是為三娘日後在李家捱苦的情節作細緻、周到的鋪墊。第一，三娘的丈夫遠去投軍；第二，三娘的二哥雖然善良，但卻自顧不暇；第三，三娘已懷有身孕，亟需照顧；第四，夫妻分別時三娘矢誓死守瓜園，永不改嫁；第五，三娘無奈答應兄嫂，日間打水晚上挨磨。以上五項，足以令三娘身陷絕境，觀眾看到這裏，定會為三娘擔心，擔心她在兄嫂的逼迫下，不知如何過活。而火公雖然佔戲不多，但他先後阻攔劉智遠及三娘入瓜園，足見他是個善良、有愛心的老人家。他又反駁李洪一說太公有遺囑，說「我聞得太公太婆生前都唔會寫字嘅，又點會有遺囑分派，筆墨寫明」，可見他是一個有正義感的人。南戲一個慈祥而有正義感的老人家，日後與三娘相依為命，是三娘在無涯苦海中的唯一倚靠。

《白兔記》是安排火公送子的，唐滌生的《白兔會》則改由二哥李洪信送子，在改編時則安排火公在沙陀村與三娘作伴。這改動無論是角色安排上還是劇情安排上，都是合理而有需要的。

電影版《白兔會》以及由電影移植改編而成的舞台劇本《三娘汲水》都在別妻的情節上作了

一點補充，主要是加上小二哥的一番「支持話」，令劉智遠別妻的決定變得「合理」一些。電影中的小二哥對三娘說：

三妹，李家本是炎涼地，馬逢羈困永難鳴。投軍尚可博微功，莫為恩情忘遠景。

也許有人認為劉智遠丟下妻子投軍是不近人情的決定，上述的修訂未知觀眾是否接受？此外，舞台版的劉智遠別妻臨行之時，向妻子說：

劉窮去後，養下女兒，由你發落，養下兒郎，千萬與我劉門留點骨肉，倘若你哥嫂逼你嫁人，三姐你……

言下之意是要三娘答允為劉門保留男丁，可能有人認為「養下女兒，由你發落」是重男輕女的封建思想。事實上，唐滌生是有根據的，查南戲《白兔記》（汲古閣本）第十三齣就有以下的唱詞：

（生）妻，你有半年身孕，養下女兒，憑你發落；養下男兒，千萬與我留下，是劉皓骨血。我若去後，無知哥嫂定然逼你嫁人。不強似劉智遠，切莫嫁他。勝似我

160

的，嫁了也罷。

話雖如此，我們細看後來的電影版《白兔會》，這句台詞已改訂為：「……你無論生下兒女，千萬與我劉門留點骨肉……。」而由電影移植而成的舞台劇本《三娘汲水》則是：「……你無論生下男共女，千萬與我劉門留點骨肉……。」顯然都是因應男女平權的思想而作出相應的改訂，如此修訂，觀眾又是否接受？可惜限於材料的不足，我們無法確認唐滌生有沒有參與電影版《白兔記》的修訂工作，但無論如何，這些細微的改動，在研究上都是極具啟發意義的。對讀不同的文本、歸納異同、對比分析，是深入地、全面地、立體地了解一齣戲的好方法。

161

第三場：瓜園分別

【佈景說明：衣雜邊瓜樹參天，雜邊角有石岩，為瓜精出沒之處，爆開山岩內有天書寶劍，劍上刻「此寶劍付與劉昂」七字，衣邊佈立體竹籬園門口，上寫「臥牛崗瓜田」五字，全景氣象陰森，柳外有明月[59]】

245 【排子頭一句作上句起幕】

246 【寶火公（年七十，白髮白鬚）衣邊台口掃落葉上介急口令】唉，七月七，乞巧節，[60] 低頭思既往，舉頭望明月，昔日做火公，喺李家莊打鐵，得罪李大娘，話我人老如燈滅，罰我守瓜園，故意將我撤，瓜園有瓜精，愛吸生人血，一年復一年，人煙久已絕，我飲罷了三杯，閒來掃落葉【一路掃回衣邊卸下介】

247 【智遠拈蟠龍棍快花上介台口花下句】為守瓜棚防盜竊，手中一棒代千兵。。瓜熟能收百擔糧，不愁衣食無餘剩。【力力古圓台介】

248 【三娘內場白】夫郎那裏【雙】【力力古上追圓台與智遠掩門四古頭雙扎架跌地介】起譜子

249 【智遠連隨放低棒扶起三娘白】三姐、三姐，智遠一年委屈，吐於今日，一時高興，未曾與

托小鑼

250 三姐辭行，三姐為何急到鬢髮蓬鬆，青衣未扣

251 【三娘一才嗔怨介白】劉郎夫，你手拈蟠龍棒，究竟與那個尋仇作對？

252 【智遠笑介白】哎，三姐，沙陀村內，智遠並無仇家，如何與人作對？

253 【三娘微嗔白】哼，無仇無怨，拈棒何用？

254 【智遠白】看守瓜園【包重一才】

255 【三娘食住重一才驚慌失色慢的的白】吓……看守瓜園？

256 【智遠笑介白】哎哎，今日有一件大喜之事，未曾告知三姐

257 【三娘愕然問白】吓，劉郎夫，喜從何來？

258 【智遠木魚】劉郎不辱妻房命，郎舅冤仇早已清。泰山死後多餘剩，分家猶未欠公平。

259 【三娘插白】吓，今日分咗家咩，點分法呀？

【智遠續唱】長房應把良田領

【三娘插白】好公道吖，咁二房呢？

【智遠續唱】三個魚塘屬二兄。

【三娘插白】哼，魚塘乃是乾塘，有不如無，唉小二哥日後自身難保[61]【着急】咁我呢？

【智遠白】三姐，你就好叻

【三娘白】我好即是你好啫，分到啲乜嘢啫？

【智遠續唱】六十畝田經劃定，瓜園由你再經營。。

【三娘重一才慢的的驚慌介白】吓?瓜園由我再經營【起寡婦訴冤中段唱】淚滿腮，訴君聽，罵一句絕倖嫂與兄，借薄田斷我情，瓜精每年每年奉祭一丁，偷教我郎我郎命喪妖精，奉勸君休領，何須熱血污荒嶺，只要淡薄再度過三春跳暮境，運來自有好光景【譜子重玩托白】劉郎夫、劉郎夫，開講都有話，好仔不論爺田地，好女不論嫁妝衣，何必為咗六十畝瓜田，甘把殘生斷送呢

【智遠白】唏，三姐、三姐，不提起瓜精猶可，提起瓜精，待我把古人細向今人說【長二王下句】昔日劉邦起義兵，路過北邙逢絕境，山中藏毒蟒，雙目似銅鈴，白馬長嘶驚魅影，八千子弟淚頻傾，劉邦拔劍傷蛇命，終把山河一統，漢高祖後世留名。。[62]還有個季寶遇

金神，陳太僕斬狐梅嶺。 63

268 【三娘白】唉，劉郎夫，他是古人，你是今人，古今焉能相比呢？唉，倒不如回歸去罷【介】

269 【智遠口古】三姐，劉邦姓劉，劉智遠亦係姓劉，劉邦斬白蛇而得帝主之銜，或者我劉智遠斬瓜精日後有霸主之稱⋯【一才】所謂將相本無憑，皆由天命。

270 【三娘一才掩口失笑介口古】劉郎夫，跟我番去罷啦，去啦，世間只有綠蟻南柯夢，焉有看瓜能獲帝王名⋯【拉智遠向雜邊行】

271 【智遠口古】三姐，你放手啦，劉窮劉窮，何日稱雄，我若不入瓜園，豈不是招人話柄。【拖回三娘向衣邊行介】

272 【三娘重一才正容口古】劉郎夫，你見否我腰圍不似從前瘦，你忍唔忍心撇下了妻孥博後評⋯【緊拖智遠白】你唔去得，你唔去得

273 【智遠略爽流水南音】劉郎力可與雷拼。烏錐力比風還勁，記否我伏了紅鬃跪地鳴⋯

274 【三娘如夢初醒微微點頭接唱】夫婦原同鴛鴦命

275 【智遠緊接】妻你粗身何必受虛驚。

276 【三娘緊接】緣何夜入虎狼阱

【智遠緊接】唉，不投虎穴試問怎求榮。。

【智遠緊接】快收聲。你生兒育女我要擔承。。

【三娘略催快接】哀哀請【掩面哭介】

【三娘緊接】自有糟糠能照應

【智遠緊接】愧無面目倚靠泰山傾。妻你歸治盤飱來接應【吊慢】來接應，待我飽餐戰飯[64]【一

才轉花半句】鬥一鬥柳妖梅精。。不信瓜園曾有妖魔藏【一才】你兄嫂厲如雙魅影。。

【三娘一才慢的的作苦微微點頭白】唉，劉郎夫【花下句】我都知道一年三百六十日，你幾曾有日得安寧。。深深一拜向泉台【跪哭】願爹娘保佑兒夫命。。[65]【拉嘆板腔介】【譜子托小鑼

【智遠扶起介白】三姐、三姐，你聽我講，唔好喊，當年小二哥贈我一碗飯、一壺酒，送到瓜園，駛我博一個飛黃騰達美前程，我得個如花似玉妻，三娘你歸去為我預備[66]達美前程，再不會受人閒氣，何必哀哀痛哭，令人氣短呢

【三娘苦笑點頭白】劉郎夫，你千萬保重至好

【智遠白】三姐請回【食住小鑼送三娘雜邊台口下介】

【火公食住此介口衣邊台口上仰觀天色覺冷介】

287 【初更突然起風行雷閃電，燈色轉慘綠，效果注意】

288 智遠拈回棒快點下句】風搖葉落夜蟲鳴。。月被雲遮秋雨勁。【力力古快圓台介】

289 火公食住衝前一攔兩攔三攔四古頭雙扎架完氣喘喘問白】誰人闖園？

290 【智遠白】李家莊三姑爺劉智遠

291 【火公緊接白】瓜園進不得

292 【智遠白】可是有狼

293 【火公白】無狼

294 【智遠白】有虎

295 【火公一口氣喘白】無虎，無狼無無虎，可是有瓜精食人，入一個，少一個，入一雙，少一雙，唉吔姑爺，你……你進不得，進不得

296 【智遠一才白】吖，園中有青面妖，我手上有護身龍，怕牠則甚[67]【推火公掩門跌地舉棒欲

297 【火公先鋒鈸撲執智遠棒三搭箭褪前褪後跪單膝介】【智遠執火公一抆冇頭雞過雜邊力力古

入介】

衝入園內介】

167

【起風行雷閃電眨燈介】

【火公伏地雙手以袖蓋頂震介】

【大開邊，火餅雜邊底景山岩頂爆出小瓜精（北派扮青面獠牙特別服裝）在石岩上跳躍向智遠挑逗介】

【智遠除海青在地拈棒上石岩追瓜精下，一棍、兩棍、三棍，挑瓜精起旋子完，一棒打瓜精搶背埋石岩介，智遠拈棒衝前一棒打在石岩上，火餅石岩爆開介】

【瓜精乘機級翻衣邊入場下介】

【智遠從石岩內抽出劍台口讀白】五百年後此劍付與劉晶，[68] 此劍付與劉晶【拔劍單三才扎架哈哈哈三搭箭笑介】

【大開邊，衣邊底景石岩上火餅再爆出瓜精，跳躍向智遠挑逗介】

【智遠持劍衣邊追瓜精下介】

【風停雨靜，燈色逐漸轉明，譜子小鑼介】

【三娘拈食格籃食住小鑼上介見火公匍伏在地，行埋輕輕一拍火公介】

【火公重一才跌地驚叫白】唉吔，瓜神饒饒命

168

309

【三娘掩口微笑白】火公、火公，不用如此驚慌，你家三娘在此

310

【火公一才白】吓，哦，原來是三姑娘【急急爬起身口古】三姑娘、三姑娘，初更打過，何

311

以你身披寒衣，手攜酒食，獨個行來，不怕更闌人靜。

【三娘口古】火公，你家三姑爺，夜守瓜園，腹中飢餓，故此我親攜酒食，送到園中，聊敍

312

夫婦之情。。【欲行介】

【火公攔介口古】咳咳，三姑娘，別人不知瓜精厲害猶自可，你你你萬不能故犯明知，自傷

313

其命。【一攔兩攔三攔白】去不得，去不得，年輕人不知死活，唉吔，奴才嘛，又要跪下

來了【跪攔介】

【三娘悲咽白口古】唉吔，火公、火公，你讓開啦，有道是夫妻好比同林鳥，斷不能一葬瓜園

314

一獨鳴。。【繞路而行介】

【火公牽衣白】三娘【快二王下句】一陣狂風捲落葉，瓜園內喊殺連聲。。【序】風動鬼神驚

315

【曲】怕只怕血濺蕉林，白骨已無餘剩。【包一才】

【三娘食住大驚白】吓【快花下句】一陣風來驚掩袖，莫不是兒夫血味腥。。含悲帶淚闖瓜

園，何必夫死獨留鰥寡命。【先鋒鈸闖園，火公攔被三娘一推掩門跌地，衝入園門自己跌

跤地，此介口煩二人認真一度】

【火公白】唉吔，入一個少一個，入一雙少一雙，我要報知大爺，領回白骨【雜邊衝下介】

【恐怖鑼古】

【三娘在園內一路驚慌一路叫白】劉郎【介】智遠【介】劉郎【介】智遠【介】重一才見地上之蟠龍棍及海青慢的的驚震跪在地上拈起海青一才抱實悲咽白】唉，劉郎、劉郎，衣在人亡，正是，未曾月夜尋夫骨，[69] 先攬郎衣喊幾聲【啞相思鑼古攬海青啾咽介

【智遠捧劍攜兵書食住啞相思鑼古上介，在三娘背後細聲叫白】三姐、三姐【琵琶托譜子

【三娘的的逐下打抬頭如痴似夢白】吓，耳畔聽得劉郎呼喚，是人是鬼，是人叫我三聲，一聲高似一聲

【智遠白】三姐、三姐、三姐

【三娘食住回身，智遠先鋒鈸撲埋二人相擁對跪哭相思介】

【三娘痛撫智遠面悲咽白】今夜重見劉郎，全仗我爹娘庇祐，劉郎、劉郎，你進得園中，有何所見？

【智遠乙反流水南音】一更微雨打山青。二更風起雨淋鈴。。。三更妖怪佢嘅來頭勁

170

325 【三娘緊接】蟻命如何共妖拼。呢

326 【智遠緊接】一棍劈開黃石嶺，得把龍泉寶劍註分明。。。四更妖怪回桃徑

327 【三娘緊接】郎你筋疲力竭試問怎能勝。呢

328 【智遠緊接】一劍劈開黃沙井，得部天書教陣形。。

329 【三娘略快接】迷津醒

330 【智遠緊接】他日統雄兵。

331 【三娘緊接】奉郎酒食敍溫情。。睇斤白酒把郎孝敬，一盤冷飯凍如冰。

332 【智遠一見接唱】冷飯菜汁好似人食剩嘅【吊慢】人食剩嘅【食介】

333 【三娘悲咽接唱】聞語傷心淚復凝。。【拉腔收譜子托白】唉，劉郎，我一日只得白米一斤，

334 【智遠一才吐飯介白】吐【口古】呢碗飯，係我瞞住哥嫂，向佢廚下偷來，雖是殘羹，夫郎也只好將將就就已是難餬兩口，呢一碗飯，我從今以後都唔食叻，三姐、三姐，我有了寶劍兵書，若不立志投軍，豈不是負了煌煌天命。

335 【三娘愕然悲咽口古】劉郎夫，在家縱少出頭日，可是天涯何處有前程。。

336 【智遠口古】三姐，我昨日在臥牛崗上聞得人哋話太原汾州，[71]岳藩王招兵買馬，天生我有

用之才，何必自葬於沉沉暮景。

337 【三娘一才慢的的苦笑點頭口古】唉，兵書寶劍皆天賜，我何忍為了恩情誤美名。。【悲咽白】夫郎幾時動身？【起古譜萬象巍峨前序】

338 【智遠白】三姐，我話去便去，就此起程，三姐保重【拾回書劍並將海青搭回身肩介】

339 【三娘一才哭白】夫郎【起萬象巍峨中段唱】乞巧相睽別嘆夫婦淚滿桃徑，淚雨飄飄秋雨兩
未停

340 【智遠接唱】睽別了嬌妻去當兵，辛酸顧影，忍痛去求榮風雨滿路程

341 【重玩一兩次作序攝悲咽白】三姐，三姐，我此去有三不回

342 【三娘白】那三不回？

343 【智遠白】不發跡不回，不做官不回，不報得李洪一夫婦冤仇不回

344 【三娘苦笑點頭白】夫婦間可有離情說話？

345 【智遠哭白】三姐，劉窮去後，養下女兒，由你發落，養下兒郎，千萬與我劉門留點骨肉，

346 【三娘接唱】貞操永繫愛情，佇候我夫回程
倘若你哥嫂逼你嫁人，三姐……你……你……

72

【智遠接唱】盼魚鴻互報消息相應，不須背我吞聲

【三娘接唱】唉，難勝、難勝，一旦釵分孤單怕寂靜

【智遠接唱】白馬、白馬歸來看簪纓

【三娘接唱】偷向玉宇重復拜，佑我夫君去博前程

【智遠白】三姐請回，三姐請回

【三娘白】唉，正是送郎千里終須別

【智遠白】何必要一回灑淚一叮嚀【黯然衣邊台口下介】

三娘食住譜子入園內收拾盤杯介

【火公食住此介口拉洪一、大嫂、洪信雜邊上介】

【洪一口古】火公，你講啲說話真唔真㗎，入一個冇一個，入一雙冇一雙，豈不是連傷三命。

【火公白】兩命啫，邊處有三命呀

【洪一白】呸，三丫頭肚裏便有一個吖嗎

【大嫂暗喜詐喊介口古】唉吔，係咁就真係飽死瓜精，傷害人丁，等我喊番幾聲，唸番句經，從今以後，冤仇冇清。。

360 【洪信一才怒目視大嫂憤然白】嗳

361 【三娘拈食籃慢慢從籬門行出介】

362 【洪信一才見三娘先鋒鈹撲埋攬三娘白】三妹、三妹

363 【洪一打火公鬧其眼盲介】

364 【洪信悲喜交集介白】三妹【花下句】捨我更誰憐弱質，抱妹狂呼淚未停。。瓜精不食可憐人，妹夫緣何無蹤影。

365 【三娘白】小二哥不必掛心，你妹夫經已別了妻房，投軍遠去

366 【洪一一才白】吓，劉窮去咗投軍，等一等先【急向大嫂咬耳朵介】

367 【大嫂又向洪一咬耳朵介】

368 【洪一嘻嘻笑介口古】好三妹，分家之時，我曾經將六十畝瓜田撥咗俾劉窮，當如係你嘅，佢已經接收咗叻，你承唔承認。

369 【三娘苦笑口古】夫婦原同一體，佢應得你就係我應得你，明知瓜田係荒地，我都唔會向你發出反悔之聲。。

370 【洪一口古】三妹，你已經有咗六十畝瓜田，每日一斤米應該取消啦，住緊間屋應該俾番過

174

我啦【介】我而家戥你擔心嘑，你丈夫又去咗叻【加重】你以後係唔係想靠吞口水嚟養命。

371【三娘重一才這個介】

372【洪信憤然口古】大哥，三妹冇咗佢自己嗰份，都重有我嗰份【一才】我寧願不娶妻[73]【一才】長養妹【一才】你慌佢為兩餐駛向你夫婦跪地哀鳴。。咩

373【大嫂口古】唉吔二叔，你點養得個妹起呀，依照老爺嘅遺囑，你所得嘅係魚塘三個，唉，真係唔好彩叻，沙陀村十個魚塘九個乾，魚無水又焉能活命。

374【洪信一才白】吓，我亞爹幾時有遺囑？

375【火公口古】係嘫，我聞得太公太婆生前都唔會寫字嘅，又點會有遺囑分派，筆墨寫明。。

376【洪一唥嚸口古】也冇呀，亞爹唔會寫字，我會，亞爹報夢叫我咁分嘅，佢講一句，我錄一句，如果你唔信嘅，就掘開墳墓，拖出爹娘作證。。[74]啦

377【洪信重一才慢的的口古】大哥，好仔不論爺田地，你即管要埋佢啦【介】三妹，我哋番去清茶淡飯，都重可以勉保安寧。。【扶三娘欲行介】【琵琶譜子】

378【洪一喝白】三丫頭番嚟【介】吓，淡飯清茶，也瓜田有米出嘅咩，也魚塘有茶採嘅咩，無米無茶，搵啲乜嘢嚟清茶淡飯，米呢，我亦有，茶呢，我亦有

【大嫂作狀白】唊，大相公，你癲咗咩，你做乜嘢事幹要對三姑娘講埋晒呢啲掘情説話，就算佢抵得，我做亞嫂嘅都唔抵得，有米亦要養佢，有茶亦要養佢嘅

【洪一嘻嘻笑介白】嗱，你估我唔知咩，不過三妹重青靚白淨，駛乜食我哋嘅清茶淡飯，如果肯改嫁別人，包管有大魚大肉【一才】

【三娘嫁住一才悲咽白】大哥，我生是劉門之人，死是劉門之鬼，只有蓋棺之日，永無改嫁之時 76

【洪一一才火介白】吓，如果你唔肯改嫁，重要食我茶飯嘅，就要依我四條門路

【三娘白】邊四條門路

【洪一白】向三十三天玉皇大殿飛昇

【三娘白】上天無路

【洪一白】落十八層地獄向閻王報到

【三娘白】落地無門

【洪一白】第三還是好好嫁人

【三娘白】決不改嫁

390 【洪一白】第四，你聽住，日間擔水三百擔，夜晚挨磨到天光

391 【三娘重一慢的的作苦介】

392 【洪信食住一才舉拳欲打洪一被火公攔住介】

393 【洪一白】三丫頭，你想點，講啦，老實講嚡，呢六十畝田都重有兩隻爛瓜吁，都係你嘅，老公唔喺處，冇頭冇主都要俾番我代管，除非你生下嘅係男兒，然後至有權承接【突然笑白】嘻嘻，三妹，你都係改嫁好

394 【三娘哭白】唉，瓜田都唔係我嘅，重有乜嘢倚靠呢【花下句】我寧願日間擔水三百擔，夜夜捱磨到天明。。二郎莫與大郎爭，苦樂由來皆天命。

395 【大嫂白】唉吔，三姑娘，做亞嫂嘅唔為你着想，重有邊個為你着想吁，你既然要夜夜挨磨咯，就不如索性搬埋去磨房住啦，你怕靜咩，搵火公陪你啦，去啦

396 【三娘白】多謝大嫂【與火公下復上拉洪信入場介】

397 【洪一口古】大娘子，女人邊處捱得㗎，我包管唔駛一個月啫，三妹又著嫁衣，紅鸞照命。

398 【大嫂口古】咮，擔水有乜嘢咁辛苦呀，唔會一路擔一路抖咩，呢，等我叫人做一對尖底嘅水桶，㖇唔穩嘅，等佢抖都冇得抖，唔駛三日就要改嫁，我哋又可以收番一筆禮金與共人

情。

【洪一白】妙極、妙極【花下句】枕邊賢淑婦，竟是智多星。⋯⋯[77]【同下介】

【落幕】

註釋

59「柳外有明月」的佈景指示，舞台上常見對「明月」有不同的處理。據火公的唱詞（唱詞序號246）有「七月七、乞巧節」之句，佈景指示的「明月」應是形如「⚪」的「上蛾眉月」（waxing Crescent moon）。

60 南戲《白兔記》沒有說明夫妻分別是在七月七日乞巧節，唐滌生特別強調這個日子，估計是要借七夕牛郎織女的傳說，間接暗示劉智遠與三娘也是聚少離多。

61 此處補一句「小二哥日後自身難保」，為三娘日後在李家無人照應伏下一筆。

62「高祖斬白蛇」，見《史記·漢高祖本紀》，說劉邦未稱帝前曾在道中斬殺白蛇，傳說劉邦是「赤帝之子」，而被斬的白蛇則是「白帝之子」。

63「季寶遇金神」及「陳太僕斬狐梅嶺」兩句，互參南戲《白兔記》（汲古閣本）第十一齣，是三娘的唱詞：「官人，奴家有個古人，比與你聽。不記得梅嶺陳辛，季寶遇着金神，此事無虛詐。」唐滌生可能移用南戲唱詞中的典故。但南戲唱詞是三娘以「梅嶺陳辛，季寶遇着金神」為據，說服丈夫不要冒險入瓜園，但唐滌生則改由劉智遠以此典事為據，安慰妻子雖進瓜園仍可逢凶化吉。要了解南戲唱詞中「梅嶺陳辛」的相關

典故可參考洪楩《清平山堂話本》〈陳巡檢梅嶺失妻記〉及馮夢龍《喻世明言》〈陳從善梅嶺失渾家〉，故事發生在宋代，話說陳辛考中進士，授廣東南雄沙角鎮巡檢司之職，乃攜同妻子赴任，途經梅嶺，猢猻精申陽公見陳妻貌美，用妖法將陳妻攝入洞中。後來紫陽真人收伏申陽公，陳辛與妻子得以團聚（按：南戲《白兔記》安排五代時期的李三娘用宋代的典故，前人預用後人典故，似未恰當。唐滌生《白兔會》的唱詞是「陳太僕斬狐梅嶺」，唱詞中只有「陳」和「梅嶺」兩個關鍵詞與「梅嶺陳辛」有關，但話本小說中的陳辛並不是太僕，陳辛失妻的故事也沒有「斬狐」的情節，未知唐氏在唱詞所用的是不是另一個典故，未詳，待考。又「季寶遇金神」未詳典出何處，待考。

以兄嫂比妖魔：人之計毒心險，比妖魔更可怕。

受人恩，千年記。重提小二哥寒夜送酒送飯的往事，重情念舊。

唱詞序號255-284，取材、改編自南戲《白兔記》（汲古閣本）第十一齣：「（生）三姐，是你哥嫂請我吃的。吃酒不打緊，還有一椿喜事。（旦）喜從何來？（生）把家私三分均分。（旦）那三分？（生）大舅夫妻一分，二舅夫妻一分，分一分與我。不是分與我，只因沒有陪嫁妝奩，分與你。（旦）分在那裏？（生）臥牛岡上六十畝瓜園，被小人偷瓜盜果，取護身龍過來，待我去看瓜。（旦）不說起看瓜猶可，若說起看瓜，正中了哥嫂之計。（旦）怎麼中他計策？（旦）那瓜園中有鐵面瓜精，害人性命。我爹爹在常時宰殺豬羊，祭賽瓜精。自從爹爹死後，無人祭賽他，日間現形，食啖人性命。官人，只怕你去時有路轉無門。（生）不說起瓜精猶可，若說起瓜精，惱得我一點酒也沒有了。就把古人比着你聽。（旦）那個古人？（生）昔日漢高祖姓劉名邦，也是徐州沛縣人氏。身充亭長，聚集義兵，殺奔淮上，經過北山見一木牌，上書着大字：『此山有一蟒蛇。食啖人性命。前軍不能退，後軍不能進。』那高祖徑奔此山，果見一蟒蛇，身長數丈。張牙舞爪，兩眼似銅鈴，口如血盆。那劉邦側身躲過，腰間取出青鋒寶劍，搜！一劍分為兩段。後來做了帝王之分。（旦）他是古人，你怎麼學得他？（生）他也姓劉，我也姓劉。男子漢不入虎穴，焉得虎子。

我妻，待要去平伏了瓜精，才見我手段。若被瓜精吃了，一來出脫你，二來免受你哥嫂之氣。快取護身龍來。（旦）官人，瓜精厲害，休要去。（生）你是個婦人家，說這般輸機話。我為人頂着天地神明，生長在三光下。平生不信邪，平生不信邪，心正可去也。總然有鬼吾不怕。（旦）你後生家，說這般過頭話，神鬼誰不怕？怕你五行乖。官人，奴家有個古人，比與你聽。不記得梅嶺陳辛，季寶遇着金神，此事無虛詐。我哥哥使計策，奴家苦恨他，怕你死在黃泉下。他那裏有鬼，去不得。（生）他那裏有邪魔，俺這裏偏不怕。（按：「生」是劉智遠，「旦」是李三娘。）

67 「護身龍」，指長棍。

68 「暠」即「皓」，劉智遠即位後（後漢開國皇帝）改名為「暠」。

69 此句「泥印本」沒有「尋」字，句意欠完整，今據「油印本」補訂。

70 一語雙關，「呢碗飯，我從今以後都唔食吠」。既説不吃眼前這碗飯，更以「從今以後」暗示再不受別人冷待，再不寄人籬下。這種口白最難見功夫。

71 南戲《白兔記》的劉智遠投軍「邠州」，唐滌生改為「汾州」。查邠州在陝西省，汾州在山西省。

72 此處先留伏筆，到尾場劉智遠撮合小二哥與郡主的姻緣。

73 此處伏一筆，將來劉智遠撮合小二哥及三娘與郡主相認。

74 以開掘先人山墳為要脅，小二哥及三娘只好啞忍。

75 與逼寫分書一樣，李大嫂擅長陰毒計，此處表面上是維護三娘，實在是要坑害她。

76 三娘雖未知生男還是生女，已決定不改嫁。

77 唱詞序號382-399，乃取材、改編自南戲《白兔記》（汲古閣本）第十六齣：「（淨）若不嫁人，依我四條門路。（旦）那四條門路？（淨）一條，三十三天、玉皇殿上捉漏。（旦）交我上天無路。（淨）二條門路，去十八層地獄，閻王殿前去淘井。（旦）這是入地無門。（淨）第三條，早早嫁人。（旦）決不改嫁。（淨）第四條，

日間挑水三百擔，夜間挨磨到天明。（旦）奴家願從第四條門路。（淨）堪笑非親卻是親，把你做乞丐看承。劉郎去了無音信，何不改嫁別人？你若不依兄嫂說，打交身軀不直半分。（合）從今後挨磨到四更，挑水到黃昏。……（旦）好笑哥哥人不仁，不念同胞兄妹情。劉郎去了無音信，何故改嫁別人？況兼奴有身懷孕，再嫁傍人作活文。（合）奴情願挨磨到四更，挑水到黃昏。哥哥嫂嫂沒前程，苦逼奴家再嫁人。日間挑水三百擔，夜間挨磨到天明。（旦下。淨、丑吊場）老婆，回奈賤人執性不肯，情願挑水再挨磨。我如今使個計策，做一雙水桶，兩頭尖的橄欖樣，交歇又歇不得，一肩直挑在廚下去。（丑）水缸鑽些眼，水流了出來，越挑越不滿……。（按：「淨」是李洪一，「旦」是李三娘，「丑」是李大嫂。「合」則是後台合唱幫腔。）又「枕邊賢淑婦，竟是智多星」（唱詞405），寓貶於褒，反諷深刻。

第四場〈磨房分娩〉賞析

三娘與丈夫分別後，仍依兄嫂，但生活艱難。兄嫂為逼三娘改嫁，屢施虐待，要三娘天天汲水、夜夜挨磨，臨盆亦不借木盆剪刀，三娘無奈咬臍產子，誕下男嬰，取名「咬臍郎」。兄嫂又欲加害劉門骨肉，幸得火公相助，願意為三娘送子到汾陽與劉智遠相會，小二哥見火公年老，當不勝路途艱苦，乃毅然負上千里送子之責。三娘為了孩子的安全，只好答允，與剛出生的「咬臍郎」依依惜別。

這一場戲，電影版本在三娘推磨時加了一支小曲「得勝令」，八十年代吳君麗領導的「新麗聲」重演此劇，也在此處加寫一支「江河水」，但開山演出的劇本，卻是沒有這些唱段的。這一場戲雖沒有所謂「主題曲」的重點唱段，但卻是非常好看、極有戲味、極有張力的一場戲。這場戲主要是由正副兩位花旦做對手戲：三娘弱質，大嫂險毒，二人以大量「口古」對答，十分緊湊。大嫂句句尖酸刻薄，三娘句句淒楚求憐。觀眾看到大嫂盛氣凌人，無不咬牙切齒，髮上衝冠；看到三娘受盡折磨，則無不灑同情之淚，感同身受。大嫂絕情，連木盆、剪刀都不肯借

用，致令三娘要在生產時以口斷臍！因沒有木盆盛水，初生孩子無法洗去身上的血污。三娘在臨盆時對大嫂說「唉，亞嫂，同是婦人家，你唔可憐我重有邊個可憐我呢」，這句對白，很有力地從反面表現出李大嫂對三娘完全沒有同情心、同理心。三娘生產時請她幫忙，她居然出言詛咒：「懶理你呀，害鬥害嘅啫，你害得我咁慘，鬼唔望你橫生逆產。」真是口毒如酖。三娘向她借木盆，她又推託「邊處有盆呀，散鬼晒叻，未曾箍番」；三娘向她借剪刀，她又說：「冇呀，邊鬼處重有鉸剪呀，上個月俾亞牛仔偷咗去換糖食叻。」參考南戲《白兔記》（汲古閣本）第十九齣，可以看到以下唱詞：

（生兒介）嫂嫂，借腳盆來使一使。（丑）散了，不曾箍得。（旦）把身上衣服展乾了罷。嫂嫂，剪刀借來使一使。（丑）小廝偷去換糖吃了。

唐滌生在編改時，對古舊的南戲唱詞有取有捨，真如驪口探珠，能巧妙地既保留南戲原唱詞的精神特色，又同時以二十世紀中葉的日常口語進行改寫，唱詞到了今天都仍然是活生生的語言、活生生的意思；在這一層意義上看唐滌生「活化」南戲，是很有意思的。

在《白兔會》中，李大嫂這個大反派角色，對演員是一大考驗。當年《白兔會》開山時由擅

183

演潑辣戲的鳳凰女演李大嫂，真是不作第二人想，可見唐滌生為劇團開戲，每能充分發揮演員的專長，主要角色都是相體裁衣，效果自然理想。難怪當年演李洪一的波叔（梁醒波）說《白兔會》應改名為「鳳凰會」，意思是鳳凰女演李大嫂演得非常成功。讀者現在還可以在電影《白兔會》中欣賞到鳳凰女與吳君麗這一幕精彩的對手戲。

我們也可以在這一場戲看到唐滌生在情節改編上的高明手段。按南戲《白兔記》的劇情，是兄嫂要溺死咬臍郎，幸好火公救了孩子，還仗義為苦命的三娘把孩子送到并州與劉智遠相會。唐滌生則改由小二哥送子，合理之餘，更為劇團中的小生多加了若干戲份。唐滌生在火公提出要為三娘送子之後，即由小二哥接上一段台詞：「火公年登七十，點能夠捱得雨雪風霜，我愛妹情深，那怕遙遙千里，三妹，交個仔俾我啦，骨肉還人，責由我負。」順水推舟，舉重若輕，一下子就把原劇的「火公送子」改為「二郎送子」，換影移形，嫁接得流暢自然，手段之高明，幾無斧鑿之痕跡。二郎送子，三娘感激，唱詞「抱兒泣向哥前跪，謝你情深護愛奴」，一字一句一血一淚，真是情真意切，催人淚下。大哥、二哥，與三娘都是同胞兄妹，但一者惡毒，一者仁義，兩相對比，忠與奸兩個形象，都極其鮮活。此外，泥印本在這一場保留了二郎的一段「反線中板」，這段唱詞既能充分反映二郎仗義之情，又能合理地預先交代二郎送子在途

184

中遇到的種種困難：

【略爽反線中板下句】兄嫂狼狽為奸，弱妹如囚待決，何忍聽母哭兒號。。願抱小孩兒，渡過萬水千山，路上何愁無乳哺。【一才】若見婦人家，抱兒行陌上，我當向佢跪拜哀號。。倘若未憐人，我便三步一低頭，佢行一步時我跪一步。為活小孤雛，乞食汾陽地，又何惜為僕為奴。。【催快】哭破九州藩王府。還人骨肉未辭勞。。【花】再把斷腸消息寄征人，催動燕歸故土。

但現在的演出版本總把這段中板刪去，只唱滾花下句：「願渡千山和萬水，還人骨肉未辭勞。。」在塑造人物的考慮上，如此刪節，是十分可惜的。

不過，原劇本在鋪排交代上亦有未盡善美之處：小二哥在三娘分娩後直到踏上送子之途，都沒有問過孩子的名字，但下一場當他到汾陽找到劉智遠時，卻能說出孩子名喚「咬臍郎」，如此安排，前後戲文有疏失針線之嫌。電影版《白兔會》以及由電影移植而成的舞台劇本《三娘汲水》已經為此補上小二哥在送子前與三娘的一小段對話。小二哥問三娘：「……你打算將佢改個咩名呢？」三娘答：「叫做咬臍郎。」小二哥再問：「咬臍？乜改個名咁古怪㗎？」三娘再向他

交代命名的原因。如此安排，下一場當兩郎舅見面對話，談及孩子名字時，才有依據。筆者曾向當年開山演員阮兆輝先生請教，得知首演時已發現此漏洞，在編劇唐滌生的同意下，由演員在磨房補問了孩子的名字。

第四場：磨房分娩

【佈景說明：雜邊立體門及窗，衣邊立體大磨，室內有破牆隔住，內有電咪】

400 【三娘企幕挨磨介】

401 【排子頭一句作上句起幕】

402 【三娘推磨不動頹然伏於禾桿之上花下句】無計解開眉上鎖，難堪日夜兩煎熬。。懸樑怕壞腹中兒，逃亡怕誤魚鴻到。[78] 【譜子白】唉，樑上掛木魚，苦打無休歇，啞子食黃連，有苦向誰說【介】自從劉郎去後，我日間擔水，夜晚挨磨，先一兩個月姑嫂都重有講有笑，呢一兩個月，嫂嫂反面無情，將我時常打罵，唉，已到足月之期，行動尚且艱難，試問怎能……挨……磨呢[79]【再推磨不動伏磨按而泣介】【快譜子小鑼】

403 【大嫂凶神惡煞上介台口急口令】吓呀，發瘋出面好發瘋落肚，當日相公唔識寶，分個瓜園俾賤婦，點知石地出南瓜，秧地出老虎，佢生女還好，生仔呢，浸落池塘食泥土，無毒

不丈夫，有毒至謂之【介】雌老虎【三字包小鑼入介見三娘伏泣拈牆邊之爛藤打介白】偷懶

吓嘩【雙】

404

【三娘跪地哀叫白】亞嫂……

405

【大嫂口古】哼，講一句説話有輕重之分，明知唔揸得嘅叻就唔好講，講得出口嘅就唔好做唔到。

406

【三娘悲咽口古】亞嫂，係我講過寧願日日擔水，晚晚挨磨嘅，我唔係唔想揸㗎，我又點料得到今日腰圍臃腫，難以推動厘毫。。

407

【大嫂口古】唉吔唉吔唉吔，有咗身己，都料唔到大肚嘅，你哋聽見過未？唉吔，我保你大叻三姑娘，拜你咯三皇姑，你當時一啖應承咗改嫁唔係好囉【火介】你而家唔係害自己呀，聽害到亞嫂。咋

408

【三娘悲咽口古】唉，亞嫂，同是婦人家，你唔可憐我重有邊個可憐我呢，亞嫂，我何曾害過你，我雖然唔好命，亦都算得係一個百依百順嘅好小姑。。

409

【大嫂白】你冇害我【雙】禿頭爽中板下句】害到我夜難眠，食而無味，夫婦間屋閉家嘈。。瓜園外約法三章，嫂為姑憐，暗向我夫郎擔保。夜無一籮穀，日無三百擔，我要代你補夠

188

厘毫。。你都算夠黑心，故意偷懶停磨，無非係想借刀嚟殺嫂。【一才】倘若食無糧，室無貯水，大相公會打罵奴奴。。【轉花】千斤擔，嫂肩承，你是否怠工欲把冤仇報。【打三娘

410 介】

【哀叫白】嫂……幫我……嫂……

【三娘花下句】臨盆慘受無情棒，催生如着斷腸刀。。呼天不應地不聞，嫂在身旁無照顧。

411 【大嫂懶洋洋擔竹椅坐於一旁白】懶理你呀，害鬥害嘅啫，你害得我咁慘，鬼唔望你橫生逆產【包一才】

412 【三娘食住一才白】唉吔【捧腹力力古入破牆後介】

413 【琵琶譜子作高潮式的急奏】

414 【三娘隔牆白】亞嫂、亞嫂……借個盆我【重音樂】

415 【大嫂白】邊處有盆呀，散鬼晒叻，未曾箍番【重音樂】

416 【三娘於重音樂聲中喘息白】亞嫂亞嫂……借把鉸剪我【重音樂】

417 【大嫂白】冇呀，邊鬼處重有鉸剪呀，上個月俾亞牛仔偷咗去換糖食叻【重音樂劃然停止】

418 【大笛斗官喊介】

【大嫂白】吓，三姑娘，我都未曾同你搵到鉸剪咋，做乜你咁快就蘇咗

【三娘白】唉，用口斷臍[80]

【洪一食住此介口卸上，火公鬼鬼祟祟跟上閃在樹後偷看動靜介】

【大嫂一才白】吓，用口斷臍【介】姑娘，你生下是男是女？

【三娘白】多謝皇天，劉門有後

【大嫂一才白】吓，仔嚟喋【一眼見洪一在門外先鋒鈸拉洪一台口口古】唉吔，大相公，千日都係你講錯説話吶，三丫頭而家生咗個仔呀，你話點算好。吁

【洪一口古】哼，重話叫你看住佢添，點解你唔趁佢個仔將近投胎嘅時候，喝番佢轉頭呢，瓜田而家每日出瓜三五擔，如果俾番過佢，豈不是功虧一簣，心力徒勞。。

【大嫂口古】咁就有辦法嘅大相公，你聽朝一早嚟，話抱佢個仔去拜外祖，經過水塘，詐諦跌一交，搣咗個仔落水唔係算數。囉[81]

【火公一才注意介】

【洪一口古】唉，你點話就點啦大娘子，自認一生錢作怪，半世老婆奴。。【與大嫂下介】

【大笛斗官喊介】【云云】

【三娘抱斗官上介】

【火公當洪一、大嫂入場後先鋒鈸撲入磨房搶斗官介】

【三娘白】唉吔火公火公，你搶咗我個仔做乜嘢吖，俾番我啦【先鋒鈸搶回斗官介】

【火公悲咽口古】三娘，仔，係你嘅，係應該你抱嘅，但係我怕你抱得埋今晚，抱唔埋聽朝早。

【三娘重一才慢的的口古】吓，火公，你講乜嘢話？劉家一點親骨血，邊個都唔抱得去嘅，

【洪信擔柴上過門一望見狀愕然入看介】

【火公爽乙反木魚】佢三聲落地生來苦，引得豺狼逐血污。我適才躲入花間路，聽得大爺夫婦有謀圖。。佢話明朝抱兒拜外祖，借將池水溺無辜。我願把骨肉交還佢親生父，唉，我嘅年雖老，苟延殘喘重可以跋涉長途。。【先鋒鈸搶斗官與三娘糾纏介】

【洪信一才悲憤白】火公，你行開【介】【口古】火公年登七十，點能夠捱得雨雪風霜，我愛妹情深，那怕遙遙千里，三妹，交個仔我啦，骨肉還人，責由我負。

【三娘一才慢的的喊介口古】二哥、二哥，子離母胎才轉眼，你何忍要我骨肉仳離隔兩途。。

82

【洪信悲憤口古】三妹，忍一時之痛，還可望他日團圓，唔通你願把骨肉親生餵狼虎。咩

【三娘喊介口古】唉，火公年老兄年青，試問又點抱得個初生孩兒穿州過府呢，留又係死，

去又係死，不如等我兩母子死在青廬。。

【洪信白】三妹【略爽反線中板下句】兄嫂狼狽為奸，弱妹如囚待決，何忍聽母哭兒號。。【一才】若見婦人家，抱兒行陌上，我當[83]

願抱小孩兒，[84]渡過萬水千山，路上何愁無乳哺。倘若未憐人，[85]我便三步一低頭，佢行一步時我跪一步。為活小孤雛，

乞食汾陽地，又何惜為僕為奴。。[86]把斷腸消息寄征人，催動燕歸回故土。。【白】三妹，俾個仔我啦【催快】哭破九州藩王府。還人骨肉未辭勞。。【花】再

【火公白】三娘，將個仔交俾小二哥啦，唉，正是忍得一時痛，能求母子安，三娘、三娘，而家都將近五鼓叻

【三娘花下句】抱兒泣向哥前跪[87]【介】謝你情深護愛奴。。他年骨肉有團圓，結草銜環將恩報。。【交斗官與洪信介】

【洪信抱斗官快點下句】捨死忘生救兒曹。。倉皇踏上汾陽路。【力力古欲下大笛斗官喊介】

【三娘瘋狂三撲斗官，火公食住三攔介，煩三人一度介】

446【洪信抱斗官下介】
447【三娘暈介】
448【火公扶住介花下句】此夜孤雛離虎阱，燕歸何日報劬勞。

【連隨口幕】

註釋

78 解釋三娘為何寧願受兄嫂百般虐待也不自殺、不離開。三娘不自殺是要保住腹中孩兒，不離開李家是怕與丈夫失去聯絡。唐滌生補這一筆，在情與理上都是瞻前顧後的細緻考慮，不愧名家。









446 【洪信抱斗官下介】

447 【三娘暈介】

448 【火公扶住介花下句】此夜孤雛離虎阱，燕歸何日報劬勞。。

【連隨口幕】

446 【洪信抱斗官下介】

447 【三娘暈介】

448 【火公扶住介花下句】此夜孤雛離虎阱，燕歸何日報劬勞。。

【連隨口幕】

註釋

78 解釋三娘為何寧願受兄嫂百般虐待也不自殺、不離開。三娘不自殺是要保住腹中孩兒，不離開李家是怕與丈夫失去聯絡。唐滌生補這一筆，在情與理上都是瞻前顧後的細緻考慮，不愧名家。

這段口白取材、改編自南戲《白兔記》第十九齣的唱詞：「（旦上）無計解開眉上鎖，惡家家要躲怎生躲？怨我爹娘，招災惹禍。樑上掛木魚，吃打無休歇。啞子吃黃連，有口對誰說。自從丈夫去後，哥嫂逼奴改嫁不從，罰我在日間挑水，夜間挨磨。一不怨哥嫂，二不怨爹娘，三不怨丈夫，只是我十月滿足，行走尚且艱難，如何挨得磨？」

79 唱詞序號 414-420，口白取材、改編自南戲《白兔記》第十九齣的唱詞：「（生兒介）嫂嫂，借腳盆來使一使。（丑）小廝偷去換糖吃了。（丑）散了，不曾箍得。（旦）把身上衣服展乾了罷。嫂嫂，剪刀借來使一使。（旦）我那兒，做娘的瓦片不曾準備得，就把口來咬斷臍腹，有命活了，無命死了。」（按：「丑」是李大嫂，「旦」是李三娘。）





















































 



446 【洪信抱斗官下介】

447 【三娘暈介】

448 【火公扶住介花下句】此夜孤雛離虎阱，燕歸何日報劬勞。。

【連隨口幕】

註釋

78 解釋三娘為何寧願受兄嫂百般虐待也不自殺、不離開。三娘不自殺是要保住腹中孩兒，不離開李家是怕與丈夫失去聯絡。唐滌生補這一筆，在情與理上都是瞻前顧後的細緻考慮，不愧名家。

這段口白取材、改編自南戲《白兔記》第十九齣的唱詞：「（旦上）無計解開眉上鎖，惡家家要躲怎生躲？怨我爹娘，招災惹禍。樑上掛木魚，吃打無休歇。啞子吃黃連，有口對誰說。自從丈夫去後，哥嫂逼奴改嫁不從，罰我在日間挑水，夜間挨磨。一不怨哥嫂，二不怨爹娘，三不怨丈夫，只是我十月滿足，行走尚且艱難，如何挨得磨？」

79 唱詞序號 414-420，口白取材、改編自南戲《白兔記》第十九齣的唱詞：「（生兒介）嫂嫂，借腳盆來使一使。（丑）小廝偷去換糖吃了。

80 （丑）散了，不曾箍得。（旦）把身上衣服展乾了罷。嫂嫂，剪刀借來使一使。（旦）我那兒，做娘的瓦片不曾準備得，就把口來咬斷臍腹，有命活了，無命死了。」（按：「丑」是李大嫂，「旦」是李三娘。）

殺子毒計在南戲《白兔記》第十六齣是由李洪一定計的，當時三娘剛與夫分別，尚未分娩：「（淨）你便打他不挨磨。如今賤人身上將要分娩，你在荷花池邊，造一所磨房，五尺五寸長，罰這賤人進裏面磨麥，交他頭也抬不起。待他分娩，或男或女。不要留他，這是劉窮的骨血。過了三朝滿月，你把花言巧語，哄那小廝，抱在手中，把他撇在荷花池內淹死了。絕其後患，削草若除根，萌芽再不發。好計好計。」唐滌生把設毒計的情節移在三娘分娩之後，似較合理，並改由李大嫂主導定計。

此句後來的劇本多漏「唔」字。

「號」字在下句末，讀平聲。

「抱」字「泥印本」作「拋」，諒誤，編者改訂。

「號」字在下句末，讀平聲。

取材、改編自南戲《白兔記》第二十二齣的唱詞：「（旦）三日孩兒，那有娘乳與他吃？（淨）三小娘不要愁，我趲得些錢在身畔，買塊糕兒餵他。他若要乳吃，路途間人家有小廝吃乳的，我就雙膝跪下：奶奶，沒娘的小廝，求一口乳兒與他吃。一路討將去，不要愁。（旦）寶公請上，待奴家拜你一拜。」（按：「旦」是李三娘，「淨」是竇火公。）

聽此句無有不下淚者，字淺而情深，而且是「連唱帶做」，唐氏筆墨有如此深刻者。

第五場〈二郎送子〉賞析

小二哥李洪信仗義為妹送子，抱外甥咬臍郎到汾陽會父，千辛萬苦，岳王府中得以郎舅相會。是時劉智遠已貴為岳王府嬌客，身為將領，小二哥則落拓寒酸，千里還人骨肉，感慨萬千。郡主岳繡英本鍾情於劉智遠，但得知劉智遠已有妻有子，正感無奈之際，劉智遠撮合郡主與小二哥之姻緣，一舉而同時得報二人之恩德。又因軍務緊急，未克即時回鄉會妻，兩郎舅決定先公後私，建功立業後再返鄉尋訪三娘。

如果單看這一場戲，看不出唐滌生改編的功力，必須與南戲《白兔記》對讀，在對比下才能了解唐氏改編的心思及其高明之處。

「改編」，就是編劇者對原劇的「改動」，改甚麼？怎樣改？在在能具體反映編劇者的藝術心思與才華。以這一場戲為例，起碼有兩處改動值得注意，值得欣賞。首先，與南戲不同，唐劇《白兔會》的劉智遠沒有重婚再娶岳繡英，為了配合劉智遠在改編後的人物性格與故事情節的合理發展，唐氏改由小二哥送子，如此一改，郎舅見面後，多情的岳繡英的姻緣就有了較合理的

195

着落，而劉智遠的主動撮合，也算是向小二哥報恩，可謂一「改」兩得。其次則是唱詞的改動，要先「稟過夫人」，這個「夫人」就是他新娶的岳繡英：

南戲《白兔記》（汲古閣本）第二十四齣，已重婚的劉智遠與親兒相見後，並非即時相認，而是

（淨）劉官人不要啼哭了。三姐在家受苦，早早回去。（生）實公，待我進去稟過夫人。（淨）這裏又是一個夫人。（生）我入贅在岳府了。（淨）劉官人，石灰布袋，處處有跡。（生進介。小旦）相公，甚麼人？（生）夫人，實不相瞞，前日府中說沒有妻子。下官不才，我有前妻李氏三娘，生下一子，着火公實老送到這裏來。夫人肯收，着他進來。夫人不肯收，早早打發他回去。

「小旦」是岳繡英。

「淨」是竇火公，「生」是劉智遠，

唐滌生筆下的劉智遠沒有重婚，南戲中這一句「夫人肯收，着他進來。夫人不肯收，早早打發他回去」，跡近無情無義的話，真不知如何說起。唐氏巧妙，沒有把這句話刪掉，而是移改成小二哥對劉智遠說的話。唐劇中的小二哥說：

196

劉將軍，仔就係你嘅仔叻，你認嘅，就收咗佢，唔認嘅，我就抱佢一路乞回故土，
由大哥大嫂生葬呢條可憐蟲。

如此一改，南戲中一句跡近負心的話，在唐劇中一下子變成了非常感人又非常深刻的話。看來

小二哥是深通世故之人，見眼前劉智遠已經飛黃騰達，大有不認妻不認子的可能。他開口一句

「劉將軍」，已見小二哥深明人情冷暖，另一句「唔認嘅，我就抱佢一路乞回故土」又具見小二

哥為人之耿直與正義。唐滌生在唱詞上移花接木，化腐為奇，真是神乎其技。

此外，改編南戲最大的困難不在於「取」而在於「捨」。南戲的特色是折數（或齣數）多，

以《白兔記》（汲古閣本）全本為例，現存就有三十三齣之多，古人今人的觀劇標準肯定不盡相

同，南戲《白兔記》（汲古閣本）在當時可以編演三十三齣，有理由相信應該是當時觀眾可以接

受的「長度」。以字數計（唱詞連介口以及演出指示、曲牌名稱），南戲《白兔記》（汲古閣本）

約三萬六千餘字（三十三齣），而唐滌生的改編本則約三萬字（六場）。可見在改編時該如何壓

縮原劇、精簡場口，是編劇者首要的考慮，而與此相關的考慮和決定，也同時最能體現編劇者

的功力與藝術造詣。這一場「二郎送子」主要對應南戲《白兔記》（汲古閣本）第二十四齣「見

兒」，角色上最大的改動是由南戲的火公改為小二哥，但送子、見兒的情節基本保留。唐滌生大刀闊斧，刪掉南戲中劉智遠投軍以及遇上岳繡英的三齣（即「巡更」、「拷問」及「岳贅」）。刪掉的戲文中原有的重要信息，諸如繡英憐才贈紅袍、芳心暗許以及岳藩王提攜劉智遠等等，均借岳繡英的唱詞（唱詞序號451）間接交代。此外，與送子過程有關的戲文，南戲就有「求乳」一齣，獨立自成一場戲，用以交代火公在送子途中為初生孩子求乳活命的情節，但唐氏改編時主線重點不放在此，因此刪去這一齣，借小二哥的唱詞（唱詞序號459）間接交代：「送子最難求乳哺，半餐人乳半餐風。一求一跪一低頭，捱到汾城膝已腫。」唐氏如此取捨，縮龍成寸，令主線更明確，全劇不蔓不枝。

也許有人認為，既然要精簡要壓縮，何不直接把「二郎送子」整場戲刪去呢？完全刪去「二郎送子」一場，按道理是可行的。先不說劇團中的小生會否因刪去這一場而無戲可演，單看這一場戲需要交代的各種信息，其實在下一場的唱詞已有間接交代，大可以用「暗場」交代。那是說，沒有「二郎送子」一場，直接演「白兔會麻地捧印」，觀眾對整體劇情的理解是完全沒有問題的。但我們不妨想想：《白兔會》是唐滌生創作成熟期的名作，他編劇經驗如此豐富，手段如此高明，為甚麼最終還是保留這一場看似是「可有可無」的戲呢？一個成功的編劇，其作品

198

首要是「可演」，而可演其中一個條件，就是合理地安排主要演員的戲份，而相關的安排，不單單是均分戲份，而是要同時考慮主要演員出場的次數是否合理。出場安排得疏密有序，主要演員才有充足時間預備、小休、換妝以及培養情緒。《胡不歸》不愧名劇，但男主角幾乎每一場都有份，而且每一場戲份都不輕。文武生在《胡不歸》要應付的唱段非常多，還有一場開打、一場重頭獨腳戲「哭墳」，難怪祥叔（新馬師曾）當年在點演全本《胡不歸》之夕，都半說笑地說：「前世冇做過戲今世就做《胡不歸》，場場都有得做。」主要演員戲場戲份太多，演起來會比較吃力。唐滌生的《白兔會》，花旦在演完第四場後，如果沒有「二郎送子」，就要一氣直下演八年後井邊會子、夫妻團圓，就連小休的時間也沒有，真正是「場場都有份」。因此，「二郎送子」除了交代劇情外，一方面增加小生的戲份，而正印花旦又有小休的時間；在「分戲」的考慮上確有其意義，實在有保留的需要。

在唱詞方面，這一場盡顯樸實無華的特色，全場戲都只是滾花、木魚及口白，但勝在劇情信息交代清楚，而淺白平實中又具見撰曲者的心思。小二哥報門，知道「劉爺乃是王府嬌客」，因此不報「李洪信」而報「沙陀村有個小二哥」，是要勾起往日的情誼。第一場李洪信給落拓的劉智遠送酒送飯，當劉智遠稱他「二爺」，但他說：「唔駛叫我做二爺叻，沙陀村內係人都叫我

做小二哥，以後我索性叫你一聲劉窮，你索性叫我一聲小二哥……。」唐氏下筆前後呼應，報門一個稱呼，已見功力與心思。又當劉智遠得悉妻子在鄉間受苦，悲從中來，說：「唉，咬臍郎，我對你亞媽唔住咯。」沒有對語言的細微觀察，不可能寫得出這句口白。不留意生活語言而只曉得紙上談兵者，這句口白一般都會寫成：「哎，三娘，我對你唔住咯。」有生活經驗而又留意生活語言的人，卻能歸納得出丈夫對妻子的不同叫法。劉智遠說「我對你亞媽唔住」，在表演上是把咬臍郎也當作是演戲的對手，在感情上是同時表達了劉智遠對妻子與孩子的歉疚，口白平凡而見不平凡，這是上佳的例子。又唐滌生筆下的劉智遠要刻意讓繡簾後的岳繡英聽到自己有妻有子的事實，以絕其痴心，先是對報門的張興說「報大聲啲」，顯然是要引起岳繡英的注意。到小二哥細訴送子因由時，唐滌生又在劇本上注明「智遠作狀口古」對小二哥說「細聲啲」，這無非是刻意要營造「欲蓋彌彰」的效果，觀眾觀劇至此，無不擊節讚賞！可惜有些演員不明白唐氏的設計心思，「細聲啲」一句真的以「細聲」唸出，那是違反唐氏原意的。其實演員應該誇張地提高音量說「細聲啲」，才切合唐氏的設計原意，效果才好。像這些藝術心思，不在字句之間，而是要在全面理解唐氏編撰心思之餘，再結合演員豐富的演出經驗，才能準確地演繹得出這句簡單口白所蘊含的「藝術靈魂」。

第五場：二郎送子

【佈景說明：岳王府二門，連花園，衣邊園，二門口有石獅子一對，並欄杆梯級，欄杆一直接過衣邊瓊樓，衣雜邊台口種滿桃樹，桃花盛放，衣邊台口樹底石檯櫈】

449 【八宮娥、張興、王旺、企幕】【翩翩企幕】

450 【排子頭一句作上句起幕】

451 【飄飄伴岳繡英衣邊瓊樓上介台口長花下句】金枝玉葉身，汾陽丹山鳳，憐我雀屏空有夢，劉郎仍是半痴聾，芳心欲向檀郎奉，又怎奈雕鞍戎馬兩倥傯。幾難候得玉郎來，何以佢未上花樓把相思遞送。【白】日前隨父西出汾城，見有一員軍漢，暈倒在雪地之中，手持兵書寶劍，是我對他因憐生愛，偷取爹爹紅錦戰袍，蓋在劉喬身上，及後爹爹將佢提攜，戰必勝，攻必取，如今已位列參軍，還未報答奴奴情義【介】劉郎今日與爹爹在二堂共商戰策，我不免在花樓之上候佢煮酒談心，翩翩，若見劉爺，你便說姑娘有請

201

【翩翩白】知道

【繡英念白】唉，正是神女有心空解珮，襄王無夢誤乘龍89【衣邊樓卸下介】

【智遠負手黯然正面上介台口花下句】甘草黃連分兩下，苦樂如今隔萬重。。90 汾城燈月正良宵，沙陀寂寞閨房夢。

【翩翩作揖口古】啟稟劉爺，我哋郡主在於花樓之上煮酒升爐伺候爺爺受用。

【智遠這個台口白】唉，郡主情深，相見正不知如何擺脫【介口古】翩翩，煩你回報郡主，話我軍務憂煩，要在園中參度，待解決之後再上樓中。。

【翩翩領命下介】

【智遠嘆息白】唉，正是忍報新恩忘舊義，搜索枯腸計已窮【黯然衣邊坐下自思自度介】

【洪信（補掩海青）抱斗官上介台口花下句】送子最難求乳哺，91半餐人乳半餐風。。一求一跪一低頭，捱到汾城膝已腫。【白】一路傳聞，妹夫已位列參軍，行將入贅王府，但不知故人得志，是否還念舊情，為着此無父孤兒，我都顧不了青衫百結【介】來此似是王府，待我打探、打探【介】落難人報門

【張興出台口一見冷眼白】為何叫嚷？

461【洪信苦笑白】嘻嘻，大哥，小人係問路嘅

462【張興白】問乜嘢路

463【洪信白】此處可是岳王府

464【張興白】正是

465【洪信白】我想向王府找尋一人，姓劉名智遠，乃大晉國沙陀村人氏……

466【張興白】住口，劉爺乃是王府嬌客，幾曾會認識你這等落泊之人【不理欲入介】

467【洪信跪下介悲咽白】大哥，煩你入去報與劉爺，你話沙陀村有個小二哥，92十步一跪、五步一拜，不辭千里，特來遞送佳音【叩頭俯伏而哭介】

468【張興心軟介悲咽白】哦哦，小待小待【介】啟稟劉爺，門外有個乞兒，自稱沙陀村小二哥，十步一跪、五步一拜，不辭千里，特來遞送佳音

469【智遠重一才白】吓，沙陀村小二哥？【先鋒鈒出門扶起洪信慢的的關目白】小二哥、小二哥，93你認一認我是誰人？

470【洪信一才苦笑白】劉……劉將軍94

471【智遠白】吓，小二哥，我是你家妹夫，何以不把郎舅相認

479 478　　　477　　　476　　　475　　　474　　　473 472

【洪信啜泣白】……今非昔比矣……

【智遠誤會介口古】小二哥，你到底幾時娶妻，幾時生子，又何以十步一跪、五步一拜，千里遙遙，捱飢忍凍。

【洪信重一才慢的的心酸介口古】自己娶妻，自己生兒，捱吓都心甘命抵，可憐我愛妹情深，舅郎情重，咁捱法都係半為弟子，半為神功。。啫【啾咽介】

【智遠一才口古】吓，小二哥，呢個仔又唔係你嘅，一句愛妹情深，一句舅郎情重，莫不是你手上孤雛，是我劉窮孽種。

【洪信苦笑口古】劉將軍，仔就係你嘅仔叻，你認嘅，就收咗佢，唔認嘅，我就抱佢一路乞回故土，由大哥大嫂生葬呢條可憐蟲。。95 【遞斗官白】嗱，要唔要吖

【智遠重一才慢的的對斗官內心痛苦關目完跪接花下句】一飯之恩還未報，96 多謝二郎送子與劉窮。。

【洪信愕然扶起介花】妹夫不是負心人，何以入贅侯門攀彩鳳。【琵琶譜子】

【智遠白】小二哥，我受郡主提攜之恩，正恨無能擺脫，你今日嚟得啱叻，我望你抱回嬌兒，我一陣自會傳你入花園問話，你若見郡主窺簾，你一聲高似一聲，一句慘似一句，我

自然有脫身之計【咬耳介】

480　【洪信點頭並抱回斗官介】

481　【智遠白】張興過來【介】【向張興咬耳介白】如此這般，重重有賞

　　【張興白】知道

482　【張興白】知道

483　【智遠入介白】人來端椅【介】

484　【張興入報白】啟稟爺爺，沙陀村有位李二郎親來送子

485　【繡英食住此介口卸上衣邊瓊樓，挑簾偷望介】

486　【智遠偷眼望見繡英故意白】[97] 報大聲吶

487　【張興大聲白】沙陀村有位李二郎親來送子【一才】

488　【繡英食住一才愕然卸下復卸上衣邊瓊樓偷窺介】

489　【智遠白】帶他進來

490　【張興帶洪信入跪介】

491　【智遠白】誰人送子

492　【洪信哭介口古】三妹夫，三妹夫，呢個仔係你嘅骨肉，我十步一跪、五步一拜，不辭千

205

里，代三妹交還孽種。

493
【繡英一才反應介】

494
【智遠作狀口古】細聲啲，細聲啲，舅台，郡主對我情如山重，我實在唔想佢知道我淒涼[98]

往事，令到佢有夢成空。。

495
【洪信故意憤然口古】劉將軍，既然郡主對你恩重如山，我不若就抱兒回去，既有新歡，自

是難談舊寵。【介】

496
【智遠口古】慢，唉，好舅台，郡主唔喺處我至講吓，郡主係一個深明事理嘅人，佢斷不肯

斷人結髮之情，我本待向佢瀝血披心，可是難於啟齒【介】舅台，你可將我妻三娘嘅近況

略講一二，我都知道佢為我受苦捱窮。。

497
【洪信乙反木魚】三娘汲水三百桶

498
【智遠白】咁夜晚可以抖吓吁

499
【洪信接唱】夜夜挨磨聽曉鐘。

500
【智遠悲咽白】如此辛勞，如何生養？

501
【洪信接唱】可嘆生兒無剪用，咬臍產下小孩童。。【白】呢個仔就叫做咬臍郎叻【唱】兄嫂

不仁欲把兒命送，我送子蛇行暴雪中。乞乳活兒膝尚腫，哀號慘叫破喉嚨。。哭來字字動

99

502【繡英一路聽一路黯然垂淚介】

503【智遠抱斗官慢的的悲咽白】唉，咬臍郎，我對你亞媽唔住略 100

504【繡英細聲白】劉參軍

505【智遠故作驚慌白】101 吓，郡主，乜你喺處咩？我……

506【繡英白】我聽到晒啦【花下句】你不棄糟糠情可恕，難得此人仗義送孩童。。哭來字字動

心腸，此人才是多情種。【羞介】

507【智遠口古】小二哥，呢位就係岳王郡主叻，以你一生正義，玉貌英年，好應該得郡主憐才

器重。102 嘅

508【洪信白】落難人李洪信叩見郡主【介】

509【繡英扶起慢的的口古】李君、李君，正是風塵難掩連城璧，你嘅眉宇間仍有凜烈英風。103

510【智遠口古】郡主，你正在花樓煮酒圍爐，何不與我舅台共飲一杯，佢更是一個知音人，你

不妨把瑤琴一弄。

511【繡英微笑點頭介】

【洪信口古】待更衣，和沐浴，恭誠拜上鳳樓中。。

【繡英笑白】潔樽候教【一笑衣邊下介】

【智遠白】小二哥，軍情緊急，還要轉戰西遼，望你與郡主成為駕侶，隨軍出征，好博他年顯耀

【洪信花下句】唯求一戰功成後，福臨三妹受榮封。。[104]【同下介】

【落幕】

註釋

88 岳繡英此處所說，乃是南戲《白兔記》的情節，唐劇間接以唱詞交代。話説劉智遠在岳節度使後衙巡更，岳節度使女兒在繡樓上看見，憐他衣衫單薄，便將岳節度使的一件舊戰袍拋給劉智遠禦寒。岳節度使知道後大怒，問罪欲打死劉智遠，但棍棒打下之時，卻有五色龍爪抓住，打不下去。岳節度使以劉智遠有神靈護身，應非尋常之人，於是把劉智遠招贅，將女兒嫁給他。劉智遠得此奇遇，復得泰山提攜，屢立戰功，榮封九州安撫使。唐劇的劉智遠沒有答應岳家的婚事，所以岳繡英的唱詞説：「還未報答奴奴情義。」

89 神女、襄王，典出宋玉《高唐賦》，敘寫楚王與神女在夢中歡會的故事。後人常以「神女有心，襄王無夢」代指一段只有女方單方面對男方有好感的感情。

90　甘草與黃連都是中藥材。甘草味甘，黃連則極苦，唱詞以此代表苦、樂兩種心情。唱詞取材、改寫自南戲《白兔記》第十六齣三娘的唱詞：「一種黃連分兩下，那邊受苦這邊愁。」

91　求乳哺，南戲《白兔記》第二十三齣全場交代火公在送子途中向人求乳的情節，十分感人；唐氏改為暗場交代。

92　報「小二哥」不報「李洪信」，是要勾起二人相識的往事。

93　劉智遠仍喚他一句「小二哥」，足見未忘故人。

94　小二哥世故，不直叫「劉窮」，改喚「劉將軍」，看對方反應。

95　口白取材、改編自南戲《白兔記》（汲古閣本）第二十四齣，已重婚的劉智遠與親兒相見後，並非即時相認，而是要先向他新娶的夫人岳繡英請示：「（生）夫人，實不相瞞，前日府中說沒有妻子。下官不才，我有前妻李氏三娘，生下一子，着火公竇老送到這裏來。夫人肯收，着他進來。夫人不肯收，早早打發他回去。」蒙岳繡英答允收留：「（小旦）相公說這不仁不義言語。既是前妻姐姐養的孩兒，快着人抱進來我看。」（按：「生」是劉智遠，「小旦」是岳繡英。）

96　一飯之恩，典見《史記・淮陰侯列傳》，漢朝韓信年少時貧困無助，得遇漂母贈飯療飢。後韓信發跡，封為楚王。

97　依指示而演，自然湊效。

98　這句「細聲啲」應誇張地大聲講，才有戲味。

99　唱詞序號470–475及501，乃綜合、取材、改編自南戲《白兔記》第二十金四齣：「（生）火公竇老。（淨跪見介）老爺，小人走錯了。（生扶起介）是我，起來。（淨）你一發擴充了。（生）懷抱小廝是那個？（淨）是你的兒子。（生）幸然孩兒來至，不覺交人垂淚。謝伊送我孩兒到此。面貌與娘俱無二。竇老兒，可有乳名了

麼?(淨)三娘沒有剪刀,把口咬斷臍腸,叫他咬臍郎。(生)兒名咬臍,是你親娘自取的。聞伊見說,見說肝腸碎,兩淚交流一似珠。孩兒,你親娘在那裏?孩兒,爹在東時娘在西。」(按:「生」是劉智遠,

[淨]是竇火公。)

對咬臍郎說,不說「三娘」而說「你亞媽」,又親切又合理,是斗官都在演戲了。

「故作」二字就是戲。

唐氏不以火公送子而改由小二哥送子,正為「撮合」這一段姻緣。

連城璧,即趙國國寶和氏璧,秦王曾佯稱願以十二城池交換趙璧,藺相如奉璧玉見秦王,不屈,以計賺秦王,最終完璧歸趙。典見《史記‧廉頗藺相如列傳》。

先立戰功,再返鄉尋親。但既知三娘在鄉間受苦,何以不立即派人即時回鄉搭救接應?而要拖到八年後才回鄉與妻團聚?不少觀眾都認為這段劇情於人情則不當、於道理則不合。電影版針對這處犯駁做了些安排,把劇情調節得較為合理。電影版的安排是:劉智遠曾派人回沙陀村接回三娘,但時方戰亂,沙陀村十室九空,而三娘與李洪一夫婦早已離去,最後夫妻相會不在「沙陀村」而是在「吉祥村」。改動編排及相關分析,詳參本書上卷「劉智遠不回鄉會妻的理由」。

第六場〈白兔會麻地捧印〉賞析

咬臍郎隨父生活，八年後一次在山中打獵，因追趕白兔，在井旁與生母三娘相會。劉智遠從咬臍郎處得知井邊人身世，疑是髮妻三娘，即乘夜前去會妻，見面後解釋一切，教子認母，懲治兄嫂，自此一家和樂。

這一場戲主要在南戲的二十五齣至第三十三齣的基礎上進行改編。南戲這九場戲，分別是「寇反」、「討賊」、「凱回」、「汲水」、「受封」、「訴獵」、「憶母」、「私會」及「團圓」。唐氏在改編時只保留了「汲水」、「訴獵」、「私會」及「團圓」的重要情節，並重組成三個主要段落。第一段是經典名段「白兔會」（唱詞序號528-555），是花旦與娃娃生的對手戲，主要交代母子相見而不知相認的情節。母子對答中三娘悲苦、咬臍郎天真，相映成趣。第二段是「麻地捧印」（唱詞序號564-618），是生旦主角的對手戲，主要交代夫妻重會的情節，夫妻對答中三娘對丈夫的話半信半疑，劉智遠細心地又滿帶愧疚地一一解釋，唱情非常豐富，很能滿足喜歡「主題曲」的觀眾的要求。第三段是「懲治兄嫂」（唱詞序號619-686），主要是文武生與丑生、幫花的對手戲，

211

這一段戲進一步反映兄嫂貪得無厭的性格，以及交代善惡到頭終有報的主題，而丑生與幫花的唱詞對白生動調皮，令人忍俊不禁。整場戲唱詞多口古亦多，均要叶韻，唐滌生選叶字多韻寬的「江陽韻」，十分明智。

先說第一段「白兔會」。南戲《白兔記》劇名以「白兔」作標榜，因為「白兔」是故事中母子相會的「原因」。咬臍郎因打獵時追趕一隻白兔，卻不知不覺間走上了母子相會之路。母子在井旁相會不相識，咬臍郎向井邊婦人打聽白兔的下落，卻無意中與生母相會。這一段戲，在鋪排上跟南戲的「訴獵」差不多，咬臍郎在井旁與三娘對答，可憐她孤苦，因此答應回去跟父親說明，好替婦人尋找丈夫。三娘卻不知道眼前人就是親兒，只道這官家小少爺古道熱腸。這一段戲三娘穿「爛衫」，咬臍郎卻是華服鮮衣，兩相對比，十分鮮明。咬臍郎又天真又好奇地不斷追問三娘的身世與遭遇，三娘一一回答，幽幽地訴說淒涼往事。戲曲中的咬臍郎向來以「娃娃生」行當應工。娃娃生在劇團裏一般比較難找，因為如果演員年齡太小就可能沒有演出經驗，會怯場；如果演員年紀太大，扮相與聲線又不符合「娃娃」的求要。《白兔會》當年「麗聲」開山首演，飾演咬臍郎的是今天的梨園前輩阮兆輝先生，當年只有十二歲的「輝哥」，演這個角色無論在年齡上或外形上，都十分恰當。唐滌生寫母子二人對答的一段唱詞，十分小心，因為考慮到

飾咬臍郎的演員年紀小，交代唱段未必有十足把握，因此他巧妙地由三娘主唱一支小曲「雙星恨」，同時安排咬臍郎在三娘的唱詞中以「攝白」提問，母子一說一唱，一問一答，精彩萬分。咬臍郎在聽到不平之處，居然又率直又氣憤地說「我話你個丈夫都唔係人嚟嘅」，間接痛罵了自己的父親，觀眾都不由得會心微笑。此外，有關咬臍郎并邊會母時的歲數，頗為有趣，下面先表列不同版本的相關的信息：

		相關唱詞摘要
《劉智遠諸宮調》	會妻劉智遠唱詞	「如今恰是一十三歲。」（按：指咬臍郎。）
南戲《白兔記》（成化本）	篇首	「三娘受苦，磨坊中生下咬臍郎。年長一十六歲，因打獵實認親娘。」

南戲《白兔記》（汲古閣本）		南戲《白兔記》（富春堂本）		南戲《白兔記》（錦囊本）	
篇首	相關唱詞摘要	篇首	相關唱詞摘要	井邊會三娘唱詞	相關唱詞摘要
「一十六歲，咬臍生長。」		「別離十五載，井上有逢期。」		「■別後一十六載。」（按：原文句首殘一字，「後」作「后」。）	

214

唐滌生《白兔會》	相關唱詞摘要
井邊會三娘唱詞	「參軍八載別了鄉。」
會妻劉智遠唱詞	「八年前早已相會。」（按：指父子相會）

電影《白兔會》	相關唱詞摘要
火公唱詞	「家園一別轉眼十二年長。」
井邊會三娘唱詞	「夫君十數載別了鄉。」
見父咬臍郎唱詞	「如果有人身為人夫嘅十二載不歸家會妻。」「佢話敍分鏡破十二年。」
會妻劉智遠唱詞	「在十二年前早已相會喇。」（按：指父子相會）

由電影移植而成的舞台劇本《三娘汲水》	相關唱詞摘要
劇本指示	「郊外景，有井可汲水。（八年後）」
井邊會三娘唱詞	「夫參軍數載別了鄉。」
見父咬臍郎唱詞	「身為人夫嘅十二載不歸家會妻。」 「佢話釵分鏡破十二年。」
會妻劉智遠唱詞	「在十二年前，早已相會吻。」（按：指父子相會）

劉智遠與三娘瓜園分別時三娘已有身孕，咬臍郎的歲數，大概可以據此間接推得出。綜合歸納上表的各條資料，傳統南戲中唐滌生能看到的「汲古閣本」及「富春堂本」，咬臍郎在會母時是十五歲或十六歲；電影版《白兔會》則是十二歲；《三娘汲水》則大約在八至十二歲之間。

唐滌生《白兔會》的安排卻是「別樹一幟」，值得注意。唐滌生筆下的咬臍郎，在會母時不是「十

216

幾歲」，而是「八歲」。唐滌生這個改動，當有原因。合理地作推測，原因有二。其一是理順劇情，若依南戲說咬臍郎是十幾歲，那就是說劉智遠與三娘分別了十多年，三娘似乎不可能捱得過十多年的長期折磨，因此把咬臍郎的年齡酌改為八歲。其二是配合演出，若依傳統南戲說咬臍郎是十幾歲，那麼劉智遠別妻也應該是十幾年，他回鄉時年紀已不再年輕，按戲曲表演的要求，飾劉智遠的演員在會妻時應該掛黑鬚。互參劇情相類近的戲曲，薛平貴回窯與寶釧重會時，粵劇唱詞為：「一別三姐十八年」（馬連良、王玉蓉《武家坡》）（羅品超、林小群《平貴回窯》），京劇唱詞為：「想我離家一十八載」（馬連良、王玉蓉《武家坡》）；十八年後回鄉會妻的薛平貴，是掛黑鬚的。估計唐滌生把十幾年酌改為「八年」，極有可能是要避免演員要在尾場掛鬚演出，亦因此三娘還能認得出眼前人就是丈夫：「挑燈半遮偷看麥田往，憑籬斜斜望，見他英偉狀，漸漸漸覺姿態如同夢裏郎。」若以上推測可以成立，則我們單從這些細微的安排或改動，就可知唐滌生在改編時的謹慎與認真。當然，牽一髮而動全身，這個歲數上的改動也不見得全無瑕疵，起碼，籬門外火公與劉智遠對話，似乎不可能認不出這位八年後回鄉的「三姑爺」。因此唱詞交代當時是「歸鴉送夕陽，細雨罩稻場」，而火公則是個「八十流浪漢」（唱詞序號564），夕陽西下兼逢細雨加上八十歲老人家老眼昏花，一時間認不出眼前人，也勉強說得過去。此外，劇情上讓一個八歲的

小孩子獨自在荒郊打獵的安排，也未必可以得到所有觀眾的認同或接受，可能基於這個原因，電影版《白兔會》便在「十六歲」（最大）與「八歲」（最小）間作折衷取捨，把咬臍郎的歲數酌改為「十二歲」。如果當年唐氏有參與電影版《白兔會》劇本修訂，這改動就可以進一步反映他編寫劇本的細密心思。

再說第二段「麻地捧印」。這段是夫妻相會的重頭戲，南戲這一齣稱為「私會」，情節安排劉智遠在會妻前遇上牧童，在傾談中知道三娘在鄉間受苦的情況，然後才接着演會妻一段。南戲加插與牧童談話的一節，實在可有可無，不免蛇足。唐滌生巧妙地把牧童改為火公，安排劉智遠在會妻前先向火公打探，如此人物出場以至劇情發展就變得較為合理。唐劇的火公戲份不多，但在此處則有發揮機會，唐滌生讓他以一段「木瓜腔」，老人家滿有正義感地唱：「我眉鬚已蒼，帶我汾城一往，若見劉三哥，虧心漢，揮亂拳問個郎，舊愛難忘，前緣記心上，拉佢重會三娘。」成功地塑造一個正義、善良、硬朗、粗豪的村翁形象。至於夫妻重會的生旦戲，二人對唱，極具視聽之娛，歷來都是熱門的「折子戲」，點演不輟。生旦的對唱曲主要由「香山賀壽」、「白牡丹」、「仙女牧羊」、「陳姑追舟」、「到春來」幾支小曲組成（唱詞序號589-615），十分豐富。一般人很難想像，生旦二人對唱這麼長

的唱段，唱詞內容該如鋪排呢？説夫妻分別後思念之情以及三娘在鄉間捱苦經歷，大概要講的話已差不多講完。但唐滌生別出心裁，抓住南戲唱詞「你莫不是沒見識，賣與官家做奴婢」，加以發揮，説三娘誤會丈夫把兒子賣了給別人，如此筆觸角度一轉，劉智遠要一一解釋交代，波瀾另起。到解釋完了，唐滌生又據南戲唱詞「出語大相欺，九州按撫是我為品級」，安排劉智遠説「當年劉大便是今日按撫，今日按撫便是當年劉大」，如此話頭一轉，又引起三娘的疑問：「此話怎講？」如是者波瀾三起，劉智遠一一唱出別後建軍功、封高官、拒重婚等個人經歷。唐滌生對南戲原曲戲文的熟悉、在撰曲方面功力之高明、在鋪排唱情手段上之靈活，於此唱段可見一斑。這一段戲以滾花「三台自有黃金印，暫存三姐代收藏」作一小結，並以此呼應主題「麻地捧印」，是為點題、扣題之筆。

第三段「懲治兄嫂」。南戲《白兔記》（汲古閣本）在全劇尾聲處有詩句説明全劇主旨：「湛湛青天不可欺，未曾舉意早先知。善惡到頭終有報，只爭來早與來遲。」唐劇的劇情發展至「麻地捧印」，只交代了「好人好報」，但尚未交代「惡人惡報」。「懲治兄嫂」一段既能傳達相關主旨，亦能大快人心。這一段戲完全暴露了兄嫂貪婪的德性，到知道劉智遠發跡後，聽到一句「將佢夫妻二人，斬決在沙陀村上」，這對惡毒夫妻才如夢初醒。二人的下場該如何處理？按不

219

同版本的傳統南戲有不同的處理方法。南戲《白兔記》（汲古閣本）是釋放了李洪一，而李大嫂則是以香油麻布包裹，「做個照天蠟燭」，給活活燒死。南戲《白兔記》（富春堂本）同樣是釋放了李洪一，而對李大嫂的處分本來是「鞭背三百，逐回父母家」，但李大嫂自愧無面目大歸回娘家，無地自容，自求一死，終於是闖死於階前。唐滌生則安排把二人放逐到瓜園上度過餘生：「送你一張蓆一籮糠，夫妻度活在瓜園上。」因瓜園已沒有妖怪，看來二人還是可以清貧地過活的。唐滌生安排的「懲罰」，不至於太殘忍，也不至於太令人難過，在「量刑」時又加入三娘求情的情節，令「惡有惡報」不至於簡單直接地變成「以暴易暴」，如此安排，十分周到。這一段戲雖是尾場中最後的一段，所謂「重頭戲」或「高潮」都已經一一交代，但唐滌生一樣寫得很用心，一點都不馬虎草率。有編劇或觀劇經驗的都明白，尾場戲多是交代結局的重頭戲，但尾場戲的末段（煞科前）一般是重點已交代完畢，但又尚有若干頭緒或前因後果要收拾要處理，而觀眾又不免有「離座」之意。《白兔會》開山首演到底演出時間有多長？我們可以從阮兆輝的回憶中間接找到答案。輝哥當年在劇中飾演咬臍郎，據他在《弟子不為為子弟》中所說，是「結果等到凌晨一時，我這咬臍郎還未上場」。當然，輝哥所說的那場是首演，當晚要先演例戲《六國大封相》，如此扣除約四十五分鐘的「封相」，順時序上推則咬臍郎大概是子夜十二時十五分還

未出場，餘下來的劇情即使以「中速」唱做，大概還要演四十分鐘才可以「煞科」，差不多凌晨一點鐘後才可完場。這一來，就要看編劇在「煞科」前，能否展示「壓座」的功力，把觀眾留到最後一刻。唐滌生讓李洪一夫婦與劉智遠唱一段「木魚」，半說帶唱地為三娘吐一口不平之氣，大快人心。李洪一乞求黃金、良田、魚塘、廠舍、官職；李大嫂乞求珠釵、玉釵、綾羅。劉智遠有意為難，要他們以「一夜打魚三百網」、「富乾河水等我插禾秧」、「西天去搵唐三藏」、「屍沉東海見龍王」、「挨磨一晚三千趟」、「擔水要你一畫擔完八十缸」以及「不用剪刀把兒生養」、「做件棉衣用草行」為代價，這分明是不可能的任務，但句句針鋒相對，措詞通俗活潑，觀眾都拍手稱快。到「煞板」前，馭千里來龍，結穴於火公一句「種恩收果」，總括全劇，並遙接南戲「善惡到頭終有報」的主旨，圓滿收場。

第六場：白兔會麻地捧印

【佈景説明：遠景為沙陀村旱田景，衣邊角有石屋門口，圍以竹籬，衣邊台口有大枯樹一棵，樹下有八角井一個，上寫「琉璃井」三字，雜邊出場處有破舊牌坊一個，上寫「沙陀村」三字】

516【開邊開幕】

517【三娘內場首板一句】[105]千斤擔，加負在奴身上。【擔尖底水桶上介略爽古老中板下句】沙陀汲水李三娘。。兄妹同胞同母養。姑嫂同室更同堂。。夜推磨，推到紅日上。換得鮮魚肉，再喚嫂離床。。冒雪餐風求嫂諒。等佢食完餐飯治姑娘。。【花】金烏欲墜歸田壞。[106]

【擔水桶走圓台後覺力疲神倦不支介花下句】琉璃井有榮枯日，井水乾時我嘅淚未乾。。井枯仍望有甘霖，人老更無夫倚傍。。【將水桶之水倒落井內嘆息白】[107]唉，從日上中天，擔水擔到黃昏近晚，怎不令人神思困倦，我不免就在井旁，打睡片時，偷安一刻，再去磨穀捱籠便了【斜倚井旁作睡介】

【開邊，扯線白兔帶箭從雜邊上一直扯埋三娘身旁介】

【咬臍郎（攜銀弓）從雜邊上介，張興、王旺、四軍校隨上介】

【快七才】【咬臍郎台口快點下句】孤雛人號咬臍郎[108]。馬上揚鞭將兔趕。身似騰雲駕霧渡仙航[109]。【白兔見咬臍即竄入場介】【花】金批箭掛雕翎上。【下馬介】

【張興、王旺食住上前分邊扶住同白】少爺小心

【咬臍白】罷了【推開二人介】我親眼見白兔在井旁，忽然不見，你二人上前，好好地叫醒婦人，請他過來問話【譜子托小鑼介】

【張興非常有禮貌的上前白】大嬸醒來，大嬸醒來

【三娘一才驚醒再一望苦笑介白】哦……我還當是嫂嫂傳呼，虛受一驚

【張興白】大嬸不必驚慌，我家小衙內請你過去問話

【三娘起身白】是哪一家小衙內？

【張興白】九州按撫之子

【三娘一才白】哦【掃衣整鬢上前介】小衙內請了

【咬臍白】大嬸請了，哎，大嬸，大嬸，你可曾見有白兔兒在你身旁躲避

【三娘一才白】呀，白兔兒【苦笑介】唉，大嬸是個受難婦人，雞不來，狗不近，何曾有見過白兔呢

【咬臍一才失望白】哦，原來你未曾見過【口古】唉，大嬸，我本來唔應該為一隻白兔而向你苦問窮追，怎奈有金批玉箭繫在雕翎上之上。

【三娘苦笑介口古】小衙內，你搵唔到隻白兔，就梗係搵唔到支箭啦，所謂兔在則箭在，兔亡則箭亡。。

【咬臍一才白】呀，大嬸，聽你談吐溫文，好似係上好人家，因何跣足蓬頭，110 在井旁打睡呢

【三娘悲咽白】唉，婦人命苦正是一言難盡

【咬臍天真地白】呀，大嬸，你對鞋都穿咗窿吶，你重著？

【三娘悲咽白】唉，衙內呀【起小曲雙星恨】我未嫁夫著紅鞋，典賣嫁妝，收沒嫁妝，日挑

【咬臍攝白】邊個刻薄你呢大嬸

百桶過路長，風雨中毀了棉鞋，倩誰人買一雙

【三娘續唱】血汗，冷汗滿莊上，乞兄嫂顧養

【咬臍攝白】父母呢

530　531　532　533　534　535　536　537　538　539

【三娘續唱】一朝報嫁痛折了萱堂，[111]父痛釵分繼後亡，棟折家傾屋斷樑，弱絮因風那得有倚傍

【咬臍漸起啾咽插白】咁你嘅丈夫呢

【三娘痛哭續唱】參軍八載別了鄉，撇下奴命似孤孀【悲咽序白】佢去咗九州從軍叻

【咬臍啾咽食住序白】唉，大嬸、大嬸，講時講，你唔好喊，你喊得，我唔忍得，我話你個

【三娘連隨拭淚轉苦笑續唱】羞將夫君再三講，他英風凜烈也軒昂，是個愛花漢，迫作潦倒、潦倒嘅牛郎，佢姓名志遠他方[112]【包一才】

【咬臍食住一才攝白】吓，劉志遠？[113]【台口介】哼，或者同名同姓都唔定嘅啫，此志不同彼智【介】大嬸，大嬸，你有冇生養過呀？

【三娘苦笑悲咽白】唉，衙內，衙內，若果大嬸好命嘅，仔都有你咁大個叻【續唱】一夕痛臥痛臥冷草上，管不了霧夜霧夜朔風寒，養子方知嫂太狼，養子方知兒太狂，再招風與浪

【咬臍着急插白】吓，咁嗰個牙吓仔呢

【三娘痛哭續唱】佢虧得舅父未曾受劫殃，抱孩兒萬里將親訪

【咬臍攝白】咁你個仔又叫乜嘢名呀？大嬸

【三娘續唱】泣訴多悲愴，用口咬斷腸，孽種名稱咬臍郎【包一才收】【序玩落】

【咬臍食住一才愕然白】吓，咬臍郎【台口介】哎，點解一個名又同埋，兩個名又咁似呢？唉，大嬸大嬸，唔好講叻，咁凄涼嘅事，就算你再講，我都唔聽叻，我乃係九州按撫之子，你丈夫既然投軍九州，唔駛講都係屬於我爹爹麾下，我父行轅離此不遠，等我番去稟告爹爹，在軍中出榜替大嬸你找尋丈夫下落

唔係嘅，唔係嘅。開講都有話名有相同，物有相似吖【介】

【三娘苦笑白】唉，衙內小小年紀，卻知道人間仳離之慘，如此善心，受奴一拜【跪拜介】

【咬臍食住頭暈跌地，再急急爬起身介】

【三娘白】衙內受奴再拜【介】

【咬臍再跌地白】[114] 噎，大嬸大嬸，你唔好拜叻，梗係你正話擔水唔夠力，倒得成地都係水，地濕地滑，你拜兩拜，害到我跌兩交添，唔好再拜叻【介】人來，帶馬【介】[115]

【火公從衣邊竹籬內卸上介】

【咬臍打馬下介】【張興、王旺及隨從等跟下介】

【三娘揚手向咬臍道別介】

【火公行埋白】三娘，那童子是誰？

【三娘白】哦，火公[116]【介】那童子是九州按撫之子，人極聰明可愛【悵望咬臍背影，似有不捨之意】

【火公嘆息悲咽白】唉，三娘呀【花下句】人哋有兒騎白馬，三娘有子在何方。。你嫂氏貪杯灶下眠，你快入磨房來休養。【白】三娘，你抖得一時得一時，養得一陣得一陣，有我看守籬門，料無大礙【譜子攝小鑼介】

【三娘食住譜子衣邊屋卸下介】

【火公掃落葉覺疲倦，閉目養神於籬門外介】

【智遠雜邊疏林上介河調慢板下句】官拜定興王，位列三台上，今日新修麒麟像，[117]卻是舊廟牧牛郎。。朝來重踏李家莊，滄桑洗劫了舊門牆，念到鏡破鴛鴦，恨不能拜卿相。聽【下馬繫馬於疏林起小曲智遠歸[118]暗策紫騮韁。。[119]難登青雀舫，道出淒涼狀，罷咬臍郎，[120]白兔引兒郎，白兔借那八角琉璃家】迷迷……惘惘……渺渺……茫茫，泥馬渡康王，玉井藏，兒郎說【鑼古介】【曲】一不是羅敷去採桑，[121]二不是西施浣路旁，[122]依稀猶似李

三娘【一才】唉，李三娘，結髮之妻不下堂，糟糠之婦不能忘【白】可憐她【鑼古介】【曲】

寂寞空房歲月長，一盞寒燈一炷香，劇憐青鬢轉微蒼，夜夜挨磨到天光【序】【三娘食住序

拈破衣上為火公山偷眼望見有人則掩面卸下介】【梆子慢板金線吊芙蓉腔】探莊歸家漢，偷

窺色相，柳旁有個玉貌徐娘，123 裙布荊釵襯素妝【白】唉，正是遠望籬邊婦，難攀陌上桑，124

【續唱】籬牆隔阻痴心漢，暮雲蔽塞清朗，歸鴉送夕陽，細雨罩稻場，有個八十流浪漢，

睡柳旁，我叫句白髮翁【介】向你贈贈金買食糧，壯士復回劫後鄉【白】老伯，此地可是

李家莊【介】正話向你推衣送暖者，究是誰家婦女【將一錠金塞在火公手中】

565 【火公不受介白】唏，客官，老漢不要金，不要銀，只要問句客官從何而來？

566 【智遠白】乃是從汾州而來

567 【火公一才竊喜微睜老眼白】吓，從汾州而來？客官幾時回去？

568 【智遠白】來時自來，去時自去 125

569 【火公一才悲咽白】唉，客官呀【木魚】縱橫老淚如泉降，低回泣訴李家莊。有位太公名李

570 旺，生下兩男一女女字三娘。。招郎入舍識錯了劉窮漢【一才】 126

【智遠食住一才白】唏，老伯，唔好背頂鬧人

228

【火公氣憤憤白】非鬧不可【續唱】錯將黃鶴配鴛鴦。客官若到汾城往【的的撑一才執智遠

禿頭起古老中板下句】掛上招夫榜，代找蔡中郎。。慘似陳留遭荒旱。撒下糟糠餵豺狼。。[127]

【轉木瓜腔】我眉鬚已蒼，帶我汾城一往，若見劉三哥，虧心漢，揮亂拳問個郎，舊愛難

忘，前緣記心上，拉佢重會三娘。。[128]【拉腔牽智遠衣老態龍鍾向前上介白】客官，帶我

去，帶我去

【智遠一路聽一路暗中垂淚介白】老伯老伯，你不必義憤填膺，三娘夫婦總有重圓之日【欲

擺脫糾纏介】呀，老伯，李家莊上可有一個小二哥？

【火公一才白】吓，哪一個小二哥？【執智遠手介】可是洪信？

【智遠白】正是洪信，佢新從九州歸來，經已榮華顯貴，今在離村半里，行轅之內，老伯若

見此人，便知劉郎下落

【火公一才白】哈哈，小二哥回來了【介】他他他當真回來了

【智遠白】當真回來了

【火公嗚咽而來禿頭花[129]二哥在，咬臍回【介】[130]謝天忽把雲霄降。【白】小二哥在哪裏

【智遠白】在前便【指雜邊】

【太公白】如此說，我就走走走【下介】

580 【智遠黯然嘆息介花下句】老人一滴眼中淚，望夫山上九迴腸。天差白兔化慈航，引渡劉

581 郎歸陌上。【白】三姐開門，三姐開門【譜子攝小鑼介】

582 【三娘拈蠟燭衣邊卸上隔籬門而問白】疾風厲雨，不入怨婦之門，籬外誰人呼叫？

583 【智遠白】三姐三姐

【三娘愕然白】吓，乜嘢人叫我做三姐呢？呀，梗係過路人借茶問水叻【介】唉，客官，苦

584 【智遠情急叫白】三姐三姐，我是你夫劉智遠【一才】

命人哥嫂不相容，有茶難款客，過家去吧【欲下介】

585 【三娘食住一才愕然繼而冷笑白】想沙陀村內，有邊個唔知我丈夫叫劉智遠，想是浪蝶狂

蜂，更難招惹【拂袖欲下介】

586 【智遠白】三姐三姐，你可曾記得我臨別之時，曾經向你說過有三不回之語

587 【三姐一才愕然貼籬細聲問白】那三不回？

588 【智遠白】不發跡不回，不做官不回，不報得李洪一冤仇不回

589 【三姐重一才快的的悲咽白】此語出自七月七日瓜園別，夜半無人私語時，八載仳離，莫

非真是兒夫歸……矣【以袖遮燭起小調香山賀壽，一路偷窺一路唱出籬門】挑燈半遮偷向

麥田往，憑籬斜斜望，見他英偉狀，漸漸漸覺姿態如同夢裏郎，私心偷悲愴，偷借燭光重

590

復再三望【序以燈一照二照三照悲咽白】劉郎

591

【智遠悲咽白】三姐【食住轉小調白牡丹唱】天折痴心劉好漢，痛鴛鴦劫夫妻分兩方，哭抱

嬌妻從新看，痛滄桑劫枕邊花襯香，乞借燭光，細看【拈三娘之蠟燭】冷落梨渦載淚留待

夫君賞，玉腮刻鑄淚兩行【序悲咽白】我對你唔住吶三娘

592

【三娘溫柔地序白】唉，妾貌為郎愁，且看郎君可曾為奴瘦【接過燭起小調仙女牧羊】唉，

593

萬般創痕留在笑渦上，見君消瘦毋庸用尺量【不盡婉惜悲泣介】

594

【三娘接唱】最最最悲生養在磨房，嫂兄刻薄實難養，送他方，抱別柳江上

【智遠接序唱】遠隔萬里風送二郎渡柳江，一朝相見父子兩無恙【序復玩多次】

595

【三娘白】吓，劉郎，當日二郎送子，你父子也曾相會？

596

【智遠白】八年前早已相會

597

【三姐白】呀，劉郎，今日我打睡井旁，遇一孩童找尋白兔

【智遠白】三姐，三姐，那孩童便是你親生骨肉咬臍郎

【三姐白】吓，咬臍郎，咬臍郎，何以佢在我跟前認是按撫之子呢？呀，莫非你……【小調陳姑追舟唱】父子乖離在他鄉，自己骨肉偷廉讓，賣他作僕童或按當，十月懷胎真太枉，心傷【悲泣介】

【三娘接唱】你為何淚滿眶啫

【智遠接唱】泣怨問句郎

【三娘接唱】夫婿賣妾兒

【智遠接唱】經已攜回在故鄉

【三娘接唱】不須說謊【序重玩兩次托白】如果你未將咬臍轉讓他人，何以井畔相逢，佢又認是九州按撫之子

【智遠接唱】莫個泣孤雛，淚頻降，倫常未有忘

【智遠一才明白三娘誤會失笑介白】哦，哦，三姐，你認一認我是誰人？

【三娘微嗔介白】我認得你是當年劉大

【智遠白】三姐，三姐，當年劉大便是今日按撫，今日按撫便是當年劉大

【三娘驚喜交集介白】唉吔夫郎，此話怎講？

【智遠食住轉小調到春來唱】我今稱霸天一方，八州兵將盡拜降，勢敵漢王【作狀介】

【三娘白】哼，你咪【接唱】再度說謊，這般作狀，幾見落雪有雷行轟天響

【智遠接唱】險些欽賜郡馬郎

【三娘接唱】哼，賣愛求榮不馨香

【智遠接唱】我嘅情未變，寧甘犧牲作抵抗，再將婚配讓舅郎，共去蕩平一方，昔日流浪漢，凌煙功高壓卿相

【三娘接唱】一朝盡變多福相，毋須兄嫂養，這樣榮耀世間罕

【智遠禿頭花下句】三台自有黃金印【一才】【解印介】暫存三姐代收藏。。歸取珠冠玉珮還，寶馬香車臨柳巷。【白】三姐，今有紫綬金章，你暫時收下，倘若我此去不回，你便把金章擲落深潭之內 132

【三娘捧金印白】夫郎你早去早回，代為妻吐一口不平之氣【溫柔的埋柳林代智遠解馬介】

【智遠白】便去便回，三姐請了【打馬下介】【譜子小鑼】

【大嫂（柳眉倒豎、凶神惡煞）拉洪一上介台口急口令】勤有功，戲無益，應份係亞姑揸埋亞

嫂食，點知一分顏色，姑娘得戚，穀又唔磨，布又唔織，你襟激，我唔係幾襟激【作怒介】

【洪一連隨折柳枝續急口令】虾，個三丫頭，懶到極，唔打唔霎就冇水食，等我掃之以柳枝，顯之以顏色【介】

【三娘向雜邊內場揮手作送別完捧金印一路把玩慢慢行向衣邊介】

【洪一舉手欲打三娘見金印愕然口古】嘩吓，嘩吓，三丫頭……親三妹，你喺邊處執到一塊四四方方嘅黃金，嘩，右一斤重都足有十二兩。【眼見心謀】

【三娘苦笑口古】唉，大哥，你都唔係唔知嘅啦，我係外嫁女，飯就有得過我食，金，就點輪得到我執呢，係人送俾我嘅，嗰個人重叫我好好收藏。。添呀

【大嫂連隨改容白】唉哋，乜真係有人送咁大塊金俾你呀三姑娘【介口古】唉哋三姑娘亞三姑娘，至親莫如姑嫂，我平時叫你改嫁係冇錯嘅，嗱，如果唔係你另有情人，呩，呢個世界邊處有人會俾咁大塊金你享。吁

【三娘苦笑口古】大嫂，送金俾我嗰個唔係我嘅情人嚟㗎，亞哥都識佢嘅，亞嫂都識佢嘅……唏，唔好講嗰筆咯【花下句】一斤黃金千擔穀，足夠

【洪一白】吓，三妹，我都識佢嘅……嘅……佢今日歸來自遠方。。

十年駛用十年糧。。至親莫如妹共兄，黃金交回兄執掌。【白】三妹俾我

627 【大嫂白】唉吔，都係俾我至啱嘅三姑娘【花下句】一斤黃金珠十斛，聯成一串足有丈餘

長。。姑有難時嫂共擔，姑有福時分嫂享。【白】俾我啦三姑娘

628 【洪一白】俾我啦親三妹

629 【大嫂白】俾我

630 【洪一白】俾我【二人台口爭論介】

631 【四旗牌、四宮娥拈紗燈，二羅傘先上介】

632 【洪一細聲白】娘子娘子，咪爭住，你睇如此鋪排，梗係送金俾三妹嗰個人嚟叻

633 【快七才】【洪信、繡英、火公同上介】

634 【洪信下句唱】今宵重睹舊門牆。。郡馬榮歸楊柳巷。

635 【洪一一才望見白】吓，乜送金俾三妹嗰個原來係小二

636 【洪信白】郡主過來，呢位係我三妹【介】呢位係我大哥【介】呢【指大嫂】呢個三分似人七

637 【分似妖嘅就係我大嫂【介】

【洪一故示親熱介口古】唏，好小二，好小二，我一早就睇到你有今日騰達飛黃，[133]不過就

料唔到你娶得個如花郡主，小二，你就夫憑妻貴，我就兄憑弟貴，佢係你個妹，我係你亞哥，妹都俾得一斤黃金，我做亞哥嘅，最少都俾得一斤以上。呸

638 【三娘故意揚一揚金印向信駛眼色介】

639 【洪信口古】大哥，呢塊金唔係我送俾三妹嘅，我雖然係顯貴啫，都未曾致富，送呢塊金俾三妹嗰個我都識佢嘅，佢至係富甲一方。。

640 【大嫂潮氣介口古】唉吔，二叔亞二叔，所謂至親莫如叔嫂，而且又長嫂當母，我舊時故意待差你㗎，因為我唔想慈母多敗兒吖嗎，唉二叔，十年前後，你亞哥已經景況日非吖，你既然識得個富翁，點解唔替三姑娘撮合紅絲，等大哥大嫂有番幾年福享。呢

641 【洪信口古】大嫂，你唔駛心急，送金俾三妹嗰個人就嚟到叻，唔駛我牽羅撮合，三妹都會同佢配結鸞凰。。嘅叻

642 【大嫂白】唉吔，咁就真係謝天謝地咯

643 【繡英白】郡馬爺，照我睇三姑娘手上呢個金印

644 【洪一食住白】吓，乜印嚟㗎

645 【繡英口古】係咯，三姑娘手上呢隻金印，似乎係定興王嘅物件，九州按撫今日平地封王，

134

真係不負我當年所望。

【火公一才口古】吓，沙陀村有王爺駕到，為求恩賜，我都要拈番把掃把打掃田莊。。【介】娘子亞娘子，你平日教得我多叻，等我今日教番吓你【花下句】我哋夫婦欲求真富貴，我就要跪在田莊你跪籬旁。。總之裙帶有關連，一次低頭千日享。【跪下作迎接介】

【洪一一才喝白】躝開，唔駛你巴結，有我巴結，沙陀村係我嘅【介】

【內白】定興王到【六宮娥分捧鳳冠瑕珮四軍校排對對排子逐對先上介】

【大嫂靠籬邊跪下介】【三娘、洪信、繡英相對而笑火公莫名其妙】

【智遠拉住咬臍上介】【排子收掘】

【繡英拉三娘耳語後拉三娘衣邊卸下並示意捧鳳冠瑕珮之宮娥隨入介】

【洪一在排子收掘時俯伏白】王爺駕到，失迎、失迎

【智遠故意一才喝白】下跪者何人？

【洪一急口令】李三娘嫡親長兄李洪一，聽見王爺駕到就慌失失，笑又唔敢笑，咳又唔敢咳，只望禮下一時，成世過骨，叩頭重叩頭，拜乞復拜乞

【智遠冷笑白】哦，你想乞啲乜嘢呢李大哥？

【洪一嘻嘻笑白】嘻嘻，有道是兄憑妹貴，就算我想乞番多少都不為過吖

【智遠白】請講

【洪一木魚】一乞黃金三百兩，再乞良田百畝莊。又乞九個魚塘七間廠，乞埋頂烏紗耀名堂。。

【大嫂俯伏白】唉吔唉吔，我做大嫂嘅都應該乞番多少嘅王爺【跪埋木魚】乞對珠釵鑲成蝴蝶樣，乞朵壓鬢梅花用玉鑲。再乞綾羅三百丈，等我裁成四季好衣裳。。[135]

【智遠一才故意白】哦，咁就易啫，不過咁嘛，人有所求，必有所恃，我想你哋同我做番啲嘢，如果做妥一樣，我就送一樣，做妥兩樣我就送兩樣，[136]如果冇一樣做得妥嘅，就只能怪你哋自己命招叻

【洪一白】王爺請講

【智遠冷笑白】李大哥【木魚】我要你一夜打魚三百網，要你富乾河水等我插禾秧。要你西天去搵唐三藏，要你屍沉東海見龍王。。【白】[137]李大哥，我叫你做嘅嘢係咁多樣叻，呀，重有李大嫂，大嫂聽住【木魚】我要你挨磨一晚三千趟，擔水要你一晝擔完八十缸。要你

【洪一細聲口古】老婆老婆，乜越聽越唔似，[138]句句說話都好似自己講過嘅，起身啦，斷估不用剪刀把兒生養，要你做件棉衣用草行。。【讀航】

今日嘅定興王，唔係昔日嘅劉窮漢。啋

【三娘鳳冠瑕珮食住此介口與繡英卸上介】

【洪信口古】哼，大哥大嫂，顎高個頭，睜開對眼嚟睇真吓人啦，王爺唔會怪你嘅，等你兩個知道吓，人不可量【讀亮】水難量。。

【洪一、大嫂同時重一才慢的的白】呀……原來真係三妹夫

【火公白】吓，定興王即係三姑爺【暗謝天地介】

【智遠一才憤介口古】李洪一，所謂有仇不報枉為人【一才】猛虎翻身豹狼死【一才】人來，將佢夫妻二人，斬決在沙陀村上。

139

【洪一一才大驚哭白】三妹救我

【三娘口古】夫郎，你千唔念萬唔念，都念在兄妹同胞更同腸。。

140

【火公口古】三姑爺，照我睇李大哥雖云刻薄，心地都尚帶純良，壞就壞在呢個婦人身上。

【指大嫂】

【洪一執大嫂連哭帶打介口古】至衰就係你，最抵殺就係你，我要勾咗你條胭筋，挖咗你對眼核，唔係娶着你，我點會昧盡天良。。【打介】

【繡英喝介口白】停手【口白】錯不在單方，罪不能避免，做夫妻禍要同當，福要同享。

【大嫂喊介口白】唉，好心救吓我啦二少奶，好心幫吓口啦三姑娘，我都知道孽由自作，願乞全屍而死，不至慘受刀傷。【跪向二人求拜介】

【智遠白】我有分數【花下句】我要把三疊高樓從新起【一才】

【洪一食住一才白】吓，三疊高樓從新起，一疊三妹嘅，一疊係二弟嘅，重剩番一疊呢，哄，唔駛講都係我嘅啦，嘻嘻，多謝妹夫【巴結介】

【智遠白】呸，一疊係我嘅，一疊係二舅兄嘅，剩番一疊俾火公嚟養老嘅【續花下句】你夫婦更無寸土把身藏…送你一張蔴蓆一籮糠，夫妻度活在瓜園上。

【洪一、大嫂重一才慢的的沉花下句】唉吔吔，為人開墓塚，自己作墳場…【被智遠、洪信、火公趕下介】

【智遠口古】咬臍，快啲上前見過你亞媽啦，以後你不愁有娘生汝無娘養。

【咬臍跪介口古】亞媽、亞媽，其實井邊相會，我早就思疑你係我嘅親娘…

【三娘口古】乖仔，起身，你要記住你二舅父嘅恩典至好呀，等亞媽拖住你拜謝在塵埃之上。【與咬臍向洪信跪下介】

682【洪信扶起口古】三妹，你唔應該多謝我，應該多謝我妹夫至啱，如果佢唔係不棄糟糠，把良緣割讓，夫妻又點會有團圓之日，我共郡主又點會配結成雙。。呢 141

683【三娘向智遠道謝下拜介】

684【智遠還拜介】

685【火公白】哈哈哈，呢啲就叫做種恩收果叻 142

686【眾唱煞板】鏡有圓，釵有合，天差白兔會三娘。。143

【落幕·尾聲】

【註釋】

105 第一至五場開場的音樂指示是「排子頭一句當上句」，第六場改用「首板」，「首板」就是上句，因此不必再用「排子頭」或「銀台上」當上句。

106 「金烏」，太陽的別稱，也稱為「赤烏」，是中國古代神話傳說中的神鳥之一。「金烏欲墜」就是日落西山之意。

107 資深粵劇戲曲專欄作者朱侶就曾在一九八七年六月二十二日《華僑日報》上撰文談《白兔會》，朱侶特別提到三娘在尾場出台時擔着的水桶不知該是空桶還是盛了水的桶：「真不知唐滌生寫這個劇本時，有沒有註

明……。」查泥印劇本上的指示，則三娘出台時擔着的應是盛了水的桶，否則劇本上就不會有「將水桶之水倒落井內」的動作指示。據阮兆輝的回憶，當年「麗聲」開山時的介口是倒水入井的。參看電影版《白兔會》，「麗聲」的開山演員吳君麗在電影中卻不是「將水桶之水倒落井內」，而是放桶入井中汲水。若依電影版的「汲水」介口，則三娘出台時擔着的應是空桶。唐氏的安排，是假設井枯無水，三娘要到河邊打水，再倒入井中貯存，阮兆輝還提到水桶是河邊打水用，在井中打水應是另一款體積較小的桶，其說法也合理。

南戲《白兔記》（汲古閣本）第三十齣：「(小生)怎麼來得這等快？(左右應介)就如騰雲駕霧來了。」(按：

《婦女雜誌(上海)》一九二一年第七卷第二期「風俗調查號」有〈咬臍〉一文，說浙東各處鄉間的男子，多用「咬臍」為乳名。傳說古時有名「咬臍」者，長大後得中狀元，因此鄉間男子多以此為乳名，討個吉利。

「小生」是咬臍郎)南戲中咬臍郎說「怎麼來得這等快」，是因為三娘汲水的沙陀村在徐州沛縣，隸江蘇省，而火公當年把咬臍郎送去并州會父，并州在太原，隸山西省。如果咬臍郎在并州出發打獵，卻因追一隻白兔而追到沙陀村，那是由山西省追到江蘇省。粗略估計，山西到江蘇省相距約一千公里，如此看來，追兔情節不免有脫離現實之嫌。南戲在劇情安排上出現上述的問題，很可能是「集體創作」所導致，而南戲的母子這趟相會乃上天安排。因此南戲汲古閣本就取巧地以一句「就如騰雲駕霧來了」搪塞過去，隱約暗示「集體創作」又往往不是同一時期的「集體創作」，南戲戲文在長時間流傳、搬演的過程中，經歷不同程度以及不同作者的增刪，因此很容易出現上文不接下理甚至犯駁的情況。南戲雖以「就如騰雲駕霧來了」作開脫，但仍然未能完全把劇情理順，因為咬臍郎回家見父按理同樣要由江蘇省回到山西省，又見父稟明一切後劉智遠說：「我兒不要啼哭，明日與史弘肇叔叔說，點起三千壯士，把李家莊圍住了……。」按理劉智遠同樣要由山西省去江蘇省會妻的，兩父子這一來一回，又是否像追兔一樣如有神助，「就如騰雲駕霧來了」呢？唐滌生在改編時似乎也留意到這個「距離上」的問題，他安排咬臍郎說「我父行轅離此不遠，等

「我返去稟告爹爹」，這句對白可以同時理解為咬臍郎其實就在距沙陀村不遠的行轅出發打獵，如此追兔至井邊，距離上、時間上就不至於違反常理。但劉智遠的行轅既與三娘汲水的沙陀村相距不遠，而沙陀村又是劉智遠熟悉的地方，他為何不及早回村尋妻會妻呢？如果安排劉智遠自行回沙陀村妻，那麼《白兔會》就不能「破戲軌」（點題）了。以上的問題是兩難的，唐劇並沒有補救得到，反而電影版《白兔會》把問題解決了。電影劇本安排李洪一夫婦偕三娘在戰亂中離開了沙陀村，逃難到吉祥村，劉智遠亦因此而與妻子失了聯絡，而咬臍郎井邊會母，不在沙陀村而在吉祥村，如此安排一舉數得，有效地順了劇情。（參詳本書上卷「劉智遠不回鄉會妻的理由」）

110 「跣足蓬頭」，跣：赤腳。蓬：散亂。赤足亂髮，形容一個人困苦狼狽。

111 「萱堂」，萱草代表母親和孝親。古時候，母親居屋門前往往種有萱草，人們雅稱母親所居為萱堂，因此「萱堂」也代稱母親。

112 「泥印本」此處用「志」不用「智」，是咬臍郎的想法。

113 「泥印本」此處用「志」不用「智」，是咬臍郎的想法。

114 唐劇中咬臍郎受生母兩拜即暈倒兩次，是保留南戲的情節。先不論是否導人迷信，如此安排倒甚有戲味。三娘兩拜，咬臍郎兩次暈倒，以此證明二人之母子關係，事雖離奇卻十分動人。

115 唱詞序號517-555，取材、改編自自南戲《白兔記》（汲古閣本）第三十齣：「（旦挑水桶上）別人家兄嫂有親情，唯有我的哥哥下得歹心腸惡畫皮，罰奴夜磨麥曉要挑水。每夜攣拳獨睡，未曉要先起。那些個手足之親，想我爹娘知未知？井深乾旱，水又難提。一井水都被我吊乾了。井有榮枯，眼淚何曾得住止？……（小生引眾卒上）連朝不憚路蹊嶇，走盡千山並萬水。擒鷹捉鴇走如飛，遠望山凹追兔兒。叫老郎軍士，這裏是那裏所在？（淨眾應介）這裏是沙陀村。（小生）怎麼來得這等快？（左右應介）就如騰雲駕霧來了。（小生）一個白兔兒，在前面井邊婦人身邊去了。（眾介。小生）那婦人可見白兔兒麼？（旦）奴家是受苦

婦人。(眾)曾見我白兔兒?(旦)不見。(小生)叫他過來,待我問他。(眾叫旦介)白兔兒不打緊,上有金皮玉箭在上。(旦)有了白兔,就有金皮玉箭,奴家實是不見。(小生)那婦人好人家宅眷,為何跣足蓬頭?有甚情懷。(旦)衙內問我甚情懷?(小生)為何鞋也不穿?(旦)也曾穿著繡鞋。(小生)被甚麼人凌賤你?的?(旦)不曾挑水街頭賣。(眾)敢是作歹事?(小生)貞潔婦女。怎肯作歹事?(旦)敢是挑水賣(旦)被無知兄嫂忒毒害。(小生)有父母麼?(旦)雙親早喪十六載。(小生)曾有丈夫麼?(旦)東床也曾入門來。(小生)他在家出外?(旦)他出外去。(小生)你丈夫姓甚名誰?(旦)嫁得個劉智遠潑喬才。(淨眾渾介)天下有同名同姓者多,羞他羞他。(小生)你丈夫曾有所出?(旦)懷抱養子方三日。(小生)三日孩兒可在家麼?(旦)被火公寶老送到爹行去。(小生)去幾年了?(旦)也羞他一羞。婦人,吾乃九州按撫之子。爹娘見他異相配鸞鳳,一別今經十八載。親生二子叫做咬臍郎。(丑渾介。小生)小小花蛇腹內藏,九州按撫軍去。(淨眾渾介)你丈夫在俺爹爹麾下從軍,我回去與爹說知,軍中貼出告示,推查你丈夫取你去。意下何如?(旦)衙內聽稟,(拜介)(小生作倒介)不要拜了。(旦)容奴說事因。一從間別鸞鳳兩處分,被哥哥嫂嫂苦逼分離也。朝朝挑水,夜夜辛勤。日日淚珠暗零。(合)異日說冤,恨取薄倖人,苦也天天,甚日得母子團圓說事因?......。(按:「小生」是咬臍郎。「旦」是李三娘。「合」)則是後台合唱幫腔。)

116 「泥印本」。「公公」,諒誤,今據「油印本」改訂。

117 「麒麟像」,即麒麟閣上的畫像。漢宣帝因匈奴歸降,回憶往昔輔佐有功之臣,乃令人畫十一名功臣圖像於麒麟閣,以示紀念和表揚。因此,能在麒麟閣上留下畫像,是功臣或賢才的最高榮譽。

118 「青雀舫」。《方言》卷九釋「舟」:「或謂之艒艎。」郭璞注:「鶂,鳥名也。」今江東貴人船前作青雀,是其像也。」後因稱船首畫有青雀之船為「青雀舫」,又泛指華貴的遊船。

119 「紫騮」,良駒。《南史》〈羊侃傳〉:「帝因賜侃河南國紫騮,令試之。侃執槊上馬,左右擊刺,特盡其妙。」

清代話本小說《岳家將》第二十回有「夾江泥馬渡康王」的傳說故事，話說康王（趙構，即後來的宋高宗）被金兀朮追殺，幸得「崔府君神廟」泥馬顯靈相助，順利渡江，避過一劫。康王趙構是宋代人，《白兔會》的故事背景是五代，以五代人而預用宋人典事，似不恰當。「王」字「泥印本」作「皇」，諒誤。

用漢樂府〈陌上桑〉典事。羅敷是年輕美女，一天在採桑路上恰巧遇上了太守，太守被羅敷美色所動，上前調戲。

西施，本名施夷光，越國美女，春秋末期出生於越國苧蘿村，曾浣紗江邊，西施事蹟見《越絕書》、《吳越春秋》、《會稽記》、《藝文類聚》、《太平御覽》等書。

「徐娘」，意指「半老徐娘」，意思是已到中年而尚有風韻的婦女。

「陌上桑」，此處暗用漢樂府〈陌上桑〉典事。話說一位名叫羅敷的年輕美女，一天在採桑路上恰巧遇上了太守，太守被羅敷美色所動，問羅敷是否願意跟隨自己回家。羅敷非但不領情，還奚落了他一番。

「來時自來，去時自去」是劉智遠性格的總結。

唱詞序號564-569 劉智遠向牧童打聽三娘在鄉間的情況，取材、改編自南戲《白兔記》（汲古閣本）第三十二齣，南戲是劉智遠向牧童打聽：「（生）牧童，方才挑水的婦人是誰？（丑）你問他怎麼？（生）你說了把錢與你。（丑）錢不利市，（生）就是銀子罷？（丑）坐着說，話長。我這裏叫做李家莊，有個李太公，養兩個兒子，一個女兒。大兒子叫李洪一，小兒子叫李洪信，女兒叫三娘。李太公在馬鳴王廟中賽願，收留一個劉窮在家，也不曉得鋤田耕地，只會牧牛放馬。有一匹烏追馬，諸人降他不伏，被蠻子一降一伏。李太公見他異相，因此把女兒招他為婿。成親之後，不想太公與太婆俱亡。那蠻子去九州按撫軍去，十六年一竟不回。那婦人被哥嫂挑水挨磨，又要逼他改嫁不從，一日夜磨折他，是受苦的。你問他怎麼？（生）原來如此。多謝你了。（按：「生」是劉智遠，「丑」是牧童。）

「蔡中郎」即蔡伯喈。《琵琶記》搬演蔡伯喈與趙五娘的故事。故事說蔡伯喈離家求取功名，留下父母與妻

子五娘，適逢家鄉陳留饑荒，蔡父蔡母身故，五娘萬里尋夫。

唱詞中「揮亂拳」、「拉佢」，見火公義憤填膺。

「泥印本」作「火公嗚咽而來」，句意未明，姑且保留。「油印本」無「而來」兩字。

只想到小二哥與咬臍郎，尚沒有想到劉智遠會回來。

「語」字「泥印本」作「詩」：諒誤，今據「油印本」改訂。「七月七日瓜園別，夜半無人私語時」，語出白居

易〈長恨歌〉：「七月七日長生殿，夜半無人私語時。」〈長恨歌〉中天子與妃子的「私語」是「在天願作比翼

鳥，在地願為連理枝」，劉智遠夫妻的「私語」則是「不發跡不回，不做官不回，不報得李洪一冤仇不回」。

又互參陳鴻〈長恨歌傳〉：「（方士）復前跪致詞：『請當時一事，不為他人聞者，驗於太上皇。不然，恐鈿

合金釵，負新垣平之詐也。』玉妃茫然退立，若有所思，徐而言曰：『昔天寶十年，侍輦避暑驪山宮。秋

七月，牽牛織女相見之夕，秦人風俗，是夜張錦繡，陳飲食，樹瓜華，焚香於庭，號為乞巧。宮掖間尤尚

之。時夜殆半，休侍衛於東西廂，獨侍上。上憑肩而立，因仰天感牛女事，密相誓心，願世世為夫婦。

言畢，執手各嗚咽。此獨君王知之耳。』」

唱詞序號581-616，取材、改編自自南戲《白兔記》（汲古閣本）第三十二齣：「（生叫介。旦上）魃風驟雨，

不入寡婦之門。（生叫介）三姐。（旦）甚麼人叫我三姐？哥嫂得知，決不干休。你快去。（生）是劉智遠回

來在此。（旦）那個不曉得劉智遠是我丈夫？（生）三姐，分別之時，我說三不回。（旦）那三不回？（生）

不發跡不回，不做官不回，不報得李洪一冤讎不回。（生、旦）這話與丈夫在瓜園中說的，閒人那個曉得？待

奴看來。呀！（見介）（生、旦）十六年不見面，今朝又得再相逢。（旦）從伊去後受禁持，不從改嫁生惡

意。因此骨肉參商，罰奴磨麥並挑水。止望你，身顯跡，又誰知，恁狼狽。（生）一從散鴛侶，鸞凰兩處

飛。受盡奔波勞役，只為苦取功名，此身不由己。身逗留，無所依，那知你，受狼狽。（旦）奴分娩產下

兒，嫉妒嫂嫂撇在水。幸得竇老辛勤，寄取來還你。十六年杳無音信歸，日夜裏受孤恓。（生）娘行聽咨

啟，我把真情訴與伊，對面娘兒不識。那日井邊相逢打獵一衙內尋兔的，你道是誰？（生）

名咬臍是你孩兒。（旦）思前日有個打獵的，他說九州按撫兒。見他氣宇軒昂，誰想是吾嫡子，心下疑難

信。你莫不是沒見識，賣與官家做奴婢。（生）出語大相欺，九州按撫是我為品級。都堂爵位掌管一十五

萬官兵，權顯達還鄉里。我妝舊時私探你，休洩漏莫與外人知。……三姐，我有三台金印在此，你可收

下。三日後來取你，還我金印。如不來取你，就把他撇在萬丈深潭。他不能出世，我不能做官。」（按：

「生」是劉智遠，「旦」是李三娘。

「唔似」疑是「似」。

「屍沉」「泥印本」作「屍尋」，諒誤，今據「油印本」改訂。

「泥印本」此句句首無「做」字，今據「油印本」補訂。

「撮」字「泥印本」作「設」，諒誤，今據「油印本」改訂。

「飛黃」「泥印本」作「煌飛」，諒誤，今據「油印本」改訂。

「泥印本」在此句之後的兩頁唱詞嚴重褪色，字畫不可辨識，另有後加硬筆抄寫的幾行唱詞：「從新起【一

才】【洪一白】吓……一疊三妹，一疊係二弟，剩番一疊唔駛講都係我嘅啦，嘻嘻，多謝妹夫【巴結介】，

「智遠花】——】和【洪一、大嫂同沉花】唉吔吔，為人開基塜，自己作墳場。。【被眾人趕介】。唱詞

並不完整，今據「油印本」補訂。

唱詞序號668-670取材、改編自南戲《白兔記》第三十三齣：「（綁淨上、丑）妹子救救！（生）這是無知大舅

舅母。（小生）把他砍了。……（旦）相公，恩將恩報，才為人也。仇將恩報，非為人也。若把哥哥典刑，奴

家父母在九泉之下也不瞑目。我死之後，怎見父母之面？我受十六年之苦，命該如此，也不怨他。把我哥

哥饒了罷？」（按：「淨」是李洪一，「丑」是李大嫂，「生」是劉智遠，「小生」是咬臍郎，「旦」是李三娘。）

141 142 143

「不棄糟糠」是唐滌生改編時重塑劉智遠的重點，此處再作強調。

「種恩收果」，強調一個「恩」字。各自施恩，各得好報：「恩」不作「因」。

互參南戲《白兔記》（汲古閣本）第三十三齣：「（眾）因孩兒出路，因孩兒出路，打獵沙陀，偶見林中白兔蹊。若非他引見母，怎能夠夫妻相會？前生裏今日奇，從此團圓永效於飛。」（按：「眾」是場上所有演員）又「鏡有圓」後來版本多作「鏡重圓」。

248

附錄：咬臍郎細説當年

受訪：阮兆輝

對談：朱少璋

過錄：張軒誦

朱：《白兔會》在一九五八年六月首演，演出地點是香港大舞台嗎？

阮：是，香港大舞台位置即現在的合和中心，以上演大戲為主。香港大舞台由「麗聲」破台，「麗聲」是第一個在香港大舞台表演大戲的劇團。[1]

朱：您指當時破台演的戲正是《白兔會》？

阮：是的。演《白兔會》前一天，劇團已在戲院內進行「破台」儀式。

朱：那非常有意思。請問輝哥您當年是不是「麗聲」的班底？為何會參演《白兔會》？

阮：我可以算是班底，從《香羅塚》（一九五六年十一月）開始合作。《雙仙拜月亭》（一九五八

249

阮：年一月）我沒有參與演出，因為我到了別的地方，未知道何時才能返回劇團，劇團當然不能等我了。我由《香羅塚》開始在「麗聲」演出，之後就是《白兔會》（一九五八年六月）、《香囊記》（一九五八年六月）、《百花亭贈劍》（一九五八年十月）。

朱：輝哥當時既是「麗聲」的班底，那麼唐叔（唐滌生）開戲的時候，會否刻意為您寫一些「小童」角色？[2]

阮：刻意倒不會，只是說他不會避開不寫，如果說這套戲有個小孩角色，要找誰演出？至少他不必費煞思量，劇團中有我可以備用。同時，唐叔寫的「小童」角色也不單是走來走去便了事，而是有戲可演的。

朱：真正是一個「角色」。

阮：是的。像《百花亭贈劍》，我是沒有參與演出的，但整屆班都訂了我，每天支薪金，因為有幾天日戲可以參演，麗姐（吳君麗）待我非常好。你問我是否班底？是的，由《香羅塚》開始便是，之前當然不是。因為檔期不合，《血羅衫》（一九五九年八月）我沒參演，後來我又參與「新麗聲」。唐叔在編寫《血羅衫》後逝世，劇團請盧丹開了一齣《腸斷望夫雲》，未知是戲金問題又或者是別的原因，台柱凡哥（何非凡）換成了新馬師曾，改組成「新麗

朱：所以班牌取了一個「新」字。

阮：「新麗聲」第一屆演出便是《腸斷望夫雲》，我有參演。

朱：看來合作非常緊密。當年《白兔會》首演，您是開山演員之一，當時有沒有排戲？還是大家坐下來唸一唸台詞、圍讀一下便算？

阮：有講戲，當時不流行走位排戲，只有所謂「度戲」。大家聚一聚商商量量，「那一個地方要怎樣處理？」「不如這樣吧⋯⋯」，這情況是有的。但逐句唱、逐句做，當然就沒有了。我記得《白兔會》未上演前，曾經在電台——即「麗的呼聲」上作宣傳，這是當時的慣常做法。

朱：即是說請幾位主要演員去聊天？

阮：選幾場，現場唱。

朱：有音樂嗎？

阮：有的，有的。相當隆重。

朱：所以未上演前，觀眾已經能夠聽到部分內容。

阮：宣傳之用。

朱：這很有趣。那麼，首演《白兔會》有沒有甚麼值得分享的回憶？

阮：我的所謂回憶，第一是窺看「破台」儀式，那時候很害怕，因為有很多禁忌，這在我的著作（《弟子不為為子弟》）中有提及。[3] 第二是首演當晚等到凌晨一時我還未上場。

朱：甚麼原因？是因為當晚演了《六國大封相》呢？還是因為《白兔會》本身就很長？

阮：因為演了《六國大封相》，而《白兔會》也真的很長，現在已經刪減了不少，好些唱段不見了。

朱：我看泥印本，發現的確如此。「二郎」本來有很多歌要唱，後來都消失了。

阮：有段中板，已經沒有了。有一支「智遠歸家」的歌，後來凡哥都不唱了。

朱：當時台上的白兔怎樣處理？現在是遙控電動白兔，當時又如何呢？真的找一隻毛茸茸的白兔嗎？

阮：假的，有滾輪，繫着一支箭，用繩拉過場。

朱：參看泥印本，首演時由鄧超凡飾岳勳，標明「掛鬚」，該是劇中郡主岳繡英之父，但泥印劇本卻沒有岳勳這個角色，也沒有相關唱詞。到底當年鄧超凡有否參演？又到底飾演哪個角色？

252

阮：沒有岳勳這個角色，鄧超凡就飾演張興抑或王旺，我記不清楚。總之，張興、王旺是由鄧超凡和鍾兆漢兩位飾演。

朱：另外還想請教，在唐叔編《白兔會》之前，聽葉紹德先生說廣東班也有搬演三娘汲水的故事，輝哥可有所聞？

阮：有沒有我不敢肯定，但應該是有的，只是我不曾見過。

朱：我也找不到相關資料。

阮：京班有，廣東班我未見過。我出身的年代以前，官話剛改白話，很多戲因此而消失。同時班制改變了，十大行當、紅船班，百多人的班，由於經濟問題，不斷萎縮，有些戲便完全消失了，但以前是有過的，像《一捧雪》、《二度梅》便是。

朱：後來又重新找出來搬演。

阮：按古本故事改編，其實一支曲都沒有流傳下來。

朱：唱詞都是新寫的了。

阮：據四叔（靚次伯）說，他最擅長演《沙陀國借兵》，即是李克用的故事，後來有誰演此劇？一個都沒有了。所以你問我有沒有「三娘汲水」這套劇，我相信有的，只是我不曾見過。

253

朱：輝哥您經常重演《白兔會》，對這個劇似乎情有獨鍾，這部戲對演員來說有何吸引力？

阮：我覺得《白兔會》是唐滌生先生一套極佳的作品，如果讓我作評價，我認為它比其他唐劇都要出色。《白兔會》乾淨俐落，毫不譁眾取寵，譬如有一段是兩人唱一大段小曲，好比說尾場的「香山賀壽」、「白牡丹」，全都是舊的小曲，十分踏實，沒有花俏的東西——要說花俏，或者在於「智遠歸家」這類小曲，但這小曲凡哥後來都不唱了。所以說，《白兔會》並非以新的元素作噱頭，是很踏實的一齣戲，而且內容情節情理兼備，對劉智遠的描寫亦非常好。現在搬演《白兔會》的時候，每次排戲，我都會跟飾演劉智遠的演員說：必須緊記你日後是位皇帝。

朱：雖然落拓，但不能寒酸。

阮：要有志氣，予人「隱忍」的感覺，而不是說被欺負得活像雞狗一般，這是千萬要注意的，否則日後怎麼能成為皇帝？

朱：很有特色的人物。

阮：五代的漢——梁、唐、晉、漢、周當中的漢，便是由劉智遠開國。歷史上他真的得國稱帝，並非虛構，所以凡是演此類角色，譬如演微時的朱元璋、趙匡胤，被欺負之時就不能

朱：夠窩囊。

阮：得有點「預兆」，讓觀眾知道他將來是個皇帝。

朱：要讓人感覺到是有氣派的，這是劇本所寫的：「淺草困烏錐，餓虎岩前睡，嘆一句塵污白羽，被人笑作寒鴉。」此劇並不花巧，亦不特別受歡迎，因為是「爛衫戲」。花旦除了某一兩場，其餘都沒有華美的戲服可穿。磨房產子、井邊會等，全都是穿破舊衣服，但此劇本身有其戲劇元素以及文藝成分，質素夠，而且比較高尚。

阮：意思是與唐叔同時期的劇本相比，這一種風格的作品較少，是嗎？

朱：是的，很踏實。

阮：您演《白兔會》的次數比演《帝女花》還要多。

朱：因為《帝女花》太熱門了，不時都搬演，眾口稱譽，說有民族意識等等。此固之然，《帝女花》寫得確實好，但當中畢竟有很多新的小曲——這也並非壞事，效果是好的，但《白兔會》卻真正是「滾水白煠」。

阮：都是舊的小曲，對嗎？

朱：如第一場，一支「到春來」就唱完了，中板、慢板，是吧？總言之就是十分踏實。

255

朱：「逼寫分書」一場好像沒有小曲——這得視乎「四季相思」算不算是小曲，除此之外便沒有其他了。

阮：「四季相思」有時唱，有時不唱。

朱：所以主要以舊曲、梆黃為主，吸引力也就在此。

阮：此劇寫的人物描寫得很好，特別是劉智遠。

朱：很突出，可以發揮。

阮：尾場歸來的情節，寫得很好。

朱：有對比。

阮：你細味一下劉智遠歸來時所說的話，那一段慢板的內容，舊時如何落難，「今日新修麒麟像，卻是舊廟牧牛郎」，寫得很絕。

朱：有個總結意味。

阮：一個比對，很有意思。

朱：《白兔會》的唱詞風格比較通俗平易，跟唐叔同時期的作品風格頗有不同，起碼「仙鳳鳴」的劇本就不是這個風格，您對這種通俗平易的風格有何評價？

阮：我很喜歡。「俗」分為幾種，《白兔會》是通俗，通俗有異於庸俗，更異於低俗。通俗沒問題，因為戲台是直接的。一個市井的販夫走卒，可不會咬文嚼字。所以俞振飛先生説崑曲的成功在於典雅，失敗亦在於典雅，因為所有人出場都會唸詩。

朱：崑曲太雅了，而且唱腔很長，幾乎有腔無字。

阮：但那角色也許只是個賊，怎麼叫人信服？

朱：有道理。

阮：所以我覺得通俗是可以的，因為劉智遠懂得的東西固然多，但並非飽讀詩書之人。李洪一是鄉下人，不過是鄉下有田有莊的大戶，不是城市大戶或京城大戶，亦非殷商巨賈，所以他們講比較通俗的言辭，是可以成立的，這是寫得好的地方。

朱：對觀眾而言，也較易於消化唱詞。

阮：但如果説觀眾消化不了，我們就得改變，也未必如此。如果是文人雅士的角色，太通俗又不行。

朱：是的。剛好這故事需要淺白的地方較多，不需要太多典故。

阮：所以「俗」真的要區分開，通俗異於庸俗和低俗。

朱：此劇肯定屬於通俗了。其實通俗的境界可能更高，對嗎？

阮：如果讀王國維，就自然明白，直接的，大家易於明白的，他稱之為「不隔」，直道眼前之事，譬如「天蒼蒼，野茫茫，風吹草低見牛羊」。

朱：沒有一個不認識的字。

阮：閉上眼幾乎就能看到畫面，有何不好？何必要繡花呢？

朱：這也是《白兔會》的另一成就。《白兔會》首演時「粒粒巨星」，何非凡、吳君麗、梁醒波、鳳凰女、麥炳榮、靚次伯，當時都已是獨當一面的名伶，幾位台柱的演出有甚麼值得我們注意的？

阮：整部戲都為他們打造似的，不必太動腦筋。

朱：就是配合他們的路數，相體裁衣？

阮：女姐（鳳凰女）演這類戲，閉上眼睛都能演好，所以她演得很絕，波叔（梁醒波）一樣如是。我師傅（麥炳榮）戲份雖少，但他感覺上個性戇直，也演得很成功。

朱：至於何非凡則唱功很好。

阮：四叔的「火公」當然極好，而且戲也演得好，他並非不會演戲的。即是說，各人都恰如其

258

朱：抬轎一般。

阮：當然她有自身的長處，有背景又有錢，劇團可以聘請最好的人。

朱：特別這幾齣鬮為「麗聲」寫的唐劇，尤其好。

阮：《白兔會》一樣如此，《雙仙拜月亭》稍為好些，但角色一樣是屬於「鬱悶」類型的，被欺負的，她都演得很成功。其實她的整個前途，是唐叔塑造的。

朱：對，《香羅塚》裏的遭遇更淒慘。

阮：《香羅塚》裏她是被人冤枉的。

朱：真的入型入格。

份，沒有絲毫勉強。以麗姐為例，如果說當時她已經精於演戲，那是不可能的，但她一經唐叔之手，演起《白兔會》來一樣很傳神。她本來想演武戲，不斷練功，演過《梁紅玉擊鼓退金兵》、《燕妃碧血灑秦師》等，但唐叔覺得她不應該演武戲。第一，她是半途出家；第二，她個子嬌小，氣力能有多少？據聞唐叔寫過一封信給她，說文長武短，勸她專心研究唱功，此事是否屬實，就不得而知了。如果想建立一個良好的正印花旦形象，以她嬌小的身材，矜貴的模樣，演被人欺負的角色就最為合適。

259

阮：加上她肯努力，所以便成功了。如果按照年資、修養，她未必能夠演這些戲，但有一眾資深演員烘托着，只要記熟自己的曲，不越界，唱足做足，已經成功了。

朱：就好比眾星拱月。

阮：因為她形似，包大頭、穿窮家披風，出場被人欺負，十分貼切。

朱：她的表情亦楚楚可憐。

阮：芳姐（芳艷芬）之後便是她了，你試數一下。

朱：即是指披風戲？

阮：對，被欺負的正印花旦。芳姐演苦情戲的，但在那段時間已經收山，是尾聲了。仙姐（白雪仙）的形象可不如此楚楚可憐，就如坊間所說，她不欺負別人就已經很好了。

朱：仙姐演剛強的角色最好。

阮：碧姐（鄧碧雲）同樣是「眉精眼企」，不像是會被欺負的模樣。當時有幾位似乎形象上適合的人，都已經年老了，就例如余麗珍、羅麗娟等。於是便輪到吳君麗，承接起所謂「大頭披風」的形象。

朱：確有時勢上的配合。輝哥您是以文武生的身分演此戲，我覺得非常適合，因為您有小武的

阮：其實這是小武的戲。

朱：對，但請恕我直言，何非凡的演出我沒有看過，他唱工固然好，但他在瓜棚裏是怎樣打妖怪的呢？

阮：他耍銅棍。老實說，與他的形象不很貼切，這是小武的戲，不過他能唱，而且眼神目很好，非常懂得演戲，例如何時要表現出忍耐的感覺，他拿捏得很好。

朱：我看過他的舞台劇照，扎架有點奇怪。

阮：功架一般，但勝在表情與眼神。

朱：現今有部分觀眾認為《白兔會》劇情犯駁，比如劉智遠明知李家兄嫂惡毒，卻又撇下懷有身孕的妻子遠去汾州投軍。諸如此類，您有甚麼看法？我留意到您現時搬演此劇，總體上仍然根據原劇本，並無特別修訂過。

阮：其實我們不能夠以今時之心，度當時之人。劉智遠別妻遠去，因為他要顧及前途，否則將來怎樣當皇帝？他的志在何處？如果其志只在於護着妻子，大可以留下。但留下來又能怎麼辦？根本無法出頭，連餬口的能力都沒有，只能夠寄人籬下。他功成歸來，才能營救妻

子，不然夫妻二人都無法改變現狀。這關乎他的「志」。

朱：特別在中國傳統戲曲的價值觀中，男人形象多是「志在四方」的。

阮：在男性主導的社會，捨不得嬌妻非好漢，為求出頭，其他一概不理，這樣的例子多的是。如果批評他沒有人情味，那是現代社會的價值觀，兩者是有分別的。而且當時是亂世，很難兩面都照顧周全，若不是後來行軍路過，基本上沒機會歸鄉。

朱：都是風雲際遇。

阮：他一直四出征戰，還未當上皇帝，只是位參軍，即是說他還未算成功，這段時間不短，大概是十六年，之後才有機會回鄉。京劇、崑劇的咬臍郎是由正印小生擔任，不是娃娃生，不會由小朋友飾演。

朱：京劇的劉智遠是否掛鬚？

阮：是的。何非凡不肯掛鬚，他是文武生，要保持俊俏的形象，所以就找我飾演咬臍郎，不然就一定得由正印小生擔任，但難道讓我師傅演咬臍郎嗎？這可不行。各方遷就之下，就由我師傅飾演李洪信，故事中送子的本來是竇火公，而不是李洪信。

朱：但唐叔這樣改編卻很巧妙，改為二郎送子，同時成就了郡主的姻緣，開啟了另一條線索，

阮：本來劉智遠是再娶岳繡英的。

朱：重婚的話，在觀眾心目中的形象就更差了。

阮：但當時正處於亂世，在戰爭期間可以怎辦？根本沒有能力回去，境況是朝不保夕，不同於現今的太平盛世，想做甚麼便做甚麼。

朱：所以現在的觀眾欣賞舊戲，欣賞的角度要調節一下。

阮：這其實關乎個人學養，歷史書看得多了，就自然能明白某人的思想。以傑出的政治家為例，國父孫中山先生，如果晚十年去世，情況就大不相同了。他可以推翻政權，卻無法收拾局面，兩件事需要的人才是不同的，推翻政權是一個人，建立新王國又是另一個人。一位思想家、理論家，總希望國家能如何如何，試想如果讓馬克思統治俄羅斯，那是行不通的，列寧卻能做到。這得視乎這人到底為甚麼會有這想法，所以劉智遠別妻投軍，是順理成章的。

朱：在戲劇的道理上講，是對的。

阮：又有兵書，又有寶劍，就要闖一番新世界，歸來後才能使妻子享福。

263

朱：而且他也有信心，知道自己肯定能有成就，因為他有天賜的兵書和寶劍。

阮：老實說，兵書和寶劍是神話故事，只是為了增加信心，妖怪也是另一回事。他的志氣高，要闖一番事業，才更為重要。如果拋下妻子便是無情，那麼陪伴妻子一起默默承受，難道兄嫂就不刻薄你嗎？沒可能的。有人批評他的行徑，這是現在的角度，與舊時不同。再說，劉智遠是何等有志氣之人？

朱：他是當皇帝的人。

阮：即使未必有當皇帝的心，但他總是希望能創一番事業的，至少要出人頭地，當上皇帝那是後話。

朱：所以今日的觀眾欣賞舊戲時，要用上不同的標準。

阮：從歷史角度看。

朱：沒錯。姑且不提戲，即便是讀歷史，有時也會覺得不很合理。譬如黃袍加身一事，怎麼穿了黃袍就是天子呢？看起來有點兒戲。

阮：跟漢高祖斬白蛇同一意思，是自己所宣稱的，斬了一條小蛇，就認為是上天降下的旨意。一旦當上帝皇，就衍生很多神話故事。因為當時神權大，要以這方法告訴百姓自己是真命

264

天子。

朱：對。我之所以提出這個討論，是因為不少舊戲都甚具價值，輝哥您很有心，復修了很多舊戲，使場口更形簡潔，但仍有若干觀眾抗拒，未能接受，我覺得相當可惜。

阮：道理很簡單，不妨就近取譬，現在有人接受《胡不歸》嗎？現在只有媳婦欺負家姑，哪有家姑欺負媳婦的？但我們看的是那個年代的戲，而不是現在的戲，今時今日很多不合理的事，在舊時都是合理的。舊時「不孝有三，無後為大」，但現在沒有子女有甚麼問題？沒甚麼大不了。

朱：但以前便是很重要的矛盾衝突了。

阮：因為要承接宗祖，繼後香燈，不然一個人為甚麼要生那麼多小孩？妻子若無所出，就要另娶。這是舊社會的根，現在就不講究了。

朱：所以看戲也需要學，並不是張開眼睛就叫做看戲。

阮：其實欣賞任何東西都如此，最顯淺一例，看足球比賽也得學，是誰踢進了龍門，是誰獲勝？並非不學而能的。

朱：對呀，我現在仍然不知道何謂「越位」。

265

阮：何謂「越位」呢？即是説隊友起腳將足球傳給你時，足球離開隊友的腳的那一刻，你已經超越了對方所有的後衛，就是「Offside」的意思。如果你跟其他後衛平排，接球後就可以射門，是合法得分。這規則是怎麼制定的呢？我不知道，但看足球賽事就得有這知識，為甚麼都踢進龍門了，卻被裁定為無效呢？所以任何一件事，其實都有需要學習的地方。為甚麼足球出了界，有時用手開球，有時用腳開球？背後都有其理由，我們不是研究足球歷史的人，但規矩既然定下來了，就有需要知道。所以看一件事，不能夠只用自己單方面的角度。

朱：《白兔會》有電影版，同樣由輝哥您飾演咬臍郎，男主角則是任劍輝。請問何非凡和任姐的演繹方法有甚麼明顯的區別？您後來也飾演劉智遠一角，哪一位前輩對您的影響較深？抑或您有自己一套方法？

阮：我當成是小武去演。

朱：但兩位好像都不循小武的路數演，任姐還要更偏「文」一點。

阮：任姐是較為生活化，凡哥則貼近舞台一些。這也無可厚非，因為電影要在生活與舞台間取平衡，戲曲演員演起電影來，就不太貼近舞台風格了，這是當時的風氣。即便打起鑼鼓，演員走過來依然不「踩身形」，當時的電影就是這樣。

朱：輝哥您飾演的劉智遠，應該與凡哥和任姐都有所不同？

阮：都不同，我是正當小武，很硬朗。

朱：我沒有看過兩位前輩的舞台演出，任姐演的電影版本我看過，個人覺得任姐演得很文。

阮：相當生活化。

朱：即使「逼寫婚書」一場，依然偏文、偏弱的。但輝哥您演起來，小武的火氣全出。我參看泥印本，發覺當中塑造的劉智遠應該屬於您走的路數。

阮：在劇本而言，是的。但落在凡哥手上，就各有各戲路。

朱：他發揮自己的專長。

阮：因為凡哥演戲的形象早已固定下來，經常演孱弱書生，所以對他而言，《白兔會》中的形象已經相對硬朗。

朱：據您所知，唐叔有否參與電影版本的改編？我沒有相關的資料。

阮：我也一樣沒資料。電影版比舞台版劇本多了些唱的地方，當然也少了一些，因為限於電影長度，要作剪裁。

朱：電影加插了一些情節，例如後來咬臍郎在見母後回家見父，還被父親罵他一去幾天都不回

阮：檸檬叔又上場唱了一段板眼。

朱：這安排有點奇怪，檸檬叔其實大可以完全不出現。

阮：電影手法有時很難説，滲雜了拍攝者的喜好。它棄舞台不用，所以絕非舞台紀錄片，而是鑼鼓加歌唱，這一點我經常和人爭論。

朱：其實是另外一個品種。

阮：沒錯，我們稱之為「鑼鼓歌唱片」。不是舞台片，舞台片其實是三面佈景，鏡頭就是觀眾，演員好比正式上台演戲一般，這才是正式的舞台紀錄片。

朱：拍攝《白兔會》電影時，唐叔已經逝世嗎？

阮：我記憶之中，唐叔沒有在片場出現過。至於拍攝的前後，他逝世了沒有，我真的記不清楚。

朱：因為電影版劇本有增刪，而且都屬於刻意的增刪，並不是隨意為之，但可惜不知道唐叔有否就電影版本給予過意見，抑或是出自後來編劇的手筆。

阮：字幕怎麼標示？

朱：「舞台原著編劇撰曲唐滌生」。

家。

268

阮：你指片頭嗎？

朱：是。我所找到的電影首映廣告，都標明是唐滌生遺作。當然，電影的主要框架都依唐叔原作，但部分增刪的內容，卻又頗見功力，能補足舞台版犯駁的地方。譬如咬臍郎回家見父一幕，就讓劉智遠解釋了他何以多年不回鄉看望妻子，原來他曾經派人尋訪妻子的下落，但因戰亂，全村都空無一人了。所以後來李三娘汲水的地方，在電影中由沙陀村改為吉祥村，改動得非常合理。舞台版卻仍然在沙陀村汲水，難怪有人認為安排失當：劉智遠吩咐兒子到沙陀村找她不就可以了嗎？又何須白兔引路呢？我覺得電影這改動十分高明，是深知舞台版本的犯駁，再作出的合理到位的補充，但現在無法證明唐叔曾否參與修訂。

阮：現在找不到證據，很多當事人都不在了。就算麗姐在生也沒用，因為她當日並不參與這些事情。

朱：只是負責演。

阮：也未必記得清楚。

朱：看來這會成為一宗懸案。另外，我收藏一部名為《三娘汲水》的泥印劇本，清楚寫明出入的介口，是舞台劇本，但內容卻是根據電影版編成，是「寶華粵劇團」的劇本，您對「寶

阮：第二場裏狸奴數的白杬，這劇本卻改由洪一去數，就是一個例子，已經改頭換面了。

朱：既然有此泥印劇本，說明當時應該上過舞台演出？

阮：有些業餘劇團因為演員不足，將就一下，某幾段對白都交由同一演員負責，也有劇團因為演員人數眾多，另外增加一些角色。即如八和粵劇學院亦然，任大勳主理的時候，所演的戲都比原先多了些角色，就是因為學生太多。這泥印劇本實在不足為準，因為像這一類劇本是由某些團體改編的，好比「萬象巍峨」在舞台版有唱，電影版有嗎？

朱：有，電影版有唱，唱片版沒有，現場如何則不知道了。

阮：各個版本都不同，情況混亂，若有人問我某戲開山之時有沒有某個段落，有時真記不清楚了。

朱：後來所演的都成了綜合版。

阮：對。但我記得追出瓜園後原本有段木魚，現在都不一定唱了。那唱詞大概是：「劉郎不辱妻房命，郎舅冤仇早已清。泰山死後多餘剩，分家猶未欠公平。長房應把良田領，三個魚塘屬二兄。六十畝田經劃定，瓜園由你再經營。」

「華」可有印象？

270

朱：可能想令節奏更明快，就刪減了。這部戲的演變很有趣，由舞台改編成電影……

阮：電影又成了唱片。

朱：後來又有了「寶華粵劇團」《三娘汲水》這類綜合版劇本。

阮：這可能是小劇社或者個別訓練班按情況改編的。

朱：這個「寶華粵劇團」，我始終查不出相關資料。

阮：亦有可能是到馬來亞等地演出的劇本，很難確知究竟誰屬了，但這個劇本即管保留着，也是件好事。

朱：關於到底有沒有「岳勳」這個角色，我問過很多人都得不到答案，幸好得輝哥指教，本來還疑心我看的泥印本是殘本。

阮：其實岳勳在演出時從來就不曾出現，可能初構思的時候是有的。

朱：也許是劇本太長了，演到凌晨才完結。其實如果不演《六國大封相》，以當時的演出節奏，

阮：少說也得演到一時。

《白兔會》要演多長呢？

朱：當時在甚麼時間開場？

阮：八時。

朱：嗯，也得演五個小時。

阮：其實凡哥說八時開始，結果也會等到八時十五分，當時很多大班一樣如此，「大龍鳳」則不然，八時準時開鑼打鼓。我師傅說，票上標明八時開始，就要八時開始，非常有條理，認為遲開場是陋習。

朱：有道理。

阮：當時要設置佈景，要掛鈎，要用撐鐵撐起木板，很花時間，那時候一落幕，就會聽見台上傳來「砰砰嘭嘭」的聲音。

朱：不過觀眾也沒意見，換場時正好可以出去買東西。

阮：當時落幕之後是很自由的，可以吃東西，可以抽煙，所以觀眾能夠接受。後來擔心完場時間太夜了，就將劇情濃縮，也好讓觀眾在觀劇時不會有中斷的感覺。其實外國歌劇何嘗不然？同樣是會落幕中斷的。因為欣賞舞台劇不同於欣賞電影，電影可以一氣呵成，舞台劇則不能。

朱：《白兔會》有兩個介口問題，想請教輝哥。三娘磨房產子，在泥印本中，二郎自始至終都不

272

阮：泥印本沒有，但演出時有這句的。曾問過孩子的名字，電影則補上了這句。

朱：是演員自己補上嗎？

阮：是，唐滌生亦同意了。

朱：另一個是三娘汲水的介口，有兩個不同做法，泥印本的演出指示是三娘擔着水桶走圓台，然後將水倒進井裏，但到了電影版，麗姐則是從井裏打水上來。其實哪種做法才對呢？[4]

阮：應該倒水進去才是。

朱：請問理由何在？

阮：因為井乾了，所以她要在河邊擔水倒進去，把水儲起來備用。

朱：原來如此，即是說演員走圓台時，應該假設水桶裏已經有水。

阮：有水的，這是電影理解錯誤了，三娘辛苦之處就在於要到河邊擔水。

朱：泥印本的演出指示確是將水倒進井裏去的。朱侶在八十年代寫的劇評專欄就提出過這個問題。

阮：井乾涸了當然要擔水，那口井就好比一個大水桶，是儲水用的。

273

朱：這就合理了，有時候看劇本真的不太明白。

阮：如果井裏已經有水，還擔甚麼呢？

朱：可能釀酒吧？

阮：這何來辛苦呢？就沒那麼辛苦了。

朱：三娘有一句唱詞是「琉璃井有榮枯日，井水乾時我嘅淚未乾」，她還盼望上天下雨，所以把水倒入井裏是有理由的。

阮：還有句「井枯仍望有甘霖，人老更無夫倚傍」，現在就明白多了。

朱：因為我看電影，發現麗姐是從井中打水，就生出疑惑。

阮：再者，打水上來的話就不是用那種大木桶，而是用更細一點的桶。這麼大一個桶，怎樣放進井裏？在井中打水用的桶是另一種桶。你打過井水沒有？

朱：沒有，只從紀錄片中看過。

阮：不論是木桶抑或鐵桶，放進井裏都是浮起來的，打水的人要令水桶在井中翻一翻身，水桶才能盛水。三娘出場擔着的那兩個大桶，又怎能打井水呢？

朱：有道理。

阮：之所以用尖底水桶，是為了讓三娘在河邊擔水回程時，無法擱下來休息。

朱：大嫂為了刻薄她，一旦停下來就得重新打水，因為水都瀉出來了。這些介口，有時真弄不懂，經您指教便明白了，原來水桶的大小已經足以說明事實。

阮：這要親自嘗試，我們當初拿起水桶，一樣茫無頭緒，住過新界的人才懂得。至於您剛才問唐滌生有否參與修改電影劇本，這是一個謎。當時有一種風氣，覺得唐滌生名氣大，就算有人作了些微改動，都不會另外標示說是由誰參與改編的。

朱：因為我這本書有一部分談及《白兔會》的電影版，只是電影中有些很好的改編信息，不能百分百說是唐叔的功勞了，也許是集體創作吧。事實上，以前的戲曲就是這樣，大家都不介意自己的名字能否加在劇本上。

阮：亦有時是因為「急就章」，可能是導演修改的，可能是音樂家提意見的，並不會因為改了某一兩句台詞或唱詞，就要求標示名字的。

朱：關於《白兔會》輝哥您還有甚麼可以補充的地方？也許有些我不懂得發問而沒有觸及的。您覺得還有沒有值得保留的信息，好讓我記錄在書裏？比如，當時香港大舞台有空調嗎？

阮：有。

朱：已經相當新式。

阮：如果我沒記錯的話，這應該演了十日。

朱：當時大舞台的日戲是《香囊記》嗎？

阮：有《香囊記》，但我忘記了是這一台，抑或是《百花亭贈劍》那一台，得查考一下。[5]

朱：輝哥您也有參與日戲？

阮：有的。但當時是否在二、四、日演出，則不記得了。有段時間只在星期日演出。二、四、日三天演出，是由二步針負責的，我當過二步針，所以有些混淆。到中央圖書館翻查《華僑日報》，很容易就能查出來。

朱：我的初步資料，便是從舊報紙裏蒐集的。

阮：「麗聲」和凡哥的合作，其實已經有所改變，因為「麗聲」以前有自己一個音樂的班底，凡哥也有自己的班底，自從和凡哥合作《雙仙拜月亭》，兩邊就合併了，到底少了誰或者多了誰？這不得而知。「麗聲」一直由鎏叔林兆鎏掌舵，因為麗姐是他的徒弟，所以音樂部的事都由他說了算。鎏叔人很好，何非凡既然加盟，當然要接納，就由蘇漢英打鑼掌板，陳紹做頭架。陳紹、陳文達，都是凡哥的「嫡系」。陳文達是非常著名的作曲家，不少廣

276

東小曲都是他的作品，例如「歸時」便是。他一到「麗聲」，就寫了《雙仙拜月亭》中那首「哀傷哀傷」。[6]

朱：是先有詞後有曲嗎？

阮：兩種情況都有，有時先有詞，有時先有曲。

朱：那一支真的是「生聖人」了，寫得好，很能配合氣氛。

阮：陳文達是十分有實力的音樂家，他自己能打洋琴。

朱：現在認識他的人似乎不多，真可惜。

阮：研究廣東音樂的人當然認識，但一般觀眾就未必認識了，因為他們並不以音樂家作標榜。

朱：大家都知道王粵生，卻很少知道陳文達。

阮：陳文達出道要比生哥還要早一點，作品可能比生哥還要多，「歸時」、「凱旋」，都是他的作品，他與生哥可說是一時瑜亮。但後來卻沒有作品，流傳至今的都以早期作品居多，而生哥為芳艷芬寫的作品多，芳姐又當紅。

朱：聲勢上有差別。

阮：同時生哥的作品面貌比較新，他學西樂的。舊時很多音樂家都涉獵中西，很有才幹，譬如

277

朱：還有其他可以提點的地方嗎？

阮：沒特別的補充了。

朱：畢竟當時您年紀還小，但這回憶是相當珍貴的。

阮：總言之，岳勳這角色是沒有出現過的，鄧超凡飾演的是張興或者王旺。

朱：您應該記得最清楚，您是咬臍郎，正是由張興、王旺伴着出場的。

阮：是的，反正這兩個角色是由他和鍾兆漢飾演，至於誰演張興、誰演王旺，就不太記得了。

但鄧超凡本來是「二式」，所以他演的角色一定有較多對白。

朱：而且他的名字也見於泥印本上。

阮：他是鄧偉凡的弟弟。鄧偉凡唱的是何非凡腔，有段時間在星馬頗受歡迎。

朱：在星馬當正印？

阮：對，晚年也在星馬度過，外號是「跛腳畫眉」，唱得好，做卻一般。

朱：何非凡也是走這個路線，做的方面較弱一點。

四大天王之一的林兆鎏，本身就是吹色士風的。後來鎏叔結了「痰火核」，醫生說不要再吹色士風了，於是才改玩「胡」。他作為一流色士風樂手，又怎會不懂得西樂呢？

278

阮：但何非凡為甚麼如此著名？光憑唱功可不夠，那是因為他的戲味夠，只是身形手腳不太漂亮。

朱：他演得很投入，聽說演得有點瘋狂。

阮：他用盡平生力氣演戲，完場之後脫下戲服，以大毛巾裹身，抽一口煙，粉也不「省」，理順了呼吸才離開。

朱：在體力、專注力等方面都有很大的投入。

阮：而且每天如是。

朱：看不出來，表面上似乎是比較輕鬆優閒的人。

阮：不是的。

朱：所以每個人能夠成功，都有其原因。

阮：他的眼神非常好，懂得怎樣演戲，只是形象真的不類小武，頗為奇怪。

朱：那個年代可以孕育出不同類型的老倌。

阮：他和再前一輩的白玉堂一樣，白玉堂的身形手腳也極怪，但戲演得好。兩位的眼睛都絕妙，但學他們的人如果學到別的東西，可就糟糕了。

279

朱：精於一個範疇已經足夠了，我從老戲迷處聽來，知道他戲演得很狂很投入，這是他的好處。

阮：欣賞《白兔會》得欣賞唐滌生所寫的情境，例如三娘汲水之後的慢板，那句「歸鴉送夕陽，細雨罩稻場」予人的落寞、悲涼之感，寫得很絕。

朱：所以把這一幕當成是折子戲演出，一樣是非常好的折子戲，因為之前的劇情都在唱詞、做工裏交代了。

阮：儘管沒有太多譁眾取寵的成分，但寫得很精，要好好細味當中的曲詞，相當有層次。

朱：《白兔會》的劇力是遞進的，逼寫婚書是一個高潮，瓜棚遇妖又一個高潮。

阮：第一場安排李大嫂出場，一直壓迫劉智遠，已經很有意思。

朱：即便最後的大團圓結局雖然較為老套，但一樣看得觀眾心花怒放。

阮：這齣戲有條理，有層次，曲詞「到肉」但不過分。

朱：所以雖然是套舊戲，還是很值得回味的。

阮：絕對是經典。眾多唐滌生的作品中，要我挑選壓卷之作，我一定會選《白兔會》，當然很多人或者會舉《帝女花》或《再世紅梅記》。

朱：大家的感覺不同。若以中國傳統戲曲的標準而言，《白兔記》更近於傳統戲曲的本色。

朱：針線相當緊密，所以這套戲值得再演。辛苦輝哥，謝謝輝哥分享寶貴信息。

阮：平易近人之餘，句句「到肉」，你要刪去其中兩句，是不可能的。

後記：二〇一九年五月三十日下午，阮兆輝先生接受訪問，暢談《白兔會》開山演出時的情況，也談及這齣戲的種種特色。感謝輝哥與我們分享如此美好、充實的回憶，更感謝輝哥知無不言言無不盡，為我們仔細分析《白兔會》的藝術細節。

註釋

1 灣仔香港大舞台於一九五八年五月二十二日開幕，開幕禮後即時開始播放電影。同年六月由「麗聲」破台，正式開始上演粵劇。

2 當時輝哥約為十三歲。

3 詳參阮兆輝：《弟子不為為子弟》頁一〇四—一〇六「大破台」段落。

4 南戲《白兔記》（汲古閣本）三娘說：「井深乾旱，水又難提。一井水都被我吊乾了。」三娘應是從井中打水的。但唐滌生在劇本指示中則說明要把水倒入井中。

5 《白兔會》在香港大舞台由一九五八年六月六日演至六月十六日，六月十七日起則在新舞台上演。

6 即《雙仙拜月亭》蔣世隆唱的〈悼殤詞〉。

後記：烤不融的雪球

構思寫一齣戲。戲齣都想好了，姑且就叫做「唐先生風雪慧林寺」。

話說，唐先生在極樂寺國花堂看完《白兔記》後，情動五內，悲從中起，含淚別過了袁中道，負手踽踽獨行，途中忽然下起大雪……

* * *

觀劇可以是「耳目之觀」，聽曲白，讀腳本，觀穿戴，看做工；事涉欣賞，處處求「好」。觀劇為求耳目之娛，人之常情。名班名角搬演名劇，舞台上靚妝麗服，粉墨玲瓏，釵鈿輝映，舞袖迴旋，加上唱詞雅麗，名曲悅耳，音韻繞樑。觀劇而歸，三日不知肉味。觀劇也可以是「腦袋之觀」，辨真假，論常情，問是非，評犯駁；事涉分析，處處求「對」。能認真地以腦袋觀戲，分析評論，條分縷析，以事論事，如此觀劇，已近於研究。能以腦袋觀戲，往往是具有一定觀劇經驗的觀眾。曲有誤，周郎顧，指瑕辨誤，據理批評。可是極端處則往往以今非古，

283

用腦太多而用心太少，又或者只以時代思想或個人想法為唯一標準，則到底是好事還是壞事？是進步還是退步？值得深思。觀劇更可以是「心靈之觀」，善投入，重領會，多感動，貴得着；事涉感悟，處處求「懂」。

觀劇處處求「好」求「對」，誠然不錯，只是像人生一樣，「不夠好」或「不太對」，往往更近常態。至於「懂」與「不懂」，往往取決於座上那一點頓悟——可以偶得，難以強求。南戲《白兔記》劇情不無犯駁，劉智遠別妻重婚的形象也並不討好，然而自宋元以來，歷演不衰。明代袁中道的〈游居柿錄〉有極樂寺觀《白兔記》的片段：

極樂寺左有國花堂，前堂以牡丹得名，記癸卯夏一中貴造此堂，旣成，招石洋與予飲，伶人演《白兔記》，座中中貴五六人皆哭欲絕，遂不成歡而別。

國花堂位於北京極樂寺，是觀賞牡丹的好去處。當年在極樂世界的牡丹叢中演《白兔記》，座上客色空悟處，樂極生悲。我不相信明代那幾位「中貴」的程度比今人差，沒有能力看得出《白兔記》的瑕疵與犯駁。那幾位明代的座上客「皆哭欲絕」，肯定都是懂得以心靈觀劇的多情人。

《白兔記》雖是名劇，但宋元舊劇，情節總不免有犯駁處。唐先生也認為此劇的情節安排和

構思「有不自然之處」，是事實。比如咬臍郎本在并州依父生活，卻因打獵時追一隻白兔，由山西省一下子追到江蘇省徐州沛縣村井邊會母，路程竟有一千多公里。唐先生在上世紀五十年代把南戲《白兔記》改編成粵劇《白兔會》，從此在崑山、潮汕之外，香港在南天一隅以鳩舌蠻音九聲六調，承傳了宋元南戲一段井邊傳奇。唐先生在劇中保留了南戲中劉智遠收服瓜精以及別妻投軍的情節，前者似乎導人迷信，後者亦不合常情。若說唐先生不該保留南戲的「糟粕」，我無話可說，但若真的要改，按所謂合常情又合常理的安排，則劇情發展應該是瓜園並沒有妖精？是劉智遠愛妻情重，沒有別妻投軍？瓜園若沒有妖精，頂多刪減了一場開打戲，但接下來劉智遠要不要在瓜園內發現「寶劍兵書」？沒有鐫刻在寶劍上「五百年後此劍付與劉暠」那句話，他與三娘又是否有足夠信心在危難中分開？劉智遠若不與妻分別，接下來的三娘受苦、咬臍生產、井邊會子又如何發生？劉智遠若不投軍，則建功立業衣錦還鄉的情節又如何得以發展？事實上，傳統戲曲如薛平貴別王寶釧、薛仁貴別柳金花、蔡昌宗別竇娥、蔡伯喈別趙五娘，儘管幾個角色在戲中所處的背景都不盡相同，但這幾齣名劇中的丈夫，都是在非常艱難的情況下丟下妻子，都不討好，舞台上別妻的決定也不能稱得上合情合理。若要改，是不是全都要改？年來一直為唐先生的《白兔會》做劇本校訂及唱詞注釋的工作，責任所在，往往要逼

285

於用腦，為讀者「指瑕」。如李三娘的唱詞「高祖微時曾牧馬」，是引用《舊五代史·漢書》有關後漢高祖劉智遠的歷史事實：「高祖微時，嘗牧馬於晉陽別墅……。」但舞台上、劇本中的劉智遠尚在「微時」，還未即位成為「高祖」，李三娘不可能「預先」引用這條史料。類似這些問題，可以提出也應該提出，我卻不時提醒自己不要據此而否定整齣戲，甚至否定傳統戲曲的價值。

並非說硬要把傳統戲曲中種種犯駁或瑕疵都看成是優點，事實上，犯駁或瑕疵永遠都不會變成優點。只是我總寧願把這些犯駁或瑕疵都看成是傳統戲曲創作的一部分。觀眾若能多花一點時間心力投入地觀劇，不只為了享受，不只為了批評，在求「好」與求「對」之餘，嘗試用心靈徹底徹底地看「懂」一齣戲，從中領悟種種悲歡離合，與極樂寺那幾位座上客同聲一哭，才不至辜負編劇者的心思。清代姚文然《姚端恪公集》外集卷十七的日記摘抄，居然由《五燈會元》談到《白兔記》，兩者相距看來絕對不止一千公里：

偶閱《五燈會元》，兒輩適指丹霞燒木佛公案，曰：「院主訶丹霞自是正理，卻為何鬚眉墮落？」曰：「院主鬚眉不墮落，誰為丹霞作證明？」兒未達，予笑曰：「汝看院本《白兔記》否？」曰：「見。」曰：「咬臍郎是節度使貴公子，李三娘是田村

婦人，為甚麼受不得李三娘一拜，卻昏暈跌倒，何也？」曰：「李三娘是嫡親母親。」……

查《五燈會元》說丹霞禪師過慧林寺時，正值天寒，禪師取木佛燒火取暖，院主覺得荒謬，反問：「木佛何有舍利？」丹霞禪師不慌不忙，一邊以木杖撥火灰，一邊說：「吾燒取舍利。」院主喝止：「何得燒我木佛？」丹霞禪師說：「既無舍利，更取兩尊燒。」當頭棒喝，院主自後眉鬚皆落。南戲《白兔記》說咬臍郎受不起母親李三娘跪拜，當場暈倒。姚文然以此類比丹霞公案，耐人尋味。觀劇如此，已不是眼界問題，而是關乎境界的事了。唐先生改編的《白兔會》也保留了這個情節，不涉禪門公案，事亦無稽，但依舊感人。

丹霞禪師善巧方便，誇張地以燒木佛求舍利這等跡近緣木求魚或刻舟求劍的傻事開導院主——「木佛何有舍利？」只是，帶「潔癖」者總要把犯駁或瑕疵無限放大，一葉障目，最終求仁得仁，當然只看到他們只想看到的瑕疵與犯駁；愛「穿鑿」者則急於要在傳統戲曲中附會並落實諸如政治、種族、平權、性別甚至環保等附加元素，效果始終不是那回事。讀《珂雪齋集》，袁中道在極樂寺看《白兔記》的往事互見於〈西山遊後記〉，內容互有詳略，大同中見小

287

異：「……予酒間偶點《白兔記》，中貴十餘人皆痛哭欲絕，予大笑而走。」原來當年在寺中點演《白兔記》是袁中道的主意。袁中道最後「大笑而走」，也不知他到底是真正看懂了台上的《白兔記》，還是真正看懂了台下可笑的人生。

＊　　　＊　　　＊

……風很大，雪越下越緊，唐先生走進慧林寺避雪。入夜，大冷，他就在庭階的簷角下生火取暖，焚燒的不是寺內的木頭佛像，而是他親手撰寫的劇本。不知哪裏跑來一隻白兔，毛茸茸的一團就蹲在火堆旁，遠遠望去，倒像一團永遠都烤不融的雪球。

鳴謝

下述人士或機構曾為本書提供協助，特此鳴謝：

阮兆輝先生

新劍郎先生

岳清先生

陳素怡小姐

張軒誦先生

香港文化博物館

ISBN 978-988-79782-7-5

9 789887 978275